# 非遗保护与辰州傩戏研究

池瑾璟 / 著

非物质文化遗产研究与保护丛书

FEIWUZHI WENHUA YICHAN YANJIU YU BAOHU CONGSHU

苏州大学出版社
Soochow University Press

图书在版编目(CIP)数据

非遗保护与辰州傩戏研究 / 池瑾璟著. —苏州：
苏州大学出版社,2016.12
（非物质文化遗产研究与保护丛书）
ISBN 978-7-5672-2030-0

Ⅰ.①非… Ⅱ.①池… Ⅲ.①傩戏－研究－湖南
Ⅳ.①J825.64

中国版本图书馆 CIP 数据核字(2016)第 323651 号

非遗保护与辰州傩戏研究

池瑾璟　著

责任编辑　薛华强

---

苏州大学出版社出版发行
（地址：苏州市十梓街1号　邮编：215006）
苏州工业园区美柯乐制版印务有限责任公司印装
（地址：苏州工业园区娄葑镇东兴路7-1号　邮编：215021）

---

开本 700 mm×1 000 mm　1/16　印张 13.25　字数 210 千
2016 年 12 月第 1 版　2016 年 12 月第 1 次印刷
ISBN 978-7-5672-2030-0　定价：40.00 元

苏州大学版图书若有印装错误，本社负责调换
苏州大学出版社营销部　电话：0512-65225020
苏州大学出版社网址　http：//www.sudapress.com

# 序 言

当今时代,对于一个民族、地区,乃至一个国家综合实力的评估,不仅要评估其政治、经济、科技等"硬实力",还要综合考察其物质文化、非物质文化等"文化软实力"。作为一个民族、一个国家文化"活化石"的印记,作为一个地区历史发展的"活态"见证,非物质文化遗产是构成"文化软实力"不可或缺的重要方面。所谓"非物质文化遗产",就是包括口头传统、传统表演艺术、民俗活动和礼仪与节庆、有关自然界和宇宙的民间传统知识与实践、传统手工艺技能等以及与上述传统文化表现形式相关的文化空间。它们既是我们国家的宝贵财富,也是全人类共同的精神家园。

湖南地处我国大陆中部、长江中游,这里是楚湘文化的发源地,历史悠久、人杰地灵、钟灵毓秀、物华天宝;这里创造了光辉灿烂的历史文化,既有蔚为壮观的物质文化遗产,也有博大精深的非物质文化遗产。湖南非物质文化遗产源远流长、形式丰富,目前入选国家级、省级项目达320多项。它们是湖南各族人民引以为荣的精神财富,彰显了湖湘文化的道德传统和精神内涵,灿若星河、光照寰宇。我们有责任和义务去保护、传承、发展好这些非物质文化遗产,这不仅是人类文化自觉的必然要求,是我们必须担当的历史使命,更是实现伟大复兴的"中国梦"的文化根基。

湖南师范大学非物质文化遗产保护与开发中心成立后,与湖南师范大学音乐学院部分从事传统音乐、舞蹈、戏曲、曲艺表演艺术研究的教师合作,在他们各自研究的基础上,将目光投向湖南省传统音乐表演艺术的

非遗类项目研究。这些研究成果的出版将展现湖南非物质文化遗产的独特魅力,同时,这是努力践行保护使命的见证,功在当代、利在千秋。旨在将我们祖辈流传下来的传统音乐文化守望好;将代表湖南传统文化的音乐品种发展好、保护好;将寄托着湖南广大人民群众喜怒哀乐的音乐文化传播好。

虽然,自我国非物质文化遗产保护工作开展以来,"保护为主、抢救第一、合理利用、传承发展"的方针得到了推广,中国非遗保护工作逐步规范化,湖南非遗保护走向常态化;但是,随着城市化的快速到来和网络媒体的高速发展,加之年轻一代的审美趣味和审美诉求改弦更辙,使民间流传了几百年的传统文化样式受到了强烈的冲击。"非遗"保护中仍存在着诸如重申报、轻保护,重数量、轻质量,重利益、轻投入,重成绩、轻管理等问题。

非物质文化遗产作为既定的形态存在,不是孤立的;就其内部结构来说,它是混生性的;就其表现方式来看,它与多种文化表征又是共生的。湖南传统音乐表演类项目是具体的存在,是混生性结构,又有共同的特点。我们不可能用一般的、抽象的原则去对待完全不同质的、具体的对象。从湖南传统音乐表演类项目保护现状来说,不能就保护谈保护,更不能就开发谈开发,还不能将保护与开发由同一主体完成和评价,而必须将保护与开发变成一种第三者的话语主体,这样才能得到有效保护。对此,我们提出以下对策:首先,政府部门要积极响应、行动起来,投入人力、物力,建立抢救保护组织,制定抢救保护措施,有效推动"非遗"保护工作的顺利进行;其次,建立"非遗"保护评估监督机制,以有效整合各类信息,实现资源共享;第三,建立政府与民间公益性投入"非遗"保护机制,有的放矢地进行保护;第四,建立湖南传统音乐博物馆和保护区,作为一份历史见证和文化传播的载体被越来越多的人所欣赏和熟知。

概而言之,对于非物质文化的发展、传承进行研究,需要集结多方面的社会力量才能做到,并非一人和几个人所能及。同样一种非物质文化遗产的传承所依赖的是一片可以孕育它的土地和一群懂得欣赏并懂得如

何去保护它的人。弗兰西斯·培根在《伟大的复兴》一书序言中"希望人们不要把它看作一种意见,而要看作是一项事业,并相信我们在这里所做的不是为某一宗派或理论奠定基础,而是为人类的福祉和尊严……"我满怀真挚的情感,将这段话献给该丛书的读者。正如朱熹《观书有感》诗所说"问渠那得清如许,为有源头活水来",愿该丛书成为湖南师范大学非遗研究与开发事业的活水源头。我们将与社会各界一道携手,为保护、传承、发展好湖南非物质文化遗产,为推动湖南文化的繁荣发展、续写中华文化绚丽篇章做出贡献!

2014 年 12 月

# 目 录

绪 论 ……………………………………………………………（001）

第一章 辰州傩戏的自然人文背景 ……………………………（003）
  第一节 自然地理环境 …………………………………（003）
  第二节 历史人文背景 …………………………………（008）

第二章 辰州傩戏的研究文献叙事 ……………………………（015）
  第一节 相关著作 ………………………………………（015）
  第二节 研究论文 ………………………………………（018）

第三章 辰州傩戏的历史发展脉络 ……………………………（025）
  第一节 傩戏的起源 ……………………………………（025）
  第二节 傩戏的发展 ……………………………………（029）

第四章 辰州傩戏剧目的文学特征 ……………………………（036）
  第一节 剧目表现内容 …………………………………（036）
  第二节 剧目文化特质 …………………………………（040）

第五章 辰州傩戏的音乐艺术特点 ……………………………（049）
  第一节 唱腔与曲牌 ……………………………………（049）
  第二节 伴奏与曲牌 ……………………………………（075）

## 第六章　辰州傩戏表演场合与程式 …………………………（080）
### 第一节　表演场合 ………………………………………（080）
### 第二节　表演程式 ………………………………………（082）

## 第七章　辰州傩戏的舞台形象塑造 ………………………（089）
### 第一节　使用面具 ………………………………………（089）
### 第二节　主要道具 ………………………………………（096）
### 第三节　角色装扮 ………………………………………（099）

## 第八章　辰州傩戏的传承人与传承剧目 …………………（104）
### 第一节　代表传承人 ……………………………………（104）
### 第二节　代表传承剧目 …………………………………（118）

## 第九章　辰州傩戏与其他傩戏的比较 ……………………（150）
### 第一节　与湖南省内其他傩戏的比较 …………………（150）
### 第二节　与湖南省外傩戏的比较 ………………………（162）

## 第十章　辰州傩戏的传承发展现状 ………………………（184）
### 第一节　保护现状 ………………………………………（184）
### 第二节　存在问题 ………………………………………（186）
### 第三节　发展措施 ………………………………………（189）

## 结　语 ………………………………………………………（193）

## 参考文献 ……………………………………………………（195）

## 后　记 ………………………………………………………（202）

# 绪 论

在中华民族 5000 多年的文明进程中,勤劳智慧的华夏儿女创造了形式多元、内涵丰富的精神遗产。既有物质文化遗产,也包括非物质文化遗产。它们是中华文化历史的记忆,反映着广大民众的精神生活,折射出中华文明的价值取向,在历代社会进程中发挥了深远的影响。然而,20 世纪以来,由于受政治、历史、经济、文化等多方因素的制约和影响,上述精神遗产赖以生存的环境流失,传承后继无人,处于消亡的边缘,甚至有的已经消亡。抢救、保护与传承先辈留下的文化遗产,留住乡愁,留住历史记忆,成为人类普遍关注的题目,也是一个具有重要意义的课题。

湖南地处中国大陆中南部,长江中游洞庭湖以南,故而得名"湖南",又因湘江流贯全境简称为"湘"。湖南自古有"惟楚有材,于斯为盛"之誉,这里是楚湘文化的发源地;这里历史悠久、人杰地灵、物华天宝。从非物质文化遗产保护的视角看,目前已有多项入选国家级、省级项目,它们是湖湘文化的丰采,是湖湘人民引以为荣的精神财富。我们有责任和义务去保护、传承和发展这些灿烂辉煌的文化,这不仅是人类文化自觉的必然要求,也是我们必须担当的历史使命,更是实现伟大复兴"中国梦"的文化根基。

在湖南西部,一个美丽而神秘的地方沅陵县,孕育并世代传承了"辰州傩戏"这种特殊的"声音"。几百年来,它博采众长、兼收并蓄中华多民族、多戏种的艺术精华,形成了既生动细腻又粗犷质朴,既典雅飘逸又勇武刚劲的艺术风格。它如同山间竹笋,以顽强的生命力破土而出,吸收着

民俗文化的阳光雨露，茁壮成长。

一路走来，辰州傩戏有过辉煌，也充满着艰辛。随着现代化、城市化进程的加快，它正面临着生存的挑战。一方面，受强势音乐文化的冲击，致使辰州傩戏后继无人、参与人数下降；另一方面，受城市化进程的影响，致使辰州傩戏的生存空间越来越小。所以，对辰州傩戏生态现状的调查与保护迫在眉睫，这一戏种一旦消失，便不可复制，亦不能再生。辰州傩戏的传承与发展需要一块孕育它的土地和一群辛勤"浇灌"它的人们，需要集结多方面的力量。

本书从非物质文化遗产保护的视角，对辰州傩戏的生态及其传承情况进行研究，探讨辰州傩戏的生态文化及其传承发展，揭示辰州傩戏在传承过程中所带来的价值及其传承所面临的危机，以帮助现代人正确理解和看待这一古老的非物质文化遗产，更好地保护和传承这一古老的非物质文化遗产。

本书主要以辰州傩戏为研究对象，在查阅文献和深入田野调查的基础上立论，综合运用民族音乐学、音乐人类学和文化生态学等方法，系统探讨辰州傩戏的文化生态背景、历史渊源、表演特征、传承人和剧目、声腔曲牌、伴奏音乐、舞台设计等方面的特征，调查辰州傩戏的当代传承情况，分析辰州傩戏的传承价值，对其传承所面临的危机的成因作出判断，并提出合理的、有针对性的保护对策和建议。愿此书能为保护和传承好辰州傩戏这一非物质文化遗产尽微薄之力，为进一步推进辰州傩戏的研究工作添砖加瓦。我们将与社会各界一道携手，为保护、传承、发展好湖南非物质文化遗产，为中国特色社会主义文化的繁荣与发展贡献力量。

# 第一章　辰州傩戏的自然人文背景

## 第一节　自然地理环境

### 一、区划建制

辰州傩戏流传于湖南西北部沅陵县一带,沅陵县,古属辰州郡,今为湖南省怀化市辖地。这里历史悠久,人文厚重。早在新石器时代,已有先民在此活动的记载。

沅陵县地处武陵山东南麓与雪峰山东北尾端交汇处。东与桃源、安化相连,南接溆浦、辰溪,西与古丈、泸溪、永顺毗邻,北与张家界交界,素有"南天锁钥"、"辰州门户"的美誉。沅陵是湖南省地域面积最大的县,总面积约5850平方公里,约占全省总面积的2.8%。

沅陵县现辖沅陵镇、五强溪镇、官庄镇、凉水井镇、七甲坪镇、麻溪铺镇、稍箕湾镇、明溪口镇、太常乡、盘古乡、二酉苗族乡、荔溪乡、马底驿乡、楠木铺乡、杜家坪乡、北溶乡、深溪口乡、肖家桥乡、大合坪乡、火场土家族乡、清浪乡、陈家滩乡和借母溪乡等23个乡镇,下设465个村民委员会、4967个居民小组和33个居民委员会。

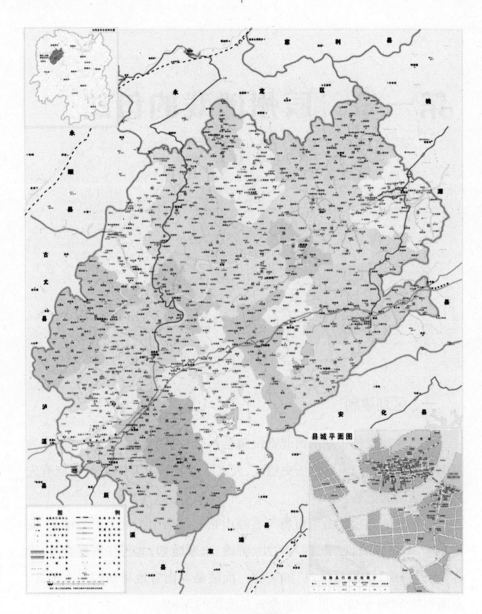

**沅陵县地理位置图**

## 二、地理地貌

　　沅陵县地处山脉交界地带,是最早受造山运动影响的地区,今仍保留有大面积的板岩地层;后又受流水侵蚀,逐渐形成了谷地地貌。

**圣人山**

　　沅陵县地形复杂,山峦重叠、溪河纵横。境内地处武陵山余脉,地势由西北向西南倾斜。沅江、酉水二水纵贯全境,呈现两峡谷,致使境内地貌呈东北、西南向开口的特征。雪峰山南部延伸入境,主要山脉有九龙山、洪山界、圣人山、王尖、苦菜界等。其中1000米以上的山峰有30余座。最高点为圣人山主峰,海拔1355.3米,最低点是沅水河面,海拔45米。

　　沅陵县境内山地面积大、分布广,占全县总面积的72.75%。境内丘陵分布较为广泛,多集中在海拔350米以下的地区,占全县总面积的19.12%,呈孤立或条形交错排列,县内的平地主要由流水冲积物堆积而成,占全县总面积的2.44%。有呈藕节状的溪谷地和呈条带状的河谷地,相对高度小于10米,地面坡度小于5度。集中分布在沅江和酉水及其大小支流两岸,适宜于农作物生长。境内分布的岗地多为旱地,约占全县总面积的3.04%。多呈平顶状、条状、馒头状相间分布,地势起伏缓和,适宜于作农田开掘,境内水域占全县总面积的2.6%左右。

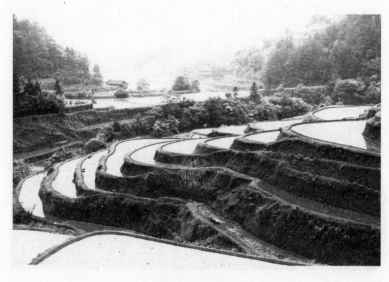

沅陵杜家坪梯田

## 三、气候温度

沅陵县位于湖南省降雨集中地安化县西侧,年降雨量位居怀化市首位,年平均降雨约为 1440.9 毫米,变化幅度为 958.8～2047.8 毫米。县境由于东西地形复杂的影响,且森林植被覆盖程度不一,因而气候差异大,垂直立体气候变化明显。平原地区太阳辐射量大,日照较强;山区因云雾较多,地面接收太阳光能量有所减少,日照较弱。

沅陵县属典型的中亚热带季风湿润气候,四季分明,冬冷夏热,气候温和,雨量丰沛。境内平均气温约 16.6℃,年际变化幅度为 15.8～17.8℃。温度最高在 7 月,平均 27.8℃,变化幅度为 25.9～29.6℃。温度最低在 1 月,平均 4.7℃,变化幅度为 2.1～6.9℃。

## 四、资源概况

沅陵县是湖南省面积最大的山区县。县内 40.8% 的山地土壤由版页岩风化而成,被大面积山地、林地和草地覆盖。境内水能资源开发潜力巨大,可利用水面达上万公顷。森林资源丰富,树种繁多,并拥有一批有待开发的经济价值很高的特有树种和木本野生药材。

境内年平均降水总量为 90.46 亿立方米,地表径流总量为 54.4 亿立方米,人均地表水 9761 立方米,为湖南省人均占有水量的 2.5 倍。入境客水为 517.6 亿立方米。水系以沅江为主干,呈树枝状分布,长约 3888.55 公里。容纳大小溪河 910 余条,其中流域面积在 3 平方公里以上的溪河 466 条。一级支流 78 条,二级支流 219 条,三级支流 134 条,四级支流 30 条,五级支流 5 条;流域面积在 3 平方公里以下的溪河有 444 条。

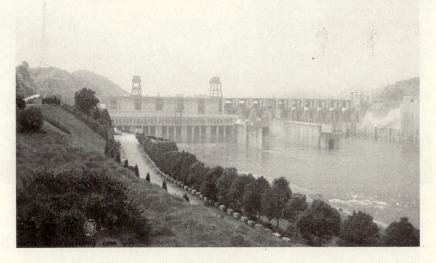

**五强溪水库**

沅陵县年平均地下水资源量为 8.83 亿立方米,储存量 8.06 亿立方米。境内地下水类主要是松散堆积层孔隙水、基岩裂隙水(包括碎屑岩裂隙水和浅变质岩裂隙水)、碳酸岩类岩溶水等。主要分布在县西南太常至舒溪口乡沅水河谷一带,以及乌宿、北溶、麻伊洑、麻溪铺、凉水井、官庄等区和筲箕湾、张家坪、火场、军大坪等乡镇。此外,还有井泉洞水 6307 处,排水量达 7.2 亿立方米。

境内已探明储量的矿种达 11 种,产地 17 处。主要矿产有黄金、硫铁矿、铅、锌、锑、钨、铜、金刚石、重晶石、石灰石、煤、石煤等,其中探明的铁矿约 1.2 亿吨、石煤 400 亿吨、石灰石 100 亿吨;石煤矿储量位居全国前五,磷矿位居全国前十。

境内风光秀丽、旅游资源丰富。悬崖绝壁、沟壑纵横，峰峻石奇，形成多处罕见的峰林异景。五强溪电站的兴建，嵌以久负盛名的古刹、山寨、茶园等人文景观，形成了独特的旅游胜地。

沅陵凤凰寺

另外，位于县境沅水南岸的凤凰山国家森林公园也是境内重要的旅游景观之一。始建于明代的凤凰寺，由观音堂、送子殿、太佛殿、玉皇楼、弥陀阁等建筑构成，是湖南省内著名的文物保护单位之一，山势奇异，风光灵秀。

## 第二节 历史人文背景

沅陵，古称辰州。这里历史悠久，文化底蕴深厚。辰州傩戏是在古代傩祭仪式活动的基础上，融入当代的民俗生活、民间信仰，并吸收当地民间文化艺术因素而形成的艺术品种。如丹纳所言，作为精神产品的文化

艺术,只有还原到其赖以生存的环境中去,才能做出合理的解释。辰州傩戏的形成和发展离不开其固有的历史人文背景。因为"艺术的品种和流派只能在特殊的精神气候中产生"①。辰州的民间民俗、宗教信仰、文化艺术及历史人文景观等都是辰州傩戏得以生成的因子。

## 一、民间习俗

（一）节气习俗

居住在沅陵的人们长期以来过着典型的农耕生活,他们非常关注时令,灵活把握自然,遵循日出而作、日落而息的生活和生产规律。他们的传统节日主要有腊八节(腊月初八)、小年节(腊月二十三或二十四)、元宵节(正月十五)、二月二(土地生日)、三月三(万物复苏)、四月八(牛王生辰)、五月五(众人警避百毒)、六月六(太阳诞辰)、七月十五(鬼节)、八月十五(中秋节)、九月九(重阳节)、十月十(早斋节)等,每逢节日都要祭祀先祖、祭拜天地。此外,每月初一、十五两天,也是敬神祭祖的常规日期。

（二）祭祀习俗

除了在以上所举的一些节日习俗中举行祭祀仪式之外,生活在沅陵这片土地上的民众信奉万神论,认为风雨雷电、日月星辰、山川河湖,甚至花草树木等都是神灵的象征。由于这种朴素宗教思想,导致他们认为人类的一切活动和行为都受到神灵的庇护,便设神灵专门祭祀或供奉,带有浓郁的宗教属性。譬如,他们常常祭祀的神灵有"猎神",又叫梅山神,掌管山林狩猎；"土地神"职司家庭善恶的奖惩；"四官神"专司看管家养六畜；"五谷神"职司五谷丰登；"七姑娘"主司吉凶问卦,祛除病灾；"阿密妈妈"是小孩的眷护之神,而"家先菩萨"则是各家各户已故长亲。此外,在那里的居民看来,还有一些神灵是不得不敬的,诸如：主福、主善的"坐堂白虎神"；主灾、主祸的"行堂白虎神"；主火灾降临的"火鸟神",又叫火焰

---

① 丹纳.艺术哲学[M].傅雷译.安徽文艺出版社,1995:33.

神;主司神经痹乱、身患怪症的"麻阳神",又叫麻元神、麻元鬼和麻阳鬼等。

(三) 人生礼仪习俗

中国素有"礼仪之邦"的称谓,沅陵人自古讲究人生礼仪,并有传统的礼仪习俗。譬如:"浊米酒",俗称满月酒,新生儿出生40天时,就要请家族、亲戚来做客;"祝寿",即60岁以上且上无父母健在的老人方有资格;"婚娶",有求婚、插茅香、认亲、拜节、定日子、送日子、置嫁、娶亲、哭嫁、着露水衣鞋、舅负姑上轿、迎亲、跨门、过门坎、拜堂、敬祖、谢媒、敬茶、入洞房、敬婆家长者、回门等十余个步骤①;"丧事",有入殓、入葬、砌坟等诸多环节。这些人生礼仪习俗,程式严格、场面壮观。

## 二、宗教信仰

宗教信仰是一种特殊的文化现象,是指某一人群对其信仰的对象产生的心理认同和精神皈依。中华民族的宗教信仰有悠久的历史、丰富的内涵和多样的形式。在一定意义上说,人类一切文化艺术的源头都与神圣的宗教信仰密切关联。各地的群众有各自不同的宗教信仰,沅陵人民在漫长的历史征途中,经历着从自然宗教到人为宗教的演化过程,构筑起具有自身地域风格的文化景观,并衍生出多样的文化艺术样式。

道教于东汉时期传入沅陵地域,因其宣扬的养生、长生及渡世救人的思想观念而被普通百姓和官员广泛接受,继而获得广泛传播,产生了一批宗教职员,主持民间生产生活、丧婚习俗等宗教仪式。

佛教于东晋年间传入沅陵地区,开始向这里的原始宗教渗透,因其宣扬灵魂永生的思想观念,也被人们所广泛接受,产生出一种名曰"文教"的新教。其职业者被称为"道士";其主要职能为禳灾祈福,为亡灵超度,以及选日子、看风水等。

---

① 瞿宏州.湘西土家族民间习俗文化蕴含初探[J].三峡论坛,2012(02).

## 三、文化艺术

### (一) 民间歌谣

民歌是人民群众在日常生产劳作中即兴创作并传留下来的歌曲形式,可分为山歌、小调和劳动号子等类型;民歌具有口头创作即兴性、传承性以及流变性等特点。沅陵民歌有着悠久的历史、多样的题材、丰富的内容和多种表现形式,为广大人民群众所喜闻乐见。

**人民热情歌唱场景**

沅陵民歌是沅陵人民生产生活的重要组成部分,也是他们表达思想、传递感情的重要形式。代表作品如《唱支山歌试妹心》《好郎无须姐开口》《赤脚一双当鞋跑》《子孙切莫做长工》《唱鸟》等。

### (二) 传统戏曲

沅陵地区的戏曲不仅有悠久的历史、丰富的内涵,而且有多样的形式和广泛的群众基础。其中以傩戏和花灯最具代表性。

傩戏是当地普遍流行的一种宗教仪式戏剧,往往以姓氏为主体,以村寨为中心开展活动。活动时间多则半个月,少也有一两天。这里的傩戏可分为面具傩和开面傩。所谓面具傩,即戴面具表演;开面傩,则不戴面

具、开面化妆表演。不论是面具傩还是开面傩,都具有浓厚的宗教色彩。

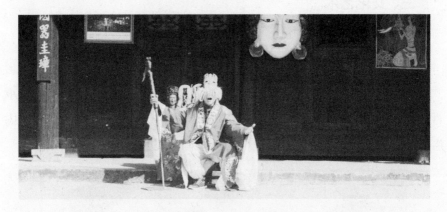

**辰州傩戏《观花教子》剧照**

灯戏是在民间花灯歌舞基础上发展而来的小戏,广泛流行于湘西吉首、古丈、永顺、保靖和桑植等地。沅陵的灯戏因时间、内容的不同,可分为春节的"贺年灯"、清明节的"清明灯"、庆寿的"寿灯"等;演出形式有一旦一丑的"对子花灯"和二旦二丑以上的"多人花灯",表演的剧目有《扯笋》《捡菌子》《采茶》《姐妹观花》等,灯戏还有些剧目,如《搬师娘》《紫金杯》《王二卖货》《童子扯香》等是从傩戏、柳子戏中吸收而来,多表现日常生活,易于接受。因其形式多样、剧目丰富而被广泛接受,成为当地民俗生活中一道靓丽的风景。

## 四、文史景观

（一）二酉山

沅陵二酉山,位于沅陵县二酉乡乌宿村,因酉溪与酉水汇合而得名。又因其状如书页而被称为"万卷岩"。二酉山的来历还有一个历史典故,相传秦始皇"焚书坑儒"时,有一朝廷博士官伏胜冒着生命危险,从咸阳偷运书简千余卷,藏于二酉洞中,使先秦典籍得以传世。这些典籍在秦灭汉兴时献给刘邦,刘邦大喜,遂将二酉洞封为"文化圣洞",将二酉山立为"天下名山"。从此,成为历代文人墨客的向往之地,前来拜谒者更是络绎不绝。

二酉山

为了纪念伏胜及其藏书这一历史事件,山上建院立阁,其中伏胜宫、藏书阁便是典型的建筑。在山半石洞下,还留有湖南督学使张亨嘉于清光绪六年所立的书碑,刻有"古藏书处"字样。

(二) 凤凰山

凤凰山位于沅陵县城东南沅水之畔,因其形状酷似凤凰展翅,故得名"凤凰山"。海拔200米,面积约0.6平方公里,西北临沅水,为陡峭山壁,东南群山连绵。山上有凤凰古寺、凤凰古井、送子观音樟、钓鱼池、石龟、雪仇洞、屈将室、望江楼、凤鸣塔、叙丞墓、咪子山、水上游乐场、河涨洲岛等30多个景点。据传"西安事变"后,蒋介石将张学良囚禁在凤凰寺内,张学良在凤凰山的墙壁上题写了"万里碧空孤影远,故人行程路漫漫,少年渐渐鬓发老,唯有春风今又还"的憾作。

(三) 红色记忆

在历史的长河中,沅陵也承担和见证了一些影响深远的重大历史事件。早在西汉时期,虎溪山上便安葬了沅陵顷侯、长沙王子吴阳。其中,吴阳墓在1999年被发现,出土了大量文物典册,为研究西汉前期侯国的

户籍档案制度提供了重要材料。梧桐山上有清代以前各朝建立的州府衙门,民国时被改为中山公园,辰州剿匪胜利后又被改为辰州剿匪胜利公园,并在此修建了辰州剿匪胜利纪念塔,纪念1024名在剿匪中牺牲的烈士。鹤鸣山上有宋朝建立的元妙观,观内建有一阁,悬有大钟一口,叫鲸音阁,为沅陵八景之一。天宁山上有沈从文先生在沅陵构筑的居所——芸庐。1902年,即光绪二十八年,在沅陵马路巷发生了轰动全国、震惊世界的"辰州教案"。由于清政府软弱无能,对此事件不能秉公处理,处处维护洋人利益,引起全国人民强烈的反对。

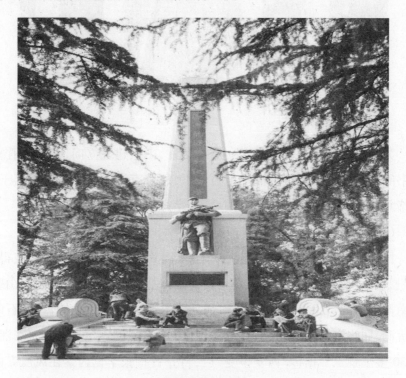

**辰州剿匪纪念塔**

新中国成立初期,中国人民解放军奉命进入辰州剿匪,军部驻扎在沅陵镇。部队在党委和军区的正确领导下,历时一年有余,全歼土匪八万多人,解放辰州二十二个县,创造了辰州历史上前所未有的剿匪奇迹。现在,这些重大的历史事件遗迹都完好地保留在沅陵,成为沅陵县重要的旅游景点和爱国主义教育基地。

# 第二章 辰州傩戏的研究文献叙事

## 第一节 相关著作

中国傩文化历史悠久,远古时期已有巫傩、傩仪、傩祭的古籍记载。在 20 世纪六七十年代以前,少有学者涉足傩文化研究,从 80 年代后期开始,国内外涌现出大量的傩文化研究成果,为我们深入了解中国傩文化提供了诸多资料基础和线索。

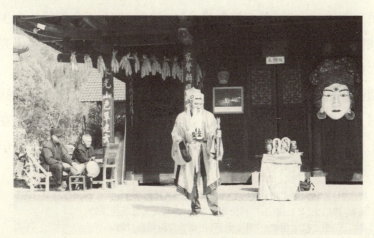

辰州傩戏《土地》剧照

## 一、国内傩戏的研究

中国傩文化历史久远,在古代的诸多文献中早有相关的记载。如《古今事类全书》有云:"昔颛顼氏有三子,亡而为疫鬼。于是以岁十二月,命祀官时傩,以索室中而驱疫鬼焉。"《事物纪原》说:"周官岁终命方相氏率百隶索室驱疫以逐之,则驱傩之始也。"虽未说明傩起源的具体时间,但可证明傩出现于远古时期先民的祭祀仪式活动。

20世纪六七十年代以前,由于受封建思想等因素的制约,较少有人关注傩文化。随着改革开放的深入推进,学术研究环境逐渐宽松,开始出现傩文化专题成果,涌现出一批杰出的研究者,如庹修明的《傩戏·傩文化:原始文化的活化石》①、钱茀的《傩俗史》②、曲六乙的《东方傩文化概论》③、顾朴光的《中国面具史》④等都是典型代表,为我们深入了解傩文化提供了重要参照。

对辰州和沅陵地区的傩戏加以分析研究的文献资料不在少数。早在1981年湖南辰州凤凰县便召开了全国第一个专题的傩戏学术研讨会,并于会后编印了全国第一部傩戏资料专集《湖南傩堂戏资料汇编》。1982年,湖南傩戏研究所编印了全国第一部傩戏专集——《湖南省传统戏曲剧本选》第47辑《傩堂戏志》⑤。1988年湖南傩戏研究所又率先编辑出版了第一部傩戏志书《湖南傩堂戏志》。随着1991年全国第一个少数民族傩戏国际学术研讨会在湘西自治州首府吉首召开,湖南傩戏研究达到了如火如荼的境地。

湖南怀化学院的王文明和刘冰清两位学者对辰州傩戏情有独钟,多年来深入辰州地区进行田野考察。沅陵七甲坪镇的金承乾老先生在傩戏窝里土生土长,对辰州傩的发掘与研究做出了特殊贡献。这三位学者致

---

① 庹修明.傩戏·傩文化:原始文化的活化石[M].北京:中国华侨出版公司,1990.
② 钱茀.傩俗史[M].南宁:广西民族出版社、上海文艺出版社,2000.
③ 曲六乙.东方傩文化概论[M].太原:山西教育出版社,2006.
④ 顾朴光.中国面具史[M].贵阳:贵州民族出版社,1996.
⑤ 胡建国.傩堂戏志[M].长沙:湖南文艺出版社,1989.

力于辰州傩文化研究,于2007年合著了《辰州傩戏》《辰州傩歌》《辰州傩符》。这三本书的相继出版,进一步推动了辰州傩文化的挖掘、整理和研究工作,为我们深入解析辰州傩戏的传承因子和脉络及其价值提供了丰富资料与重要启示。

辰州傩文化系列丛书

## 二、国外傩文化的研究

国外,大多以祭祀和礼仪为主介绍中国傩戏和傩文化对日本及亚洲的影响。例如日本的广田律子对中国的傩坛、傩仪、傩神、傩舞、傩乐、傩戏、傩面具等展开了翔实的调查研究。在其代表作《鬼之来路——中国的假面与祭仪》①中追述了中国傩文化的起源、发展与传播,并对中国傩的演剧形态作了细致分析。

此外,日本学者诹访春雄撰写的《日本的祭祀与艺能:取自亚洲的角度》②把视野投向东亚,将中国的傩文化视为中国民族艺术的原始面貌。

总之,由于中国傩本体构成复杂,是在历史中不断变迁的,国外学者的研究多以田野调查叙事为主,较少对其生成学理做深层次的分析论证。

---

① [日]广田律子.鬼之来路——中国的假面与祭仪[M].中华书局,2005.
② [日]诹访春雄.日本的祭祀与艺能:取自亚洲的角度[M].凌云风译.长沙:湖南美术出版社,2002.

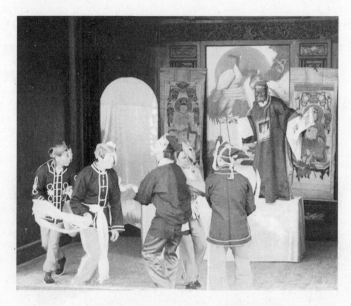

辰州傩戏《判官点兵》剧照（金承乾供稿）

## 第二节　研究论文

### 一、硕博论文

曾婷在《辰州傩戏的传承研究》①中结合当地的人文历史和生态背景，介绍辰州傩戏在当地的传承情况；探讨辰州傩戏和传统的宗教祭祀活动之间的传承形式和传承关系；解读辰州傩戏的传承方式在人生礼俗方面给当地人带来的影响和辰州傩戏的传承价值；分析辰州傩戏传承所面临的危机及其应对措施与建议；总结辰州傩戏的传承给辰州地区带来的社会意义。

陈飞在《湖南傩面具造型艺术变迁研究》②中，运用了古文献搜寻法、

---

① 曾婷.辰州傩戏的传承研究[D].中南民族大学,2012.
② 陈飞.湖南傩面具造型艺术变迁研究[D].中南大学,2010.

考古分析法,探索湖南傩面具造型艺术变迁的过程,分析每个时期湖南傩面具造型创作的选择、色彩的运用、工艺技法的变化。对影响湖南傩面具造型艺术变迁的因素进行了分析,并从造型结构的提取与创造、纹样寓意的沿用与延伸、传统色彩的借鉴与衍生三个方面进行具体的方法探索。

李霞在《傩面具的美学审视——以辰州傩面具为例》①中主要探讨辰州傩文化与傩面具之间的关系,探讨辰州傩面具的历史变迁及其制作经验,集中探索辰州傩面具作为一种审美对象所包含的美学因素:原始因素、写实因素和象征因素。另外,从创作方法的角度对辰州傩面具所具有的种种表现方法进行探讨,将辰州傩面具的创作方法归纳为模仿与超越、夸张与变形、程式化三个方面。

叶庆园在《荆楚文化视野下的孟姜女傩戏研究》②中主要对荆楚文化视野下孟姜女的傩戏蕴含进行探析,并以湘、鄂赣三地为例,着重分析荆楚文化视野中孟姜女傩戏的故事蕴含和思想蕴含,探析荆楚文化视野中的孟姜女傩戏的风貌特色。主要从孟姜女傩戏的语言风格、唱腔体系以及情节设置三个方面来考察。

颜芬在《论湘西巫傩文化与沈从文的文化意识》③中认为辰州巫傩文化是沈从文文化体系中的一种特殊的地域文化因素,认为辰州巫傩文化构成了沈从文文化谱系的深层内核。

易德良在《湘西苗族傩戏唱腔艺术研究》④中阐述并归纳了湘西苗族傩戏生存的社会历史背景、文化生态环境与苗族傩戏发展本身的互动关系,简要梳理其历史发展脉络,并从音乐人类学中仪式音乐的相关理论出发,立足于湘西苗族傩戏唱腔艺术音乐文化属性与文化身份定位的理论基础,探讨其社会功能、音乐文化意义,并就"非遗"语境下湘西苗族傩戏唱腔艺术的保护与传承提出了初步设想。

---

① 李霞.傩面具的美学审视——以湘西傩面具为例[D].吉首大学,2012.
② 叶庆园.荆楚文化视野下的孟姜女傩戏研究[D].东华理工大学,2015.
③ 颜芬.论湘西巫傩文化与沈从文的文化意识[D].华中师范大学,2012.
④ 易德良.湘西苗族傩戏唱腔艺术研究[D].湖南师范大学,2014.

杨芳在《湘西傩面具艺术与地方性旅游工艺品创新设计研究》①中以湘西傩面具与中国民间艺术为大背景,以民间面具相关文献和理论专著为参照,归纳并总结出傩面具的起源、分类、艺术特征、宗教文化特色以及傩面具的传统工艺制作流程等。

江珂的论文《湘西傩戏音乐的艺术审美研究》②在整体把握湘西傩戏音乐艺术形态与特征的基础上,运用审美形态与审美价值的美学原理,归纳与抽象出傩戏音乐表现手段的素朴美、音乐表现内容的意象美、音乐表现情感的狞厉美和音乐表现效果的空灵美特征。

刘亚在《湘西土家族仪式戏曲的音乐文化研究》③中全面分析和归纳了土家族信仰仪式与民间戏曲相结合的方式,梳理土家族仪式与戏曲的紧密联系,分析其历史传统,并以个例调查进行举证;以傩戏、阳戏、灯戏这几个剧种为例,分别对土家族仪式戏曲的旋律特点、唱词唱腔、调式调性、曲体结构、伴奏乐器等音乐结构进行分析;最后,探讨土家族仪式戏曲中的宗教因素、民俗成分、文化功能、文化变迁等方面。

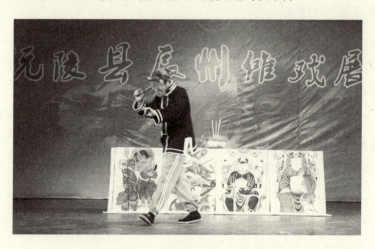

**辰州傩戏《董儿放羊》剧照(金承乾供稿)**

---

① 杨芳.湘西傩面具艺术与地方性旅游工艺品创新设计研究[D].云南师范大学,2014.
② 江珂.湘西傩戏音乐的艺术审美研究[D].湖南师范大学,2012.
③ 刘亚.湘西土家族仪式戏曲的音乐文化研究[D].湖南科技大学,2015.

刘冰清在《沅陵傩文化的伦理分析》①认为沅陵傩文化有其深厚的伦理意蕴，表现为以傩神、傩歌等形式映现的生态伦理追求；以敬家先、打解、度关、还傩愿等形式展示的敬祖尊长爱幼的伦理意愿；以傩戏等形式颂扬的婚姻自主、夫妻恩爱等伦理观念；以度职和职业实践表现出来的老司公职业伦理精神；以解洗、明香大会等形式展示的农耕村社的伦理向往等等。

## 二、期刊论文

张文华在《辰州傩歌的文化内涵》②中阐述了辰州傩歌作为傩文化的表现形态体现出的丰富文化内涵和顽强生命力，以致成为研究民族文化的"活化石"。傩歌源于傩文化，传承在辰州民众之中，是最贴近辰州民众生活的文化形态。他在《辰州傩戏的民俗文化特质》③中提出辰州傩戏是辰州民俗文化的积淀与浓缩，具有敬奉祖先、崇信神灵等民间信仰的文化特质，具有生、寿、婚、丧等人生礼仪习俗的文化特质，以及犁田插秧、伐木建屋、锄茶收麦等生产习俗的文化特质。辰州傩戏具有深刻丰富的民俗学文化内涵，是系列民俗内容以音乐舞蹈形式再现出来的国家级非物质文化瑰宝。他在《辰州傩戏特征初探》④中认为辰州傩戏是辰州傩文化的重要组成部分。人们通过自娱自乐的形式，让真实的思想感情得到释放。傩文化之所以能够流传下来，显示出它独特的艺术魅力，具有深远的社会研究价值，傩戏艺术是祖先流传下来的"人类文化的活化石"。

刘冰清、王文明在《辰州傩面具的审美特征探析》⑤中谈到千姿百态的辰州傩面具，它们以各种造型展示出威猛、英俊、祥和、滑稽、靓丽之美，又以色彩的配调不一而具有神武、庄重、凝重、活泼、欢快、斑斓等不同的

---

① 刘冰清.沅陵傩文化的伦理分析[D].湖南师范大学,2003.
② 张文华.辰州傩歌的文化内涵[J].中国音乐,2014(03):235-240.
③ 张文华.辰州傩戏的民俗文化特质[J].怀化学院学报,2010(04):7-9.
④ 张文华.辰州傩戏特征初探[J].中国音乐,2010(02):181-183.
⑤ 刘冰清,王文明.辰州傩面具的审美特征探析[J].三峡大学学报(人文社会科学版),2008(04):18-20.

审美特征,还以线条的疏密繁缛、曲直、粗细、劲柔等而具有复杂多变的线条美。在他们的《辰州傩戏、傩技古朴神奇的活性美》①一文中认为以《孟姜女》为代表的辰州傩戏细腻感人、脍炙人口,具有鲜明的质朴美、柔和美和执着美。以"上刀梯"、"下火海"为代表的辰州傩技表演惊险绝伦,令人胆战心惊,具有突出的惊险美、阳刚美和无所畏惧的壮美。傩戏、傩技是古辰州、今辰州的奇绝瑰宝。

舒达在《辰州傩戏音乐形态的张力》②中写道,辰州傩戏是一种介于辰州古老的原始戏剧(以毛古斯为代表)与现代戏曲之间的戏剧形态,是戏剧进化时期遗存下来的"活化石"。其音乐曲调古朴,地方特色浓郁,富于原始性张力、世俗性张力及神秘性张力。

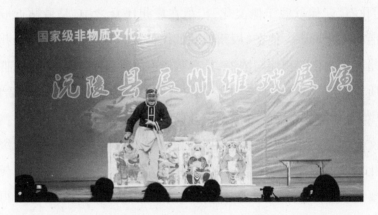

**辰州傩戏《买猪》剧照(金承乾供稿)**

苏珂在《浅谈傩戏艺术及象征性对其传承演化的影响》③中指出,傩戏作为华夏文明的一个重要分支和载体,经历了漫长的历史发展过程,至今仍在许多地区保持着强大的生命力。作者从傩戏的艺术形式,即表演、舞蹈、造型等入手,尝试探讨艺术与审美对于傩戏的传承与演化的功能性

---

① 刘冰清,王文明.辰州傩戏、傩技古朴神奇的活性美[J].湖南文理学院学报(社会科学版),2008(02):89-91.
② 舒达.辰州傩戏音乐形态的张力[J].湖南工业大学学报(社会科学版),2010(05):156-158.
③ 苏珂.浅谈傩戏艺术及象征性对其传承演化的影响[J].学术探索,2012(07).

作用,并从傩戏的起源与发展中,进一步分析和揭示傩戏的象征性功能意义和艺术价值。

李玉华在《欠发达地区非物质文化遗产可持续开发研究——以辰州傩戏为例》①中以辰州傩戏的保护与开发为例,对欠发达地区非物质文化遗产可持续开发的战略对策进行积极的思考。

林思洋在《湘西(南)少数民族聚居村落傩戏研究——以湖南省武冈市龙溪镇村落集群为例》②中阐述了武冈傩文化是一种古老的、世界性的文化现象,它曾经在世界各民族的不同时期广泛传承。傩戏作为傩文化的载体,亦受到广泛关注。湖南傩戏以地处怀化市沅陵县的辰州傩戏最为人所共知,其实在地处辰州南部,素有黔巫要地之称的武冈也流传着这一被称为"活化石"的瑰宝。

李燕在《湘西北辰州傩戏的特征及其传承价值》③中指出,傩戏是一门古老的地方戏曲形式,也是一种祭祀方式,其依附于地方文化,便形成极具地方特色的傩戏风格。在飞速发展的现代社会中,傩戏的生存处境堪忧,这种古老而又极具鬼神意识的戏种,已经与现代人的思想意识和现代社会的需求格格不入,但古老艺术形态留存千年,有着丰富的表演形式与文化内涵,对于民俗学的研究、文化艺术形态的研究及宣传教育等方面都极具价值,切实可行的传承途径措施的出台与实施已经刻不容缓。

田小雨在《湘西北民间原始宗教巫傩信仰——"辰州愿"考析》④中认为,"辰州愿"是辰州北澧水流域鲜为人知的巫教傩仪,供奉坛神,属土家傩中的"傩"(高傩)。"还辰州愿"神秘、奇特,是傩仪向傩戏过渡的"准傩戏"或"前傩戏",它填补了辰州地区傩文化从傩祭向傩戏过渡的空

---

① 李玉华.欠发达地区非物质文化遗产可持续开发研究——以辰州傩戏为例[J].怀化学院学报,2013(08):13-15.
② 林思洋.湘西(南)少数民族聚居村落傩戏研究——以湖南省武冈市龙溪镇村落集群为例[J].戏剧之家(上半月),2014(05):246-247.
③ 李燕.湘西北辰州傩戏的特征及其传承价值[J].湖南工业大学学报(社会科学版),2015(05):111-114.
④ 田小雨.湘西北民间原始宗教巫傩信仰——"辰州愿"考析[J].怀化学院学报,2010(09):9-10.

白,使辰州地区傩文化发展呈现出一条上下连贯的完整链条,具有很高的文化和艺术研究价值。

蒋浩、姚岚在《湘西巫傩舞视觉审美阐释》①中谈道,巫傩舞在我国延续了数千年之久,对我国社会政治、经济、文化思想观念及我国民族民间艺术的发展起到了非常重要的作用。文章从舞蹈民族志的视角,对辰州巫傩舞的历史流变和发展渊源作了历时性的简单梳理,并通过视觉民族志方法,对辰州傩舞的形态美学特征和视觉审美价值进行深层次的阐释,特别是对辰州巫傩舞表演者的体态动律、服饰特点和颜色、巫傩面具的历史渊源关系展开了深入的探讨,以此揭开巫傩舞的神秘面纱,展现原始巫傩舞的艺术精神和视觉审美价值。

钟玉如在《沅陵的巫傩文化》②中阐述了辰州三绝、辰州符和以辰砂为主要原料的炼丹术,它们替巫傩文化插了腾飞的翅膀,在沅陵积淀了厚重的历史文化根基,筑起了沅陵巫傩文化博物馆。

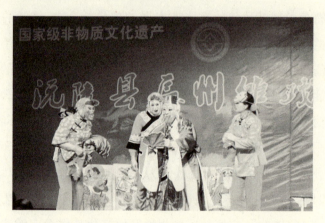

**辰州傩戏《三妈土地》剧照(金承乾供稿)**

以上所述文献资料对本书的写作有很大启示。本书基于前人成果,结合田野调查掌握的一手资料,综合运用人类学、文化生态学的成果,取非物质文化遗产保护的研究视角,对辰州傩戏做进一步深入研究。

---

① 蒋浩,姚岚.湘西巫傩舞视觉审美阐释[J].南通大学学报(社会科学版),2013(06):92-97.
② 钟玉如.沅陵的巫傩文化[J].怀化学院学报,2004(03):56-59.

# 第三章 辰州傩戏的历史发展脉络

## 第一节 傩戏的起源

### 一、悠久的历史积淀

辰州傩文化经历了数千年的发展,形成了包括原始自然宗教、人为宗教、民俗、仪式、音乐、舞蹈、戏剧、面具和民间文学等诸因素的具有广泛社会意义的一大价值体系。这是在漫长的历史中,上述各种文化因素不断积淀、组合的结果。傩文化最初的比较完整的核心形态,是周代的傩礼。这里包括季春的"国傩"、仲秋的"天子傩"、季冬的"大傩"和民间的"乡人傩"。

提到辰州傩戏,由于历史等原因,人们很容易将它与两千多年前屈原被放逐的沅湘流域的土著巫歌相联系。自古以来,辰州所在地民间祭祀之风兴盛,从《沅州府志》"至春秋大赛,行傩逐疫,尚在行之,此又古礼之未坠者"以及《岭表纪蛮》中"苗侗诸族多祀之,其出处无可考"等记载来看,辰州傩戏的渊源至少可上溯到春秋之前,但是,近年来有专家学者发文论证说屈原所作《九歌》为大型歌舞剧,并以此说明戏曲和戏剧的产生。戏剧理论家曲六乙认为:"《九歌》,不论是整篇表演还是演出的个别

篇章,都已具备歌舞剧雏形,至少处于从歌舞向歌舞剧的初步过渡。"这一说法与上述所列文献记载均可说明春秋以前便有傩戏的基因。

原始人在长期渔猎生活中发明了原始法术,在以后的反复实践中又自然地形成了相对固定的结构程式,标志着原始祭祀仪式的诞生。而原始法术通过仪式活动,更显示出原始人施用法术的日臻成熟。原始法术及其原始仪式的发明,显现出原始人的智慧之光。这种制服凶猛禽兽的法术及其仪式,应当是周代巫傩文化的最早源头,只是征服对象从凶猛禽兽变成了被驱逐的无形疫鬼。

经历了漫长的岁月,原始先民的思维有了很大发展,萌生了灵魂观念。公元前2万—3万年前,中国山顶洞人对死者施行墓葬并有一定的下葬仪式程序,尸骨旁撒有赤矿石粉末,甚至有工具和饰物等随葬品。在原始人看来,工具和饰物也常有法术效应。这种原始墓葬为后世越来越隆重的丧葬制度开启了先河。

## 二、原始巫术的萌生

19世纪末20世纪初,学术界对处于旧石器时代末期、中石器时代初期的澳大利亚土著居民进行考察研究,表明他们已产生了灵魂观念,不过尚未达到鬼魂崇拜、图腾崇拜、祖先崇拜的认识水平,也未出现祭祀活动,但却有了原始逐邪驱魔的巫术活动。

商周时期,《周记·夏官》中就有"凡祭祀天地,拜谒祖先,驱鬼逐疫时,需由巫师主持,亦多有舞蹈形式"的记载,还说"方相氏掌蒙熊裘,黄金四目,玄衣朱裳,执戈扬盾,帅百隶而事难之,以索室驱疫",成为今人所谓"驱傩"的最早记载。

在后世文字流传和记录的宗教神话传说中,黄帝号有熊氏,他与炎帝、蚩尤大战时所率领的部族联盟中,包括信仰熊图腾的部族。黄帝姓姬,姬字的金文据于省吾先生研究,是熊脚印的形象,"故氏族崇拜黄帝

也就是崇拜熊。熊便成了黄帝族姬姓部落的图腾。图腾亦具有巫术性质"①。

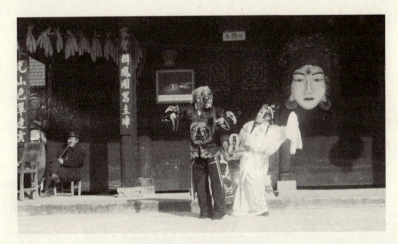

辰州傩戏《仙娘送子》剧照

夏族是黄帝的后代,鲧治水失败,死后化为熊。《汉书·武帝纪》中颜师古引注《淮南子》一则传说：禹治水遇巨山受阻,便化熊以搬山运石。周王室也是黄帝姬姓氏族的后裔,同样崇拜熊。周代驱傩英雄方相氏是一个下级军官,即使他膀大腰圆、武艺高强,率领着百隶也斗不过无形的疫鬼,必须借助超自然威力,借助于从黄帝族、夏人到周人所崇拜的熊图腾,于是方相反披熊皮,戴熊头,饰以黄金四目,执盾挥戈,借助熊图腾神力以达到驱傩的目的。

魏晋时期,傩祭仪式承袭汉制,直至隋代,但队伍更为庞大,所驱之"疫"由先前的"弃之于水中"改为"逐出郊外"。至唐代,不仅出现了供人观赏、具有一定艺术性的傩祭,而且还设立了专门的管理机构。段安节所著《乐府杂录·驱傩》中说,有太常寺及其所属大乐署、鼓吹署等乐舞机构承担驱傩仪式活动。宋代的傩祭活动阵容更大,并且出现了众多的戏剧人物。孟元老《东京梦华录》第十卷载："至除日,禁中呈大傩仪,并用皇诚亲事官,诸班身戴假面,绣画色衣,执金枪龙旗。教坊使孟景初,身

---

① 胡建国.巫傩与巫术[M].海南出版社,1993:70.

品魁伟,贯全副金镀铜甲装将军;用镇殿将军二人,亦介胄,装门神;教坊南河炭,丑恶魁肥,装判官;有装钟馗、小妹、土地、灶神之类,共千余人,自禁中驱祟南熏门外,转龙湾,谓自埋祟而罢。"①

## 三、还愿仪式的延伸

还愿仪式是湘西土家族民间巫师主持的巫祀仪式,是以帮助土家人渡过难关而举行的通过仪式。今沅陵许多人实际上是从湘西北澧水、酉水一带移民而来。

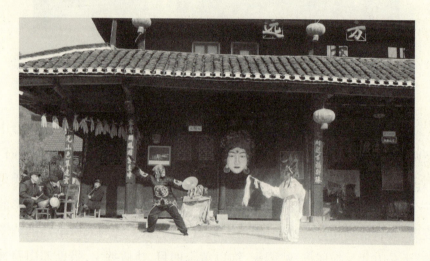

**辰州傩戏《仙娘送子》剧照**

"还辰州愿"流行于澧水流域,从地域角度而言,这一带土家族的许多风俗习惯与酉水流域的土家族还是有一定区别的,而与湖北鄂西的土家族却有一些相似之处。据著名的民族文化学者田明先生考证,从坛神的形状及"还辰州愿"的情形来看,可能反映的是上古时期父系社会的生殖崇拜,象征先祖。酉水流域的土家族在其古老的"迁徙歌"中就提到,其先祖就是沿着酉水河而上,从辰州方向迁徙而来。所以,土家族带有明显男性生殖崇拜的戏剧活化石"毛古斯",其内涵与"还辰州愿"所供奉的

---

① 于一.巴蜀傩戏[M].北京:大众文艺出版社,1996:5.

坛神是一脉相承的。

现今,"还辰州愿"还流行在永顺、桑植、大庸(今张家界永定区)三县交界一带,这一带民间的傩坛班子多,因其地域、法事程序的不同,可分为上傩和下傩及三元傩三种类型。辰州傩愿属土家傩中的"上傩"(高傩),法事程序应为三十堂,但现代一般只有二十四堂(朝课),即请师、开坛、取水嘱、造殿打扫、持水荡秽、安营扎寨、申发传文、收兵安位、迎神接驾、迎五岳、下马求、告茶劝茶、开洞放神、搬开山、搬杀猪郎、和尚奠谢、合(和)会、搬土地吃簸箕酒、判官勾愿、撤寨送神、火墀嘱兵,主人家若要为子女脱白度关,则还加入"搭桥选择"、"挂白上锁"、"脱白穿青"三朝。

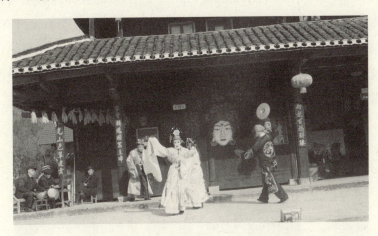

辰州傩戏《仙娘送子》剧照(金承乾供稿)

## 第二节 傩戏的发展

回顾辰州傩戏的沿革,其历程大致可分为兴起期、繁盛期和衰亡期三个阶段。

## 一、傩戏的兴起期

辰州所在地域自古有"西南蛮地"之称,地处偏远,交通不便,人烟稀少,今天仍然荆棘丛莽,山川险峻。生活于此地的人们,面对大自然的千变万化,深感自身的渺小,认为他们的一切活动、行为和思想都受神灵庇护,在他们的心目中,神灵崇拜占据着主导地位。这种朴素的神灵信仰是辰州傩戏形成的重要基础。

从现今辰州一带遗传的民间习俗和宗教信仰仍可清晰地看出傩戏萌芽的端倪。至今,这一带民间仍广泛流传着扛仙、赎魂、祭拜和追魂等法事活动,并由专门的巫师主持完成。在当地,巫师也被称为老土司,他们被认为是神灵的化身,是沟通人神的使者。这些法事活动不仅带有浓厚的迷信色彩,并且还有一套严格的程式和一定的宗旨,即崇尚神仙正神,将孤魂野鬼驱逐郊外。巫师在仪式中必须做出简单的动作配合念白,这标志着辰州傩戏的萌芽。

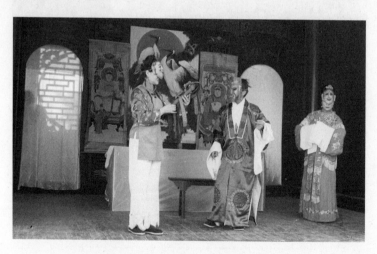

**辰州傩戏《观花教子》剧照(金承乾供稿)**

辰州傩戏经过原始神巫文化的孕育,大致在南宋末期或者是元朝初中期,开始兴起。元世祖至元八年(公元1271年),元朝建立,中原文化进入了奇异的发展阶段。元朝统治者崇尚习武,歧视文化(尤其是华夏

民族的主体文化)。为了以武力征服边域蛮夷,实行分地而治,湘西一带始置五寨司,并以土人治土,强化专制统治。由于实行土人治土的土司法,宗教文化的地域性和民族色彩就更加浓厚和鲜明了。宗教文化的地域化和地域文化的民族化,是傩戏文化产生的主要原因。①

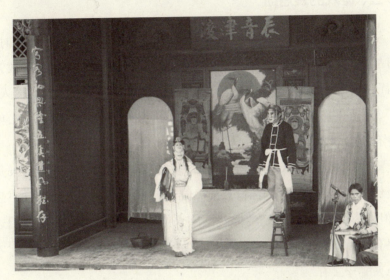

辰州傩戏《姜女下池》剧照(金承乾供稿)

## 二、傩戏的繁盛期

辰州傩戏的繁盛期,大约在明末清初至民国年间,历时三百多年,但最繁盛时期应该在清乾隆至民国中期。根据从民间调查所获的大量资料说明,明末清初,湘西一带已经有了小型的傩戏班,开始时叫神戏班子,这些神戏班子由开始专为土司官绅祀神驱鬼的职业性慢慢迈出宫廷深院走向民间。也就是说,由封闭性变为开放性,由单一的纯服务性变为广泛地走向社会,成了广大人民群众娱乐欣赏的艺术。傩戏从封闭走向开放,从单纯为官府利用而慢慢变为群众欣赏娱乐的艺术,正是傩戏发展的一个突变。

---

① 陈启贵.凤凰傩戏的历史沿革及其流派初探[J].吉首大学学报(社会科学版).1991(04).

从清光绪二十一年至民国二十六年（1895—1937），是辰州傩戏又一个繁盛期。在这一时期，涌现出大批傩戏艺人，他们演戏授徒，遍及凤凰、麻阳、泸溪、吉首各个地区。

## 三、傩戏的衰落期

从抗战以后到新中国成立初年，是辰州傩戏由繁盛走向衰落的时期。抗日战争爆发，人民生活在水生火热之中，傩戏班子纷纷解散，多数艺人不得已弃艺从农。特别是20世纪40年代，汉剧、高腔、京剧等的输入，改变了人们的欣赏习惯，对民间仅存的傩戏班又给了当头一棒，从此，傩戏很少有机会再登大雅之堂。

新中国成立以后，傩戏有所活动，但好景不长，"文革"时期，辰州傩戏被作为"封建糟粕"而遭清扫，沅陵傩戏曾一度销声匿迹。"文革"后复苏，但因为传承断层，各地的傩戏濒临灭绝，仅沅陵县七甲坪镇及周边乡镇存有少量的傩戏队伍，他们运用傩戏腔演出新编或移植小型戏曲，才得以在夹缝中生存。

辰傩人家

## 四、傩戏的复苏期

改革开放以来,在国家宽松的文化氛围中,淹没在民间的民族文化艺术开始受到各级政府的重视。1982年冬,湖南省电视台拍摄傩祭对港澳播放,唤起港澳同胞回归祖国寻根问祖的愿望;1983年春,湖南省艺术研究所派专家学者到七甲坪组织辰州傩老艺人座谈,进行演出,并做了录音、录像;1994年10月,七甲坪傩戏队表演的"上刀梯""过火槽"参加湖南省第三届少数民族传统运动,获得一等奖;1994年4月,湖南卫视《乡村发现》栏目到七甲坪拍摄辰州傩绝技表演,将沅陵的傩文化向外进一步推广;1998年9月,"沅湘傩戏傩文化国际学术研讨会"在七甲坪召开,7个国家的127位专家学者在七甲坪镇五家村金氏宗祠观看傩祭、傩戏、傩技表演,与会专家学者认为:"沅陵现存的傩还保持着这样的原汁原味,是很难得的。"会后,七甲坪傩戏得到很大程度的恢复。

不过,它的重现只是作为一种古老艺术出现在民间而已,由于它是傩事还愿的宗教法事的附属物,带有浓厚的迷信色彩,其艺术风采和价值并没有得到应有的重视。

辰州傩戏曾经坛社林立、传承有序。现存于沅陵县七甲坪镇的辰州傩戏,分为"上河教"和"河南教"两大教派,共有61坛(其中上河教42坛、河南教19坛)。"上河"与"河南"之河,应为流经沅陵的沅水。两教的这一称谓,反映出历史上两教发源和曾经流布的区域。

第一,上河教,又称上岗教。据现存传承谱系记载,上河教坛祖胡法秀,清代初期建坛于沅陵县七甲坪镇远溪峪,距今520余年。他精通阴阳二教,法事灵通,名声大振。许多人慕名而来拜师学艺。其代表性传人有胡法春、胡法真、胡法兴、张法兵、张显道、张应红、张法仙。后分为张宅雷坛、全宅雷坛、法靖坛门。民国十九年(1930)传至张道真(张大阶)。该坛擅演《孟姜女》《七仙女》《洗裙》《董儿放羊》等剧目,这些剧目,对后来花鼓戏的形成产生了重大影响。

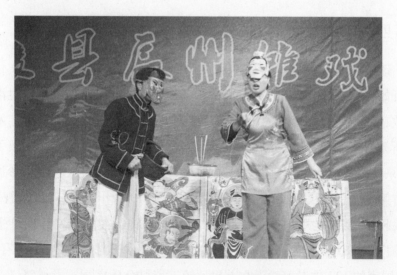

**辰州傩戏《捡菌子》剧照（金承乾供稿）**

上河教有 37 场法事，包括（1）请师、（2）申文、（3）揭盖、（4）迎神、（5）观五岳、（6）扎寨、（7）下马、（8）跳标、（9）开洞（后演傩戏）、（10）安位、（11）早朝、（12）揭盖、（13）封净、（14）发猖、（15）点兵、（16）出标、（17）五朝、（18）迎神、（19）扎寨、（20）下马、（21）跳标进标、（22）呈牲上熟、（23）勾愿、（24）倒标、（25）进标、（26）和神、（27）迎朝王、（28）接驾、（29）呈牲、（30）买猪、（31）上熟、（32）演傩戏、（33）勾愿、（34）度关、（35）禳星、（36）封洞、（37）送神。①

第二，河南教，又称河边教。据现存传承谱系记载，河南教坛祖田法显，清代中叶建坛于沅陵县蚕忙，下传全法明、邓法显、邓法成、邓显林、全应强。民国十四年（1925）传至邓宗妙（法名邓金堂）。

河南教共有 38 场法事，即（1）请师上马、（2）请神、（3）靠师上渐、（4）请神下位、（5）申发、（6）铺位、（7）立寨、（8）接神、（9）传茶、（10）传酒、（11）下马、（12）呈牲、（13）寄朝、（14）卖猪、（15）上熟、（16）开洞、（17）打鸡、（18）杠标、（19）和神、（20）发五猖、（21）出标、（22）游标、（23）接驾、（24）杠上中下三洞、（25）送子、（26）晒衣、

---

① 曾婷. 辰州傩戏的传承研究[D]. 中南民族大学, 2012:08.

(27)下池、(28)教子、(29)跳先锋、(30)勾愿、(31)盗猪、(32)杠皇母标、(33)度关、(34)禳星、(35)封洞、(36)送神、(37)回百神、(38)安香火。①

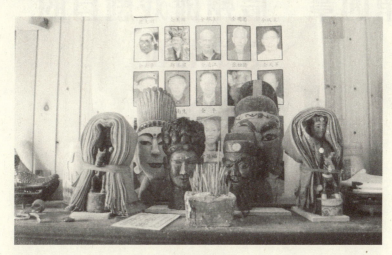

**辰州傩坛**

上河教与河南教两派各有千秋：在法事上的区别是河南教把"开洞"后所演的傩堂正戏和傩戏都当作法事，这在上河教是不存在的，戏是戏，法事就是法事；再者，两大派系在法器和法衣上也有区别，上河教除牛角、司刀、令牌、竹卦等共同有的法器外，还有柳旗，而河南教在舞司刀的同时另一手舞傩铃，没有柳旗，而上河教没有傩铃；在法衣上，河南教用红色法衣，而上河教则里面穿青长衣，外面套无袖的长红衣；在唱腔上，河南教婉转流畅，上河教古朴大方。两大派系现因岁月更替，几经坎坷，艺人仙逝，傩坛之间相互渗透，吸取精华，同坛演出时，都能接唱对方的尾音"打锣腔"。在"阴功"（又称"傩技"）方面，明末清初时，上河教的"求雨"、"踩铧犁"、"赶尸"等比河南教闻名，而河南教的"上刀梯"、"过火槽"、"滚刺床"等功胜过上河教。

① 曾婷.辰州傩戏的传承研究[D].中南民族大学,2012:08.

# 第四章 辰州傩戏剧目的文学特征

## 第一节 剧目表现内容

辰州傩戏是原始祭祀仪式基础上发展起来的演剧形态,具有古朴的原始遗风,并且在剧目等方面有着独特的艺术魅力。

### 一、辰州傩戏剧目类型

（一）傩坛正戏

由傩戏艺人作法事请神、娱神所作简单表演演唱的科目,由法师在还傩愿的三十多场法事中完成,同时,按大小傩愿的法事程序演唱,有时表演由掌坛师与主东家交流而定。① 娱神时,法师

传统剧本《点九洲》（金承乾供稿）

---

① 张文华.辰州傩戏特征初探[J].中国音乐,2010(02).

将会在三十几场法事中完成傩坛正戏,同时按傩愿大小的法事程序进行演唱,主东家与群众也会参与进来,其乐融融。其表演形式有人神沟通,有单人表演,有其他师傅在场面伴唱,也有的是掌坛师一边在前面引路,一边与尾随其后的主东家进行交流。傩坛正戏可以说是傩堂戏的雏形,最具戏剧性和色彩性,既娱人又娱神,很受民众喜爱。代表性剧目有《上熟歌》《请戏歌》《郎君部歌》《双接驾歌》《判官点兵歌》等。

(二)傩堂戏

傩堂戏有明显的人物和故事情节,有傩堂大戏和傩堂小戏之分。傩坛正戏开始之前要有开场法事,主要演的是大戏。正戏讲究的是威严、肃穆、正统、神圣、恐怖。

1. 傩堂小戏

傩堂小戏又称正朝或副台戏。其剧目多为正戏发展而来,其表演具有了一定的情节和矛盾冲突,其伴奏不仅有锣鼓,而且增加了丝弦乐器,其唱腔除了《打锣腔》外,还用民间小调来演唱。代表性剧目,如七甲坪镇的傩堂小戏《姜女下池》《观花教子》《三妈土地》《土地戏》《梁山土地》《蛮八郎卖猪》《洗罗裙》《董儿放羊》《小姑贤》《花子嫁妻》等。①

2. 傩堂大戏

傩堂大戏又称花朝。这一类戏的戏曲化程度较高,长期伴随法师的还傩活动演出,集中体现了文学、音乐与表演者的紧密结合。沅陵县七甲坪镇的傩堂大戏主要有《孟姜女》《七仙女》《龙王女》三本剧目。②

傩坛正戏开始之前要有开场法事,一般由主人家在傩坛外扎上戏台,在宽阔的坪场演出。大戏一般连台一本,一本多折,角色丰富多样。演出可以连续进行三四个小时,多则连续数日。沅陵县七甲坪镇的《姜女戏》有九折,即《观花教子》《姜女晒衣》《石州堂焚香》《姜女下池》《小团圆》《姜女送夫》《鸿雁传书》《姜女送夜》《姜女哭城》,其中《观花教子》的演出可长达四小时之久;《七仙女》有《槐荫会》《槐荫别》《敬宝》《仙娘送

---

① 张文华.辰州傩戏特征初探[J].中国音乐,2010(02).
② 曾婷.辰州傩戏传承研究[D].中南民族大学,2012:09.

子》四折。①

## 二、辰州傩戏剧目内容

流行于各地的数十个戏剧品种,具有不同的傩属性,且因形成于不同的人文生态环境,它们的剧目有明显的区别,甚至完全不同。

从广义的角度分析,傩戏剧目都属于仪式剧,但有的孕育、萌生于祭祀歌舞仪式,呈现出仪生戏、仪夹戏的形态,有些剧目只是演出于仪式活动过程之中,并非孕育、萌生于仪式。

《姜女下池》剧本(金承乾供稿)

(一)孕育、萌生于仪式的剧目

这类剧目不但孕育、萌生于仪式,而且对仪式活动有很大的依附性和寄生性。这是因为它们演出的宗教信仰功能大于审美功能,以至于难以脱离仪式而独立存在。这类剧目可以分为两种:

1. 搬请神灵驱鬼逐疫、除邪解恶和祈福纳吉

这类剧目多产生于傩坛戏、庆坛和阳戏,如《斩孽龙》《杨泗斩鬼》《钟馗斩鬼》《灵官镇台》《文昌扫荡》《二郎扫荡》等。或为还愿人家解除厄运,求得人丁兴旺,或为一方求得社会安宁。中原地区则有《斩旱魃》《斩蚩尤》《扯虚耗》《捉黄鬼》《关公斩妖》《鞭打黄痨鬼》等,以求人寿年丰、六畜平安、国泰民安。这一类剧目,从功能角度看,属驱傩型的仪式剧。

2. 歌颂与赞美所请之神灵及其事迹

这类剧目多与仪式程式相结合,确切地说是对各项仪式程式的形象显现。开坛之后,由尖角将军和唐氏太婆从所在桃园三洞中请出二十四个面具,即代表二十四个神灵,引出二十四出全堂神戏。上半堂十二出戏

---

① 张文华.辰州傩戏特征初探[J].中国音乐,2010(02).

中的《尖角将军》《押兵先师》《关圣帝君》《唐氏太婆》《周仓猛将》《开山猛将》《引兵土地》《勾愿判官》等,都称为"正戏"。这些正戏不论是否有把坛老师(掌坛巫师)参与,也不论是对儿戏还是独角戏,都是按仪式程式的需要,逐个引出神灵轮流表演。这一类剧目,属颂扬型的仪式剧。

(二)娱神又娱人的剧目

这类剧目在傩戏里称为插戏、花戏或花花戏。它们是与祭祀仪式本身无关的神话戏、世俗戏。名义上是请神灵观赏,酬报一年的农业丰收与社会安定,并祈求新的一年风调雨顺,四季平安,实际上是为了吸引更多善男信女围观傩坛参与祭祀仪式活动,扩大坛班的影响。这类剧目多数属世俗性的仪式剧。可以分为以下类型:

1. 历史演义戏

代表作品有《封神榜》折子戏《姜子牙》《西游记》折子戏以及《三国》《隋唐》《岳家将》《薛家将》《丞相点兵》《唐僧西天取经》等。

2. 传说故事戏

取材于历史上的神话传说故事,多描述爱情故事,歌颂女性的慈爱和英雄行为,①如《龙王女》《刘文龙》《孟姜女》《七仙女》《包公放粮》《关索与鲍三娘》等。

3. 风情打闹戏

这类小戏在四川庆坛、阳戏中称为"耍傩"或"耍坛",在贵州傩堂戏中称为"花戏"或"花花戏",演出最受观众欢迎,如《秦童》《搬师娘》《毛鸡打铁》,四川则有《算匠》《和尚赶斋》《皮金滚灯》《驼子回门》《皇帝打烂仗》等。一些根据民间故事改编的剧目,主要是宣扬

辰州傩戏《蛮八郎卖猪》剧本(金承乾供稿)

---

① 张文华.辰州傩戏特征初探[J].中国音乐,2010(02).

惩恶扬善,表达人们追求美好生活的心愿和土家族人民坚强的性格,如《搬鲁班》《孟姜女》《梁山土地》等。① 另外,还有取材于生活,用以表达人们对美好生活的向往,祈求安居乐业的小戏,如《挑女婿》《郭先生教书》《蛮八郎买猪》等。

这类小戏多为风情喜剧,以逗趣、打闹为目的。有个别剧目杂有露骨的色情描写,不堪入耳,但演出的巫师争辩说:冲灵就是喜欢看这样的戏,不这样神灵就不高兴,不下界,不领牲,不恩泽人间。论者认为这可能与远古时代的生殖崇拜有某种联系。

## 第二节　剧目文化特质

傩文化是一种具有广泛覆盖面的历史文化现象,它以多样的形式、丰富的内涵,反映着民众的生产生活,体现着民众的审美追求,已然成为中华传统文化的重要组成部分,并在现实生活中继续发挥独特的价值功能。

现存古籍中大量的记载告诉我们,傩是中华民族从古延续至今的古老文化传统。自商周到汉唐,从宋元到明清,都以某些相对稳定的形态模式代代相传,如军傩、地戏、赛赛、天子傩、宫廷傩、民间傩、寺院傩、傩坛戏、关索戏、撮泰吉、师公戏等。假面跳神、驱鬼逐疫、求神还愿的基本格局始终存在且构成傩活动的核心模式。但是,当我们把傩称为华夏民族的一种文化传统时,又不能不注意到其作为原生状态文化现象的历史主流性、现实非主流性和民间性的特点。在人类的早期,傩曾经是文化生活的主角,但在历史的发展过程中,往往被其他主流文化形态所掩盖、所影响,它们相互之间也逐渐产生了某些难以分割的联系,在后世主流文化的潮流中我们常常可以隐见傩的凝重的影子,而在傩的香烟缭绕和沉重鼓

---

① 张文华.辰州傩戏特征初探[J].中国音乐,2010(02).

声中,又常常有主流文化的面孔,它们之间相互作用,又从不同层面影响着千百年华夏民族的生存和发展。

辰州傩戏《观花教子》剧本

## 一、辰州傩戏的文化信仰

傩戏是一种从原始的傩祭活动中衍生出来的戏剧形式。傩是古代驱疫降福、祈福禳灾、消难纳吉的祭祀仪式,属于巫文化的范畴,是原始、古朴而神秘、奇特的民间文化。

### (一) 崇信神灵

沅陵土家族先民崇信主神,敬奉傩民始祖。正如傩歌里演唱的:"远古时代涨洪水,漫了人间灭人伦。剩下傩公两姐弟,葫芦瓜内去藏身。洪水消退看地面,无村无寨无人烟。左思右想计上眉,悲愁交错苦在心。下定今后终身计,姐弟设计配成婚。繁衍人类多种性,水有源头树有根。有恩知报是君子,有德不报枉为人。故此兴起还傩愿,酬谢始祖大傩神。"[①]

---

① 刘冰清,等.辰州傩歌[M].北京:中国文史出版社,2006.

他们崇信傩公傩母是始祖。各种傩事活动都要供奉和敬请傩公傩母,并把傩公傩母供奉在最显眼、突出的神龛上,怀有崇敬虔诚的感情。由于农业生产力水平低下,人们无法抗御干旱、水涝、瘟疫等自然灾害,与其相适应,沅陵傩文化宣扬的是万物有灵、日月山川有灵、花草树木有灵等。有灵的万物对人有益也可能有害,因此,人必须尊奉有灵的万物,祈求这些神灵万物对自己生存发展带来好处,于是便尊奉其为神。① 有的成为重要的傩神,编入傩歌之中予以称颂,向之祈求。教会人们栽种五谷的是农神,保护子子孙孙平安幸福的是傩民的保护神、监护神等。

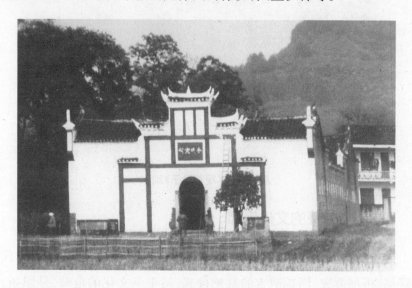

七甲坪镇五家村金氏宗祠

(二)敬奉祖先

在进行各种傩事活动之前,焚香烧纸,报告本家历代先祖,祈求历代先祖的神灵出席傩事活动,接待和陪伴傩事活动所请诸神,使傩事活动顺利进行。也有在正式开坛之前,由老司公到事主堂屋神龛下,替事主报请家先,请本家历代祖先神灵赴会。其目的一是奉请其他诸神陪伴傩事搞好傩事活动,二是奉请本家先祖佑护子孙后代,帮子孙后代消灾祛难等。

---

① 刘冰清.湘西傩文化的生态伦理追求[J].经纪人学报,2006(01).

如：

## 梅 花 调

金承乾 记谱

**（三）冲傩还愿**

土家人信仰鬼神，觉得有些事情不顺，遇上病痛，无子嗣，是因为邪鬼作祟，需要神来驱逐，便请求神灵庇护，许下傩愿。一旦到了还傩愿的时候，就请土老司来家上演傩戏，一般在堂屋内表演。在堂屋正中放置一张大方桌，桌上摆放法器，插上香烛，设立傩坛。它是纸糊蔑扎，带有图案，有花草树木，飞禽走兽。傩坛的后面挂一屏幕，屏幕上挂诸傩神图像，傩坛正面扎有彩门，在彩门左侧站鼓师，右侧站锣师。土老司行傩跳戏于堂屋正中间。傩坛后设一张小方桌，桌下供猎神，桌上供判官和戏神。表演时气氛神秘，表演的形式多样。有唱有跳，唱的时候，锣、鼓、钹为伴奏乐器，铜铃声声，歌声阵阵，角声呜呜。跳的动作种类繁多，包括翻跟斗、旋转跳、单边跳等。程序为请神、酬神、送神。傩戏活动中以求子为主要目的的喜傩愿，在紧锣密鼓地造势之后，土老师登坛向傩公傩母及诸神呈"求子上表疏"。主人尾随其后，向殿前众神行三拜九叩大礼。演唱《求子歌》。歌词中诚恳感人地表达了无子无嗣夫妇的痛苦："不说儿女都还好，说起儿女好悲伤。家有金银要人收，有田有地要人耕。日月如梭催人老，老来无子靠何人？人生在世难免病，卧在牙床谁奉迎。恳请神灵多保

佑,早为事主赐麒麟。"①言调婉转,催人泪下。

## 二、辰州傩戏的人生礼仪

土家人,从生到老都受本民族风俗习惯的影响和制约,无论是男婚女嫁,还是添丁增寿,无论是乘鹤西去,还是大堂落成,无论是勤恳劳作,还是山中狩猎,不论是喜是悲,是累是歇,他们喜闻乐见的就是用特有的歌声来表达自己的情感。

(一)寿歌

凡是年满六十岁方可称寿。六十为下寿,八十为中寿,百岁为上寿,所以当六十花甲已满时,就要请客祝寿。儿女们为老人做寿衣寿鞋,置办寿被,大摆筵席,请歌师来家为其唱寿歌祝贺。首先,迎接歌师来到堂屋中围桌而坐,然后请寿星老人上坐桌前,再有儿女们向老人拜寿。在开唱时先由一人高声诵颂,扬歌结束后鸣鞭炮增添喜气。然后由一人开始领唱,众人随声呼合。

领:优以,恭贺寿翁庆佳辰。

众:贺寿星,好日。

领:优以,天增岁月人增寿。

众:愿老者增福寿,愿少者注长生。

其演唱形式近似于说唱。由一人主叙故事情节,演员则表演加和唱,这样说说唱唱不断反复。人物出场时则有诙谐的韵白。在演唱中主要有主唱、众唱、人物唱、念白相结合。其唱腔有"正堂腔"、"柳子腔"、"阳戏腔"之分。演唱中主要有正宫调、铜官调、阳调、八字调等。其演唱属于大筒腔声腔系统。演唱主腔有两种唱法:一是平腔演唱,即演唱者用本身的直嗓子演唱,这种演唱称为"老柳子"。另一种则是:演唱者采用真声与假声结合演唱,其每唱的尾音翻高八度演唱,这种演唱称为"新柳子"。一场寿愿,一般三至五昼夜。在寿愿的唱词中,有专门称赞老人几

---

① 刘冰清,等.辰州傩歌[M].北京:中国文史出版社,2006.

十年操持家务、孝敬长辈、养育儿孙的辛酸苦辣,有颂扬老人善待亲友邻居、广结人缘的宽厚善良情怀,有告诫子孙后辈如何孝敬老人等,更免不了愿老人寿比南山、福如东海的祝词颂语。晚辈以较大的物质耗费给老人还寿愿,一是感谢老人,使老人开心长寿;二是借助神灵的力量保佑人人身体健康,事事顺利;三是与亲邻同庆寿诞,感谢亲邻的关照与帮助。热热闹闹,喜气洋洋,形成一种敬老爱幼之风。

沅陵傩文化还具有娱人的特征。对于事主来说,一年辛苦,节俭之余抽出有限的钱财还一场傩愿,或做一场傩事,实属不易。名为谢神酬神,实际上就是找这么一个理由,大家热热闹闹,欢娱几天,这实质上是事主克己待人,运用傩事活动请亲朋好友、街坊邻居聚一聚、乐一乐。对于土老师(或"闹沙")来说,为的不是做傩事时的微薄工资,而是尽己所能,为事主做事,使观众愉快。①

沅陵傩文化中还渗透着提倡节俭的世俗风尚。傩事活动一般都是祈神酬神活动,在沅陵有许多祈神求神法事比较简单,对场地和相关经济条件要求不高。规模较大的是"跳香"活动,尽管是庆丰收的喜事活动,场面较大,但一般都注意不浪费、少花钱。还傩愿在场地、器材、酒菜佳肴等方面,也都因陋就简,就地取材,精打细算。如傩堂一般都在事主堂屋,或在屋外晒谷坪,搭一简便遮风雨凉棚作为临时傩坛,事毕拆掉,材料仍可再用。一次性耗材也都采用废木料、竹篾、纸张。在山区,木料、竹篾都是自家有的,不需花钱。耗费较多的是酒菜食物和香烛纸钱,事主也会根据自家的承受能力,既款待好客人,又尽量节俭,不随意浪费。经济承受能力较差的可以选择一天的傩愿,开支就少得多。从事傩事活动的土老司也都很注意节俭。他们自身是劳动者,是农民,而且大多是家境条件较差的农民,办一套职业行头,需要多年积累,一旦置办了,都非常爱惜。一件法衣,有的要穿用几年到几十年,司刀、绺巾、傩铃等法器往往用一辈子。傩神画轴更是师父传弟子,代代相传数百年。它们不仅是一种非常神圣

---

① 刘冰清.沅陵傩文化的伦理分析[D].湖南师范大学,2003.

的东西,而且操办不易,所以倍加珍惜。土老师在使用这些器物时,都小心翼翼,尤其是傩神画轴,生怕一不小心弄坏一丁点儿。他们对场所安排等方面,一般都随事主所愿,替事主考虑,尽可能节俭。①

(二) 生

当孩子出生后,事主即请土老司"还喜愿",酬谢神灵。几位老司公会提前来到事主家,做好各种准备,祭祀祖先神灵,当天礼炮轰鸣,亲朋满座,附近乡邻齐聚一堂。法事开始,然后进行傩戏的演出。除了傩戏演员外还会有年老会唱傩歌的帮腔帮手外加锣鼓手共同演出。整个过程是虔诚地敬神,认真地演戏。还有的模仿孩子在成长过程中会遇到的多次灾难,各道难关,老司公祈求神灵庇护,驱赶走纠缠小孩的各种鬼怪邪魔,使孩子顺利度过重重难关,健康成长。土老司诵唱傩歌和傩戏班子演出的一出出戏,尽是喜庆恭维吉祥话。通过语言、动作、演唱来抒发一种情感,语言采用本地习惯用语,通俗易懂又亲切,令事主合家欢乐,充满喜庆气氛。

(三) 婚

辰州傩戏一直传承着男女平等、婚姻自主、夫妻恩爱的伦理观念。如《仙女戏》《姜女戏》《龙女戏》等都是歌颂自由婚姻、忠贞爱情的代表剧目。

此外,沅陵傩文化也包含了深切的情义特征。这表现在神人关系、土老司与事主的关系、人与人的关系之中。在神人关系中,沅陵傩文化强调傩神对于人重情重义,为人消灾解难。在土老司与事主的关系中,双方也讲情讲义、重情重义。在人与人的关系方面,沅陵傩文化也规劝人们讲情讲义、重情重义,如傩戏《庞女戏》《龙女戏》和《姜女戏》中,无一不竭力歌颂主人公重情重义的人生态度与做人原则。②

---

① 刘冰清.沅陵傩文化的伦理分析[D].湖南师范大学,2003.
② 刘冰清.沅陵傩文化的伦理分析[D].湖南师范大学,2003.

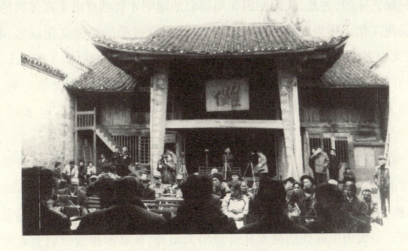

金氏宗祠戏台（金承乾供稿）

### （四）丧

首先由歌师来到孝家，每人手执冥香一炷，绕棺一周至灵席前上香化纸钱，叩首，礼毕，扶孝子起立志哀。在歌席上同样设有香案，燃香点烛，由倡首人起鼓扬歌，唱丧歌，孝子定时作揖和跪拜。在唱丧歌的时候，将亡者的生平业绩唱出来，如俭以理家、忠厚处世、上尽忠孝、下爱子孙等。唱的过程中，众人拉号，伴有锣鼓。[①]

## 三、辰州傩戏的生产习俗

人类发展史，实质上就是劳动的创造史。而单纯的生产劳动又

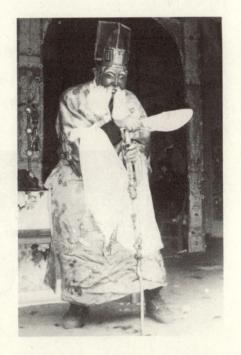

辰州傩戏《梁山土地》剧照（金承乾供稿）

---

[①] 张文华.辰州傩戏的民俗文化特质[J].怀化学院学报,2010(02).

是枯燥乏味的,为此,我们的祖先用他们的聪明才智创造出丰富多彩的民族民间文化。作为最原始、最容易让广大民众接受的巫傩文化以忠、孝、仁、义为主题,以真、善、美为终极目的,以娱人娱神为载体,丰富人民生活,开拓大众视野。辰州傩戏之所以流传至今,与它扎根于民族土壤、和人民大众的生活息息相关是分不开的。①

（一）伐木

在多种多样的傩事活动中,穿插于法事活动中的傩戏,直接反映劳动人民的生产生活。如在演出《修宫宝殿》时就直接诵唱"烧开千年陈刺树,扒开万年陈茅缸"、"左边砍伐青桐大树,右边砍伐梓木大梁"等劳动场面。将大山中砍伐的树木扎排运出大山外,在放木排前也请土老师唱神歌,保佑放排人能穿过急流险滩,在江水湍急、漩涡涟涟的河中放排顺利,平安而归。

（二）农耕劳作

傩戏《搬郎君》中,有不同的劳动者的劳动场景,"耕田种地天未晓,归家日落月黄昏。任从千丘与百亩,越耕越犁越殷勤",直接反映劳动者劳动生活的具体状况。《蛮八郎卖猪》中直接表演的就是乡间屠户买猪、杀猪和卖猪肉的情景。

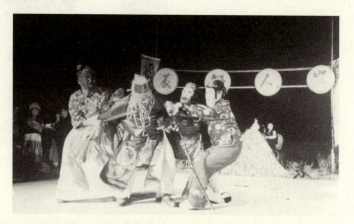

辰州傩戏《三妈土地》剧照（金承乾供稿）

---

① 张文华.辰州傩戏的民俗文化特质[J].怀化学院学报,2010(02).

# 第五章 辰州傩戏的音乐艺术特点

辰州傩戏是一种有着浓厚地方色彩的民间戏曲。内容取材于当地人们的生活和生产,在表演上呈现出强烈的随意性和原始的粗野性,表现内容通俗易懂,音乐形式丰富,深受当地百姓喜爱。辰州傩戏客观表现出来的音乐形态,从音乐思维上来说与楚风巫歌有着一脉相承的关系。

## 第一节 唱腔与曲牌

### 一、唱腔类别

辰州是巫傩文化之乡,辰州傩戏至今还保存着非常浓郁的宗教色彩,成为当地文化非常重要的组成部分。辰州傩戏的唱腔体系,在楚风巫歌原始唱腔的基础上慢慢发生变化,形成具有固定模式的戏曲唱腔。

辰州傩戏的唱腔渊源于民间土老司所唱的[打锣腔]。在不断的发展过程中,吸收借鉴民间戏曲剧种的声腔音乐,使得剧目的表现力得到增强,傩戏的角色也逐渐形成。而今,辰州傩戏的唱腔主要分为土老司唱腔和道师唱腔两大类,均以高腔为主,俗称"辰河高腔",[①]其演唱形式可分

---

[①] 张文华.辰州傩戏特征初探[J].中国音乐,2010(02).

为独唱、一人领唱众人附和,以及加乐器伴奏的合唱三种形式。乐器以锣鼓最为常见,甚至很多时候会用上他们民族的乐器牛角等,构成了具有鲜明民族特色和地方风格的唱腔音乐。

辰州傩戏唱腔音调来源复杂,有的取材于当地山歌小调,有的来源于劳动号子,也有的是傩坛祭祀歌,还有的受到道教唱腔的影响。其中有一种表现形式被称为傩坛祭祀歌,"以诵唱为主要特点,本质上是古代诵经的一种方式,即'唱经',在唱腔上既有沅陵的高腔,也有低腔"①。辰州傩戏唱腔音调朴实自然,节奏舒缓,具有极强的地方特色。在表演上,融汇了一些民间歌舞和说唱成分。一是民间歌曲,辰州是少数民族集聚地,除汉族外有侗、苗、瑶、土家族等多个民族,各民族的山歌、小调、劳动号子等为傩歌音乐的发展提供了借鉴与融合的条件,使傩歌更具有民族性、地域性,具有易接受、易理解、易传唱、易传播的特点。二是民间歌舞音乐,曲调多属分节歌体的上下句结构,段与段之间用打击乐过渡,唱腔以一唱众和为主。三是民间宗教音乐,多是佛曲和道曲,旋律简单,以口语性和吟唱性为主要特征,说一段故事,唱一段音乐,有时还在说唱中加入对唱和帮腔,台上台下应和。

傩戏《孟姜女》被视为该戏种的一套大剧,在唱腔、表演、剧目等方面都非常有代表性,可以此为代表作品分析其唱腔内容。戏曲是一门综合艺术,其表现方式分为唱、念、做、打,唱腔作为表演的主要手段,占有极为重要的地位。演员通过唱的形式塑造人物形象,抒发思想感情。中国戏曲中有些传统演出剧目之所以能够经历时间的考验,至今仍在上演,受到国人的喜爱,除了故事本身精彩纷呈之外,唱腔的优美动听、委婉悠扬也是其重要原因之一。从唱腔分类的角度看,辰州傩戏唱腔有高腔和傩腔之分。我们知道,高腔为戏曲声腔的一大类型,它原被称为"弋阳腔",因起源于江西弋阳而得名。弋阳腔的主要特点是表演时一人唱众人帮腔,共用锣鼓等打击乐伴奏而不托管弦。除了辰州傩戏,在湖南、湖北土家族

---

① 张文华. 辰州傩戏的民俗文化特质[J]. 怀化学院学报,2010(4).

的《孟姜女》傩戏中,其傩戏唱腔也可分为高腔和傩腔。综合湘鄂赣三地的《孟姜女》傩戏在唱腔体系上的共同之处,我们发现它们都以高腔为主要唱腔,而高腔的起源地又在江西弋阳,弋阳属荆楚,荆楚文化对发源于斯的唱腔体系的影响不言而喻。

事实上,在两湖地区的土家族傩戏表演中,高腔音调高亢激越,节奏较为自由,旋律起伏跌宕,因而土家族傩戏唱腔具有明显的"山歌风"特征。荆楚之地古属蛮夷统治区,以苗族为首的少数民族历来能歌善舞,喜唱山歌,好对歌,在此影响下的《孟姜女》傩戏高腔演唱中的"山歌风"特点,显然与荆楚地区的文化也有很大渊源。除了高腔,在湖南地区还有一种傩腔,是一种土家族人所使用的声腔。当地少数民族在表演《孟姜女》傩戏时所用的傩腔,实际上来源于土家族的民歌小调,是具有"民歌风"特色的戏曲化唱腔。在荆楚历史文化的发展过程中,辰州地区的土家族创造了大量优美的民歌,也造就了该地丰富多彩的民歌艺术形式。由此可见,荆楚地区少数民族创造出的独特的山歌类的音乐形式,也在《孟姜女》傩戏表演的唱腔体系上打下了烙印。

傩戏声腔的表现形式主要有法师腔、傩坛正戏腔和傩戏腔。法师腔是傩坛作法事之人所哼唱的曲调,口语化特点突出,节奏轻松自由,属于朗诵体,只是具备了某些戏曲化因素。依照傩法事的程序和念唱词的大致含义,以均匀的锣鼓点子为节奏(即两声鼓一声锣),配合有节奏地燃放鞭炮,同时配上唢呐伴奏。① 辰州傩戏按内容和形式划分,分为傩坛正戏、大戏、小戏。傩坛正戏,作为最初级的傩戏形式,属于法师作法程序内容,主要以简单的故事情节对法事内容进行解说,是由巫师还傩愿的娱神酬神歌舞发展而来。表演剧情简单,形式较为自由。在傩坛正戏中,法师会请主东家与观众一起加入,娱神时,法师将会在三十几场法事中完成傩坛正戏,同时按傩愿大小的法事程序进行演唱,其乐融融。表演形式丰富多样,包括人神沟通、单人表演,有其他师傅在场面伴唱,也有的是掌坛师

---

① 曾婷.辰州傩戏传承研究[D].中南民族大学,2012.

一边在前面引路,一边与尾随其后的主东家进行交流。傩坛正戏作为傩堂戏最初形式,具有一定的娱乐性,既娱人又娱神,很受民众喜爱,表演过程最具戏剧性和色彩性。从音乐形态而言,不同于楚风巫歌原始唱腔,音乐形象已渐鲜明,行当已成形,唱腔结构已渐严谨,向戏曲声腔进化,尽管在节奏、旋律这些音乐结构方面仍保持着巫歌原始风貌。① 傩坛正戏经过漫长的传唱发展,其唱腔有了较为固定的结构形态。在傩坛正戏中,可以发现一种音乐的原始性,在大量现存的辰州傩戏唱腔中发现,这些曲调都作为某一巫歌母体的变体,虽然程式化了,但仍然未脱离其原始形态的性质。② 主要代表剧目有《搬先锋》《姜女勾愿》《搬郎君》等。

正戏唱腔中存在自身的规律,不仅在各腔句的落音关系上相同,其行当分腔也是因旋律音调结构的差异而形成:"【开山调】音节鲜明,恰当地表现了豪爽、豁达的净角性格;【土地腔】音乐低回婉转,准确地描摹了老态龙钟而又愁态可掬的老生形象;【师娘调】以细腻的花腔,表现出女性朴素的阴柔之美。"③每一种音乐旋律都代表了一种人物形象,体现了傩戏音乐的戏剧性。傩坛正戏腔的音乐结构虽以短小精炼为主,但却能表达完整的乐思,具有一定的独立意义,故可看作具单个曲牌的腔调结构。锣鼓间奏多出现于该曲牌开头与结尾。构成一段傩坛正戏腔的腔句数量从两句到三、四、五、多句不等。终止音调根据行当的具体要求而定。谱例中的《土地腔》属于这种结构的典型,其每一腔句均结束于"角"音,腔节数量均等(都是6小节),且腔句内部的腔节组合规律也体现出惊人的一致。④ 其音乐结构如下图所示。

---

① 舒达.辰州傩戏音乐形态的张力[J].湖南工业大学学报(社会科学版),2010(05):156-158.
② 舒达.辰州傩戏音乐形态的张力[J].湖南工业大学学报(社会科学版),2010(05):156-158.
③ 舒达.辰州傩戏音乐形态的张力[J].湖南工业大学学报(社会科学版),2010(05):156-158.
④ 易德良.湘西苗族傩戏唱腔艺术研究[D].湖南师范大学,2014.

谱例

## 傩坛正戏腔《土地腔》

[土地腔]（老生）

李道树 演唱
胡健国 记谱

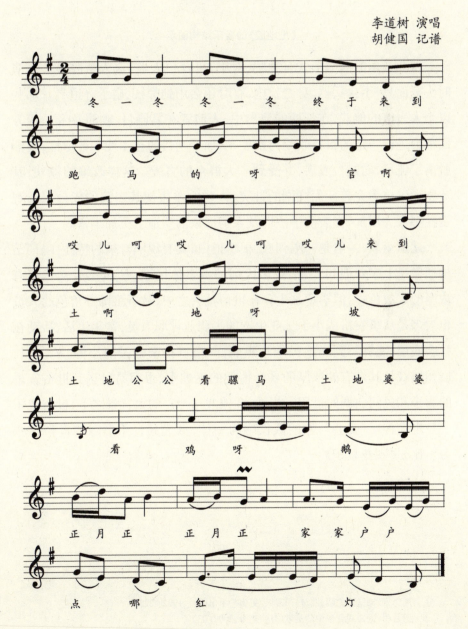

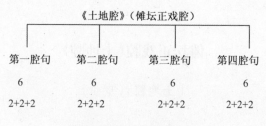

《土地腔》的音乐结构图示

傩戏音乐的演唱形式有独唱、对唱,以及一人歌、众人帮腔等。表演时头戴面具,手执兵器,身着长袍,有时还会用到师杖、扇子等道具。那些以个人表演的傩戏,在长期的演出中,表演者在其剧目、表演及音乐等方面都会进行一定的自我改编与发展,增加了剧目的艺术性和普适性,逐渐脱离了傩坛,向戏台发展,并受到广大群众的喜爱。这样改编的傩戏,其戏剧元素更为完善。而戏剧的冲突、人物的矛盾使其表演的成分以及观赏性都大大增加,在表演手法以及人物形象的塑造上更加丰富。

楚风巫歌,一般是一唱到底,很少道白,具有说唱音乐的特性,唱词结构通常是七字对偶句式,很像多段词的叙事体民歌。① 虽然巫文化带有浓厚的宗教色彩,但毕竟是生存在世俗社会之中,从事巫师等角色的人员也大多是从事农耕或小手工业生产的半职业神职人员,常年生活、活动在社会底层,能够听到当地民众耳熟能详、信口拈来的民间小调。② 所以,辰州傩戏从其带有的浓厚的乡音情趣的巫歌中,很容易寻觅到世俗音乐的影子和民间曲调的借用。当然,在傩戏这个总的大背景之下,世俗音乐一旦走上神坛,就会与傩的威仪融为一体,形成其音乐形态的世俗性张力。比如《观花教子》:

---

① 周志家.傩堂戏之唱腔[M].长沙:文化艺术出版社,1992:225.
② 王月明.论傩戏音乐中的巫歌[D].艺海,2009(03).

谱例 《观花教子》

### 《观花教子》

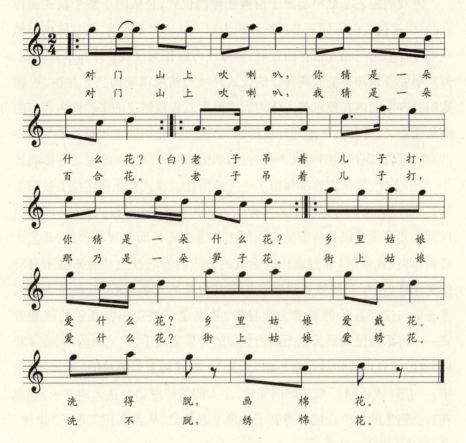

第二段歌词,"半天云中吊口钟,你猜是一朵什么花?半天云中吊口钟,我猜是一朵梧桐花。老子打断儿的腿,你猜是一朵什么花?老子打断儿的腿,那乃是一朵笋子花。乡里姑娘爱什么花?乡里姑娘爱戴花。摘得脱,树上花。街上姑娘爱什么花?街上姑娘爱绣花。摘不脱,雕的花。"很明显,以上调式从沅陵民歌体曲牌《盘花》中脱颖而出。该曲调流传甚广,大众喜闻乐见。其音乐形象鲜明活泼,节奏明快,张弛有度。也正是因为这种音乐形态的存在,很多辰州傩堂小戏得到广大民众的喜爱。可见,其音乐形态的世俗性张力是很重要的特点。

## 二、唱腔功能

傩戏唱腔艺术最早起源于苗族还傩愿仪式,是依附于整个仪式而存在的,根据仪式的不同环节匹配相应内容。从历史角度看,虽然傩仪与傩戏唱腔音乐之间相互依存而发展,但傩仪可以作为仪式主体而单独存在,傩戏唱腔音乐却不能脱离傩仪的仪式环境与情境需要而独立存在。① 傩戏唱腔音乐的内在要求与主体内容主要用以表现傩仪的宗教性内容与隐喻象征意义。同时,受地理环境影响,当地人们长期处于相对封闭与独立的空间里,在现代文明对其产生冲击时因缓冲带的存在而造成的影响较小,生活方式、娱乐内容都保留了一种原始性。仪式音乐在定位上被归为非艺术音乐,这充分体现了艺术音乐与非艺术音乐(即仪式音乐)的本质区别。艺术音乐以其特定的音乐形态与审美特征而体现其价值,非艺术音乐(即仪式音乐)通过音乐所承载的仪式内容与社会功能来显示自身的文化特色。② 辰州傩戏唱腔音乐在其自身的发展过程中,具备了非艺术音乐与仪式音乐的双重文化身份,并决定了傩戏唱腔音乐的表现方式——将本地民众最为熟悉的相类似的音乐发展手法、风格韵味、旋律音调、收腔落音以及锣鼓伴奏不断"重复"。在这种看似简单的"重复"过程中,"勾愿(或还愿)"仪式圆满完成,主人的美好愿望可达天地神祇,观众在自己熟悉的音声环境中得到了心理上的满足,从而真正实现了"娱神"又"娱人"的社会功能。③

辰州傩戏已具有较为完善的声腔系统。其音乐形态更是一座曲调丰富、色彩多样、容量庞杂的民族音乐宝库。就音乐本质而言,傩戏继承了楚巫音乐的优良遗产,保持了浓郁的巫风祭祀特色,是我国戏曲音乐体系中自成一格的古老声腔。它是当地许多地方剧种(如辰河戏、祁剧、阳戏、花鼓戏等)的老祖宗,能够被相对完整地保留下来,是对中国非物质

---

① 易德良.湘西苗族傩戏唱腔艺术研究[D].湖南师范大学,2014.
② 易德良.湘西苗族傩戏唱腔艺术研究[D].湖南师范大学,2014.
③ 易德良.湘西苗族傩戏唱腔艺术研究[D].湖南师范大学,2014.

文化遗产的丰富,也是中国历史文化不可再生的艺术财富。

### 三、唱腔曲牌

湖南辰州地区,是楚文化的重要发展地区。今仍保存傩戏的地方,多系大山区中的最偏僻处,这里居住的少数民族主要有苗族、土家族、侗族、瑶族,不同民族在傩戏的唱腔曲牌上也有所不同。

"杠菩萨"主要流行于旧时靖州所属的靖州、会同、绥宁(今属邵阳地区)以及沅州所属的黔阳等县。"杠菩萨"即"扮演菩萨",也有称为"降菩萨"的,其含义在于菩萨降临傩坛。①杠菩萨其主要作用在于冲傩以祈祷消灾,还愿以酬谢神明。一开始,杠菩萨的演出规模较小,剧目比较单一,逐渐加入当地的民间小戏——"阳戏",后来又加入了辰河高腔的表演剧目。杠菩萨的唱腔音乐较简单,与巫师行法事时的音乐多有联系,以打击乐器鼓、大锣、钹和小锣为主,没有管弦乐器。其主要唱腔曲调有【土地腔】【菩萨腔】【傩歌腔】【冲傩腔】等。多为专曲专用。

傩堂戏又名傩愿戏,流行于旧时辰州所属的沅陵、辰溪、泸溪、溆浦、凤凰、乾州(今吉首),永顺州所属的永顺、保靖、龙山、花垣、古丈以及沅州所属的麻阳、芷江、新晃等地。傩堂戏之功能主要为私家冲傩、还愿,规模盛大。傩堂戏音乐具有浓郁的地方特色,曲调较为丰富,并形成了自己的套路。傩堂正戏的每一出戏都有一个共同的曲调,人们称这个曲调为"母曲"。通过"母曲",演化为傩堂本戏中同一行当的某角色的唱腔。傩堂戏的"母曲"有《搬先锋》中的【先锋调】,《扮八郎》中的【八郎调】【琴童调】,《梁山土地》中的【土地调】,《仙姬送子》中的【送子调】,《扮开山》中的【开山调】,《扮算匠》中的【算匠调】,《扮师娘》中的【师娘调】【童儿调】,《扮判官》中的【判官调】等。傩堂戏在大部分地区不托管弦,只以锣鼓伴奏。只有沅陵明溪口一带的傩堂戏,与辰河高腔一样,用唢呐帮腔。②

---

① 李怀荪.湖南湘西少数民族傩戏[J].中华艺术论丛,2009(00).
② 李怀荪.湖南湘西少数民族傩戏[J].中华艺术论丛,2009,00:373-391.

傩戏的唱腔曲调较多,调式齐全,实际运用时,常在一个唱段中根据不同角色各唱自己的基调,形成旋律对比和调式交替。如《庞氏女·休妻》中姜郎唱上句腔的【送子腔】,商调式;生角用的【先锋腔】,角调式;净行唱【开山腔】【判官腔】;丑角则用【算匠腔】【童儿腔】。傩戏的锣鼓间接点除专用的【十字锡】【五鸟跳架】【八字点】外,大多是借用阳戏和辰河戏的,过门吹奏牌亦与辰河戏相同。

**谱例 《交际科》**

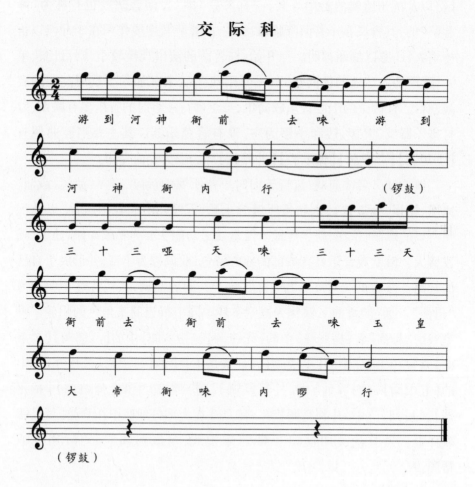

### 谱例 《姜女范郎对唱调》

## 姜女范郎对唱调

《交际科》《姜女范郎对唱调》是流行于湖南省沅陵县七甲坪一带的曲牌。巫歌"交际接驾"是傩坛法事的一种,其内容是:"巫师向傩坛神祇报告,天兵天将已到,本巫师正在接驾,将在傩坛安营扎寨,为还傩愿的东家镇邪除魔。"①相对于前者,《孟姜女》则是较为成熟的傩堂大戏,其中《姜女范郎对唱调》是由男女二人对唱的,故事情节有了跌宕起伏的发展过程,表演者载歌载舞,观众在观赏过程中有浓厚的兴趣,充满音乐性和表演性。这两首曲调在音乐风格上有很大差异,《交际科》表达了虔诚、平和、神圣,而《对唱调》略有变化,形成急促、诉说、一争高下的风格,但最后的拖腔表达了心存善意的韵味,悠柔绵长,极为动听。分段锣鼓的位置二者相同,都用《都府板》锣鼓。开头的调式完全一样,只是结尾处,前者重复,后者上扬,并充分表达了鲜明的个性,其音乐形态张力也十分突

---

① 舒达.辰州傩戏音乐形态的张力[J].湖南工业大学学报(社会科学版),2010(05):156-158.

出。虽然取代了巫师的信口言唱,以及无明显感情色彩的东西,但这些曲调在表现手法上没有产生质变,始终使大批辰州傩戏音乐依然保持着明显的巫歌原始形态。①

### 四、曲牌特征

（一）调式、音阶

民间歌曲是傩戏音乐形成的一个重要基础,且以四声音阶居多。如《大宫和会》傩戏套曲以 D 徵调式为主,其中 D 徵调式共十九首,E 羽调式两首,B 角调式和 D 商调式各一首,共为二十三首乐曲。其音阶排列非常有特色,第一种最常用的就是 D 徵调式缺商音的四声音阶,如《送上娘娘登宝殿》《开山》《挖路》和《扫路》中都有运用。

谱例　《送上娘娘登宝殿》

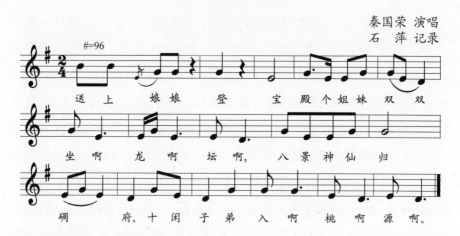

还有缺羽音的四声音阶,如《报地名》,为 D 商调式,缺少羽音。这种四声音阶的构成非常特别,在《大宫和会》傩戏中仅此一曲,但同样体现了当地音乐的风格。这是《架桥》中的曲目,乐曲第一段是以第二小节旋律的反

---

① 王月明.论傩戏音乐中的巫歌[J].艺海,2009(03).

复为主,填上不同的地名作为唱词,类似数板的方式。3/4拍、中速,较为平稳。乐曲的第二段突然转为2/4拍,速度比第一段快近一倍。①

**谱例 《报地名》**

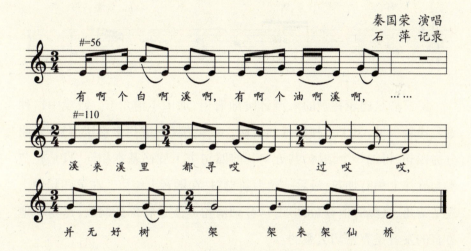

第二种是五声音阶,如《五更金鸡叫哀哀》,为E羽五声音阶。这是傩戏《扫路》中的一首曲目,由扫路娘子演唱,因此歌词中会出现"奴"、"红罗帐"等女性化的词语。旋律没有切分音带来的顿挫感,用附点使音乐旋律感更强,表现出女性的柔美。

**谱例 《五更金鸡叫哀哀》**

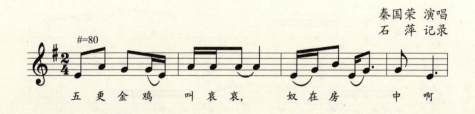

---

① 石萍.湖南新化县广阐宫傩仪音乐研究[D].湖南师范大学,2010.

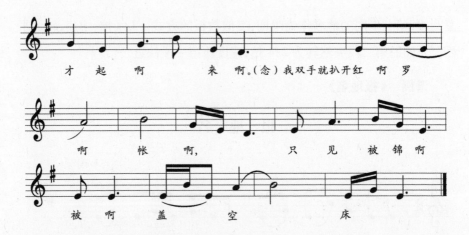

第三种是比较特别的六声音阶加清角,加入了清角 C。傩戏中这种音阶比较少见,属于一种特殊的音阶。如谱例《一进门来喜庆多》:乐曲分为四句,再加一个结尾,共五句。前四句主干旋律基本相同,只是在节奏与旋律上稍有加花;最后一句为新材料,在徵音上结束。在第四句中出现了清角,虽然时值较短,但由宫音到清角产生了特殊的润腔,这与当地方言的发音是有密切关系的。

**谱例 《一进门来喜庆多》**

## 一进门来喜庆多

秦国荣 演唱
石 萍 记录

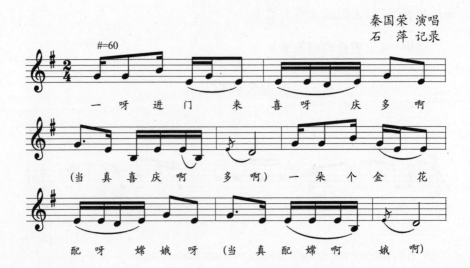

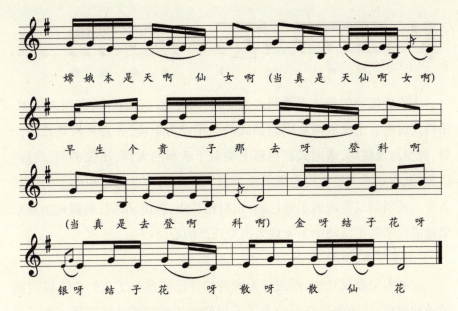

还有三声音阶的歌曲,排列更为简单,称为"三声腔",这种形式在民歌中并不少见。乐曲《板凳拖两拖》为 E 羽调式,使用的是"羽—宫—角"三声腔。"羽—宫—角"是羽调式的基础音组,在乐曲中还形成了"角—羽—宫"、"角—宫—羽"等变化形式。这三个音的跳跃进行,增强了乐曲的趣味性。此曲简短,只有四个小节。两小节一句,形成两个平行乐句,音乐材料相同。但由于两句的开头,也就是第一小节和第三小节在旋律上有稍有区别,使得这四小节又形成一个起承转合的关系。第四小节从旋律和歌词上都是对第二小节的重复。

**谱例 《板凳拖两拖》**

## 板凳拖两拖

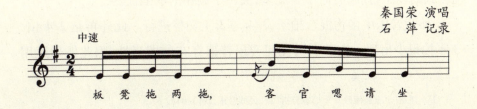

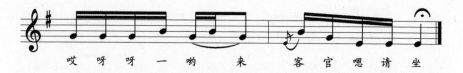

土家族傩戏的调式以徵调式为主,羽调式、商调式其次,宫调式较少,角调式没有。土家族傩戏唱腔调式的运用较为单纯,多为平行调式的交替,极少出现转调,徵调式在色彩上类似于欧洲的大调,比较明朗、欢快、活泼,徵调式的大量运用表现了土家族人在酬谢神恩时乐观向上的生活态度。而羽调式表现的小调色彩,相对较暗淡、悲伤、沉闷,羽调式生动形象地描绘了祭祀活动中土家族人沉重庄严的心情。①

(二)节奏、节拍

在巫术宗教仪式中,程式行为的纯粹性已满足不了人们内心极度的激动和期望,从而通过音乐的方式希望能够达成与神灵的对话。为了更具灵性,借助某种东西取悦神灵成为必要,音乐就这样被用来作为娱神的重要手段而进入原始的宗教仪式之中。②

傩戏唱腔多由五声音阶构成,多用商、羽、徵调式即"三音列"式,角调使用较少,节奏节拍平稳,故而旋律起伏不大。从民歌中借用其固有的节奏节拍手法并加以改造、发展,从而确定傩戏音乐独特的行腔个性,表现为注重字与音的韵味,歌词以方言为基础,行腔方式是建立在语言声调基础之上的,是一种自然行腔。如傩戏中"夹敲夹喝"、"以敲代唱"的行腔手法,就直接源于"三音列"民歌。以"三音列"民歌为母体而繁衍节奏节拍,在"三音列"结构的影响下,傩戏唱腔节奏没有较大的旋律起伏线。对民歌加以改造与发展的是有时由于字多腔少而节奏高度紧缩,为"垛板"式的以字行腔;有时字少腔多,突出了旋律的歌唱性。③

傩戏音乐中多为混合拍子,2/4 与 3/4 交替进行。此外再是 2/4 拍,3/4 拍很少出现。由于中国民间音乐普遍存在的即兴性,因此傩乐运用

---

① 刘亚.土家族傩腔音乐形态分析[J].民族音乐,2013(04):67.
② 陆群.湘西原始宗教艺术研究[M].民族出版社,2012:145.
③ 江珂.湘西傩戏音乐的审美研究[D].湖南师范大学,2012.

混合拍子较多,这也使得音乐产生了一种非均衡性的律动,形成以乐句为主、小节模糊的特点。首先,由于傩戏表演的剧本多以日常生活为背景,演出中的对话与唱词采用非常生活化的语言,因此傩戏音乐的节奏比较接近自然语言的节奏,且较自由。同时,乐曲常常强调乐节与乐句的尾部,节奏以前短后长的后附点居多,以达到延长的效果,也可以抒发心中的感叹。通常乐曲的最后一句都是以连续三小节的后附点来结束。x x.│x x.│x x.‖或是时值较长的音符加后附点结束 x -│x x.│x x.‖。

### 谱例 《娘子生得好苗条》

## 娘子生得好苗条

秦国荣 演唱
石 萍 记录

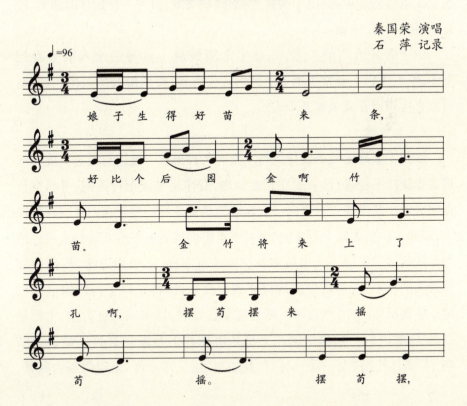

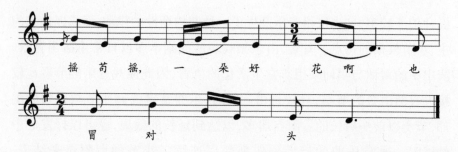

这是在傩戏《扫路》中，一位书生调戏扫路娘子时演唱的曲目。乐曲幽默、滑稽，不仅为混合拍子，也频繁地使用附点节奏。特别是对女子走路时姿态的描述，"摇苟摇"、"摆苟摆"（"苟"为语缀词），从用词以及文学角度，表现出女人独有的风韵。

切分节奏 X X X 或 X X X 也多在傩戏音乐中运用。由于切分节奏改变了重音的规律，突出中间音，两头轻中间重，给人一种摇摆的感觉，使音乐显得活泼、诙谐。

由于语音语调的关系，乐曲中常用到前十六与后十六的节奏型 X X X X X X。经常由羽音上到角音或宫音，类似滑音的效果；有时也可以直接用滑音或装饰音来表示。

（三）旋律

辰州土家族傩戏的旋律进行主要有两种形式：级进与跳进。旋律级进是指旋律平稳进行，一般在三度以内，旋律呈平缓上行走向、平缓下行走向或者小波浪式进行走向。旋律跳进是指音程的变化在四度或四度以上，旋律走向呈大幅上行走向、大幅下行走向或者大波浪式进行走向。两种形式的结合保证了土家族傩戏旋律丰富多样，不单调乏味。① 傩戏旋律最大的特点是，每首乐曲的终止或半终止处，都是以下行的级进来收尾。曲调虽然高亢，但旋律不断呈现下行发展，且多以级进为主，主要是二、三度的进行。乐曲结尾几乎都是由羽音下行级进进行到徵音上结束。② 如环绕型"羽—宫—羽"和叠加型"羽—宫—角"出现得最为频繁。

---

① 刘亚.湘西土家族仪式戏曲的音乐文化研究[D].湖南科技大学,2015.
② 石萍.湖南新化县广阐宫傩仪音乐研究[D].湖南师范大学,2010.

乐曲旋律另一个特点是常常使用重复或变奏的手法,形成 a + a' + a" + …
或是 a + b + a' + b' 的结构。

**谱例** 《一位迁客出长沙》

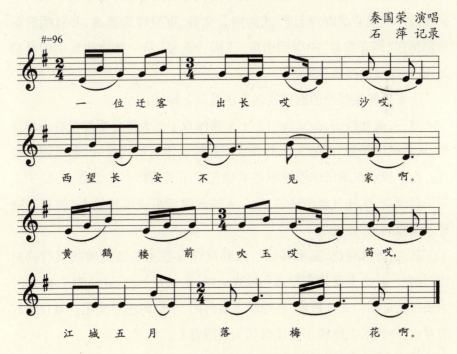

乐曲结构为 a + b + a' + b' 的四句式,并且包含傩戏音乐中两个常用的乐汇。后两个乐句材料是前两个乐句的重复,给人一种前后统一的整体感受。

**谱例** 《高傩"打路"》

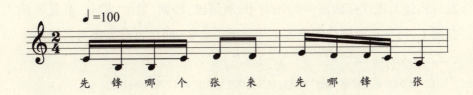

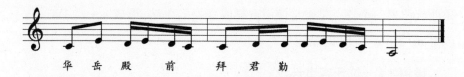

　　《高傩"打路"》旋律进行集中在三度以内，旋律进行较为缓和，用以抒发悲叹忧郁之感。土家族傩戏旋律变化主要使用旋律重复的手法。土家族的傩戏唱腔是以"级进"式的同音交替、重复较为普遍，并且唱腔旋律都是在"同音重复"中得到引申。"同音重复"是一种旋律发展的处理方式，使得旋律得以延伸。①

　　土家族傩戏唱腔的旋律发展手法有以下特征：

　　其一，重复模仿、板式统一。土家族傩戏中的大部分唱腔没有乐器伴奏，从头到尾都是"清唱"，因此要求声腔的旋律及板式统一，形成固定模式。由于傩戏在演出中唱腔不像其他艺术形式那样有乐器伴奏，缺少了用乐器渲染、烘托气氛的环节，故一入戏就确定了音乐的基本"腔板"，这样才能做到不"走腔"。

　　其二，分合对比、起承转合。傩戏旋律发展主要通过傩戏唱腔的对比、分合。对比主要是在句式和段式之间，常见为上、下句对比呼应，这种手法可塑造不同人物形象，在唱腔上有鲜明、丰富的色彩变化。傩戏唱腔的对比，在技术上体现在旋律线和句尾落音上。

　　其三，同音交替、同音重复。傩戏唱腔的同音交替、重复，主要是靠唱腔中相同音乐旋律的变化或重复，在唱腔句式的内部突出交替和重复，以"级进"式的"同音交替重复"较为普遍。在苗族傩戏唱腔音乐中，旋律的发展方法多种多样，积累了一套完整、科学的唱腔音乐作曲法则：苗、汉语比照接头、穷朵（加尾）、吉帮（融化）、吉盖（连接）、吉者（拉长）、吉江（紧缩）、吉善（移高）、吉昂（移低）、穷逗（加手）、穷闹（加脚）、长意（重复）等，这与现代作曲法中的加引子、加尾巴、转调、紧缩、扩充、重复等异曲同工，可见苗族傩戏唱腔音乐不仅绚丽多彩，而且蕴藏着极为科学的作

---

　　① 彭梦麟.论土家族"傩腔"音乐特征及旋律发展手法[J].艺海,1991(03)：128.

曲法则。傩戏最独特的旋法是同音反复出现,有时多达十几个同音重复,造成量的积累,形成一种要求突破和发展的强烈倾向,最后形成一种性格突出、勇往直前的音乐形象,适合于充分表达各种不同的剧情内容和人物性格特征。

此外,唱腔的对比、分合也是苗族傩戏旋律发展的主要手法,这种手法可塑造不同人物形象。对比主要是在句式和段式之间,常见为上、下句对比呼应,技术上体现在旋律线和句尾落音上;分合则主要是在句中加垛。

(四)歌词

歌词在句数上没有特别的限定,但字数多以七言的诗词与叙事为主,此外还有五言的,且为一种单一的形式。七言诗词主要集中在傩戏《架桥》剧目中,"张良、鲁班"前往五岳寻树时演唱了五首歌曲,曲调相同,分别引用了五首不同的七言诗词。前面谱例《一位迁客出长沙》就是前往东岳山寻树时所唱,这是一首由李白所写的《黄鹤楼闻笛》。描述南岳的是一首乾隆皇帝当年游南岳衡山最高峰时所留的诗句"祝融峰送凡千秋,山自清清水自流。万里长江飘玉带,一轮红日滚金球"。描述西岳演唱的是宋朝林升写的《题临安邸》"山外青山楼外楼"等,这些都是人们较为常见的诗句。这是受到道教的影响,道士的文学素养相对司公来说还是要高一点,司公们不太会用这种文绉绉的字句,而是直接陈述和幽默的对话。就像七言叙事的语言,相比之下就比较通俗、更加直白,如《大崽媳妇》:"大崽媳妇本姓陈,乃是喂猪打狗人。老汉不觉挨一下,舀勺潲水没脑淋。"

出现较多的还有组合型句式,如3+3+7、3+4+5+7、5+7等,其中又以3+3+7的句式最多,有时后面接的不一定是七言,还可以是九言、十言等,可根据说话的习惯和想要表达的意思来定。不对称的句式给单数的歌词构成了平衡的感觉。如《东路东》中歌词的结构为:3(东路东)+3(东路东)+7(东方回来土地公),其字数不包括衬词。但衬词的使用,使乐句得到了充分的扩展。

谱例 《东路东》

### 东 路 东

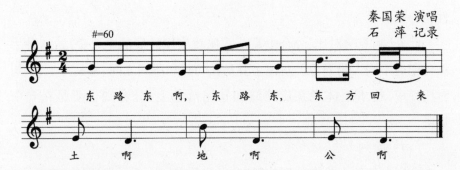

歌词中常用"哎、啊、呀、个、就、溜溜、那个"等衬词。其中衬词"溜溜"只在《绿呀绿绿草》中出现。标题中的"绿"在湖南地方方言中就是发"溜"的音,歌词中所有的"绿"都唱成"溜",因此又可以写成"溜呀溜溜草"。这是一首典型的新化溜溜山歌。歌词结构与傩戏中其他音乐略有不同,为五言+五言+十言。这首乐曲是在傩戏《扫路》结束时加演的,目的是为了求子。

谱例 《绿呀绿绿草》

### 绿呀绿绿草

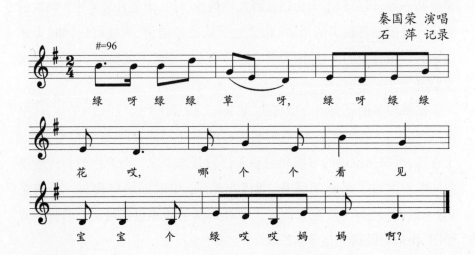

歌词除了在字数和词汇方面具有一定特点外,段落与段落之间的歌词结构也是有一定规律的,多使用重章叠句的形式。每个唱段的歌词都有自己的一个框架,只需将其中的形容词更换即可。但段与段之间的歌词又是承上启下的,或是描述一件事情,或是两人之间的对话。如傩戏《扫路》中的《五更金鸡叫哀哀》:

五更金鸡叫哀哀,奴在房中才起来;
双手扒开红罗帐,只见锦被盖空床。
五更金鸡叫叽叽,奴在房中才穿衣;
上身穿起红罗帐,下身穿起洒仙衣。
五更公鸡叫朝朝,奴在房中才梳头;
左边梳个龙现爪,右边梳个凤凰头。
五更金鸡叫吁吁,奴在房中才插花;
左边插的是金花,右边插的是银花。

对话的歌词如傩仪《扫路》中的《甲子乙丑海中金》:

扫路娘子:甲子乙丑海中金,门外狗吠是何人?
　　　　　哎呀哎一哟,门外狗吠是何人?
卖货郎:　丙寅丁卯炉中火,门外狗吠就是我;
　　　　　哎呀哎一哟,门外狗吠就是我。

按照重章叠句的形式,歌词在形容词上还喜欢按数字一、二、三、四……或是按方位东、南、西、北来填句,并依次类推。这种类型在傩戏中出现的频率非常高。

如傩戏《挖路》中的《正月里来天又红》①:

正月里来天又红,背起个包袱来写工;
凭着列位写成了,限个日期来上工。
二月长工二月工,背起个鞋袜来上工;
老板敬我三杯酒,一年四季靠长工。

---

① 石萍.湖南新化县广阐宫傩仪音乐研究[D].湖南师范大学,2010.

三月长工三月工,三月工夫莫儿童;

老板叫我就把秧田整,整完秧田呷腊肉。

方位的如傩戏《挖路》中的《扫开东方东大路》:

扫开东方东大路,扫开大路接仙娘。

扫开南方南大路,扫开大路接仙娘。

扫开西方西大路,扫开大路接仙娘。

扫开北方北大路,扫开大路接仙娘。

(五) 曲式与板式

辰州傩戏音乐有着与其他民族音乐相比较为特殊的曲式结构,即以乐句为曲式韵核心,以乐句的前、中、后板式来划分歌曲的曲式与段落。音乐开始的部分往往被称为引子,作为傩戏唱腔的起腔;在乐句的中段或中间部分加入大量的衬词和帮腔,称之为间腔(加腔);结尾部分又有专供衬托结尾的衬腔,称之为尾腔。傩戏的曲式结构主要有一段体、二段体、三段体、四段体和多段体,常被划分为偶段歌与奇段歌,大多数歌曲又都是二句为一联,两联或两联以上为一段(首)。傩戏的基本板式有散板、慢板与数板。散板是辰州傩戏的基本板式,具有强烈的戏剧叙事效果,又细分为两种不同的板式:一种是"紧打慢鸣",即唱腔以节奏自由的形式进行,而伴奏的鼓边则以流水板的节拍进行,如《散姜女调》;另一种则是纯粹的"散板",从唱腔到锡鼓伴奏,其节拍都是自由的,如《白旗调》。慢板则是傩戏适应于抒情场合而经常运用的板式,如《加花腔姜女调》。数板则属四拍子慢板紧缩乐句结构,适用于长段叙事,如《童儿调》。傩戏音乐在剧本唱词格式与体裁方面,以五言、七言诗词格律为主,并成为双句或四句一段为主的双句体或四句体,便于按词行腔,保持了傩戏音乐独有的民族风格和地方特色。傩戏曲头和牌子之间有专用曲调,节奏不规则,有时也加打击乐前奏、间奏及托腔伴奏,说唱富于变化,形式多样。曲调结构比较自由,叙事性强。其曲调多属分节歌体的上下句结构,段与段之间全由打击乐过渡。歌唱以一唱众和形式为主,句式结构与辰河高腔相近,"先字后腔",腔尾帮和并接以[撩]锣鼓点。领唱时

不用打击乐,合唱时则加入打击乐。苗族傩戏大量吸收地方花灯曲调、山歌调和民间小调,这样就使整个傩戏唱腔音乐格调多样、风格各异。它们又与苗歌曲调为主体的各类唱腔音乐融为一体,既统一又有变化,构成苗族傩戏音乐的五大声腔。同时唱腔的曲式结构是由起腔、主腔(双句体的变化反复和多句体的联接)、尾腔与打击乐器过渡四个部分组成,使以主腔为核心的曲式结构前后段落得到有机统一,具有民族特征与独到的曲式程序。①

以冲傩还愿和终丧为例,可基本了解傩戏的表演过程。

土家人信仰鬼神,觉得有些事情没有做好,是因为邪鬼在其中作怪,需要神来驱逐。于是为了祈求平安,添丁增寿,常向神灵许愿,只要事情好转、家中事事顺利、家人安康,就感谢神,就应该冲傩还愿请老司来家上演傩戏。它分为两种形式:以喜获贵子为主的傩愿(喜傩愿)和以生日祝寿为主的傩愿(寿傩愿)。表演时气氛神秘,表演的形式多样。有唱有跳,唱的时候,锣、鼓、钹作为乐器伴奏,铜铃声声,歌声阵阵,角声呜呜,圈声铿锵,高速旋转。跳的动作种类繁多,包括翻跟斗、旋转跳、单边跳等。程序为请神、酬神、送神。辰州傩的演员俗称老司。他们既是祭祀的老司,又是驱邪逐疫消灾纳吉的法师,在土家人的心目中老司的地位相当高。

其演唱形式近似于一种说唱形式。由一人主叙故事情节,演员则表演加和唱,这样说说唱唱不断反复,人物出场时则有诙谐的韵白。在演唱中主要有主唱、众唱、人物唱、念白相结合。其唱腔有"正堂腔"、"柳子腔"、"阳戏腔"之分。正常腔是在傩戏最开始时由鼓师、锣师、副师请司爷(土老司或掌坛师)出场时所唱的《请司爷》,尔后司爷出场便开始念白:"门神站神把守门庭,三宫门首,五宫门外……"以此便表明傩戏演唱正式开始。其唱腔除正堂腔而外还有"柳子腔",又名"杨柳花"、"阳戏腔"。而演唱中主要有正宫调、铜宫调、阳调、八字调等。其演唱属于大

---

① 江珂.湘西傩戏音乐的艺术审美研究[D].湖南师范大学,2012.

筒腔声腔系统。其演唱主腔有两种唱法：一是平腔演唱，即演唱者用本身的直嗓子演唱，这种演唱称"老柳子"。另一种则是演唱者采用真声与假声结合的演唱，其每唱的尾音翻高八度演唱，这种演唱称为"新柳子"，伴奏主要为锣、堂鼓、钹等打击乐器，营造出热烈的气氛，如傩戏唱腔《三妈土地》《悦调》等。

**谱例 《三妈土地》**

谱例 《悦调》

## 悦 调

金承乾 记谱

在唱腔中夹锣鼓、钹等乐器来伴奏烘托气氛。

（1）则则 匡 则 匡 则则 七则 七则 匡 则则 七则 七则匡 则 匡

（2）则 匡则匡 则则匡 则则 匡则 则匡 则 匡 等等

作为民间音乐的瑰宝，傩戏音乐已大量流失。从目前田野调查结果来看，能唱全本傩戏的年轻人已经很少了，特别是能唱《大宫和会》这种多剧目傩戏的更少。虽然说傩仪式还普遍存在于湖南各地区，但像《大宫和会》这种单独表演成套傩戏剧目的却很少。一是由于司公们自己简化了仪式的过程；二是主家为了节省开销。这也造成了一些傩戏资源的遗忘与流失。因此对于傩戏音乐的记录及资料保存显得格外重要。

## 第二节 伴奏与曲牌

### 一、伴奏乐器

傩戏中的伴奏音乐主要是锣鼓乐，常用的乐器是锣、鼓、钹、小钗、唢呐和其他一些特有的地方性乐器。其中锣和鼓是最为常用的，所使用的

鼓一般鼓面半径约有50厘米,木质腔体,形似缸鼓,但比缸鼓矮一些,鼓的两面都用皮蒙起来。

锣鼓曲牌非常丰富,有【大得胜】【小得胜】【扎鼓】【综合鼓】等约三十余套。每个固定曲牌都适用于固定的场合,多套曲牌可以连缀使用。如【大得胜】是专门用在请神、送神和在街道游行时所用。通过这些曲牌的音色和音量的不同与对比,变化多样的节奏,以及力度间的强弱变化,达到渲染气氛、表达情绪的作用。【扎鼓】这一曲牌就是在正式演出前做准备工作时或者等待剧目角色更换时的间奏,在游街前做准备工作以及游街期间驻停于街上时,也用此曲牌,这也是傩戏中使用的主要曲牌之一。①

傩戏中的鼓乐历史悠久,内容丰富,风格古朴奔放,色彩鲜明独特,但自古以来都是"口传心授"进行传承。

**乐师调试伴奏乐器**

## 二、伴奏曲牌

傩戏唱腔及伴奏的特征为"锣鼓分句,不托管弦"②,但发展至近现

---

① 贾楠.武安傩戏艺术研究[D].天津音乐学院,2016.
② 唐方科.《湘西地方戏音乐》[M].贵州民族出版社,1996:259.

代,受阳戏、辰河高腔等兄弟剧种的影响,逐渐在"人声帮腔"的基础上加入了唢呐、笛子伴奏,形成了"先咬字后行腔"接"人声帮腔"再接"【撩子】锣鼓点"的经典表演程式。

傩戏表演使用的锣鼓经除专用的【十子锣】【九子点】【五子跳架】等以外,还借鉴了阳戏、辰河高腔的锣鼓经与过场曲牌。锣鼓经的谱字中,"衣"(或乙)为板独奏;"打"为鼓单签;"冬"为鼓双签;"昌"(或仓、光)为大锣独奏或小锣、钹齐奏;"令"为小锣弱音;"卜"(或不)为钹的闷音;"且"(或七、几)为钹独奏或钹、小锣齐奏;"可"为大锣独奏弱音或小锣、大锣、钹齐奏弱音;"才"为小锣闷音或小锣、钹齐奏闷音。以下谱例为在唱腔中出现的各类锣鼓经,按先后顺序列举如下。①

(一)唱腔前(开场)的锣鼓经伴奏

(1)【一流】——(开场通用锣鼓经)。

谱例

$\frac{2}{4}$ 冬冬 冬冬 | 乙 仓 | 冬 不 | 仓 才 | 仓 才 | 七 仓 | 七 才 | 仓 仓 . |
才 郎 七 郎 | 才 郎 仓 | 才 郎 七 郎 | 才 郎 仓 | $\frac{1}{4}$ 才 0 |
$\frac{2}{4}$ 仓 才 七 卜 | 仓 才 | 七 仓 | 七 才 | 仓 0 ‖

(2)【报子头】——傩坛正戏腔《八郎买猪》开场使用。

谱例

$\frac{2}{4}$ 可 冬.冬 | 可 冬 冬 冬 冬 | 昌 令 昌 令 |
卜 且 昌 且 | 昌 且 卜 且 | 昌 可 昌 |
$\frac{3}{4}$ 衣 且 昌 冬 ‖

需要指出的是,【一流】属于开场通用锣鼓经,即多数傩戏剧目演出时通常用此作为前奏,而【报子头】则属正戏腔,《八郎买猪》开场专用。

---

① 易德良.湘西苗族傩戏唱腔艺术研究[D].湖南师范大学,2014.

## (二) 唱腔中(间奏)的锣鼓经伴奏

(1)【四平腔】——傩坛正戏腔《勾愿》间奏使用。

**谱例**

$\frac{2}{4}$ 才 | 光 才 七 才 | 光 才 | 才 光 几卜几卜 | 光 才 | 光 才 |

光 才 | 光 才 光 | 衣 光 几卜几卜 | 光 - ‖

(2)【十子银】(中速)——傩戏腔《龙王女》间奏使用。

**谱例**

$\frac{2}{4}$ 衣 打 衣 且 | 昌 卜 且 | 昌 卜 且 |

昌 且 昌 且 | 昌 且 卜 且 卜 且 | 昌 且 昌 且 |

卜 昌 卜 且 卜 且 | 昌 且 昌 ‖

(3)【九子点】——傩戏腔《龙王女》间奏使用。

**谱例**

$\frac{2}{4}$ 昌 且 卜 且 卜 且 | 昌 且 | 昌 且 卜 且 卜 且 |

昌 且 昌 且 | 卜 昌 卜 且 卜 且 | 昌 且 且 |

卜 昌 卜 且 卜 且 | 昌 - ‖

间奏使用的锣鼓经中,最常见的【十子鼓】【九子点】几乎广泛存在于傩戏腔中,实际上成为傩戏腔的锣鼓间奏变化发展的重要基础。

## (三) 唱腔尾(尾奏)的锣鼓经伴奏

(1)【四槌锣】——傩戏腔《孟姜女》尾奏使用。

**谱例**

$\frac{2}{4}$ 打 打 | 衣 打 衣 | 昌 衣 且 | 昌 且 昌 且 | 衣 且 昌 ‖

(2)【五槌锣】——傩戏腔《庞氏女》尾奏使用。

谱例

$\frac{3}{4}$ 昌　衣且　衣令 | 昌　衣且　衣令 |

昌且　昌且　衣且 | 昌　－　－ ‖

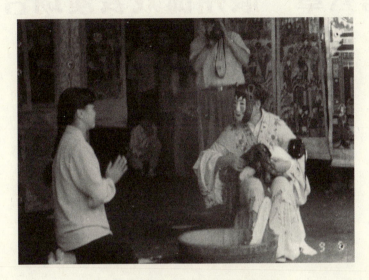

辰州傩戏《姜女下池》剧照（金承乾供稿）

## 三、伴奏功能

从当地文化层面透视发现，大锣为主奏的引领作用是由当地特定的精神信仰与仪式音声环境之需要决定的。纵观湖南地方发展史，可知地域人民在历代迁徙活动中始终保持着象征本民族文化身份认同的信仰与习俗，崇神尚巫、向往自由一直是其强大的精神信仰支柱与理想追求。无论是充满野性奔放色彩的薅草锣鼓、椎牛祭祀，还是还傩愿时弥漫着神秘宗教色彩的傩戏表演，震人心魄的大锣声无疑是神灵祖先与现实生活中的民众实现心灵沟通的不可替代的媒介，其营造的庄严神圣的仪式音声环境已成为人民精神与信仰的重要实现形式。

# 第六章　辰州傩戏表演场合与程式

## 第一节　表演场合

从现在掌握的资料看,在我国黄河、长江、珠江流域,以及东北和西北地区,都有过傩戏、傩文化的存在,并以不同的方式和形式传承着,形成一个东起苏皖赣,中经两湖、两广,西至川、黔、滇、藏,北至陕、晋、冀、内蒙古、新疆及东北的傩(巫)文化、傩戏圈。[①] 各地傩戏总是伴随着各民族的节令时节、生产生活、婚丧嫁娶和宗教祭典等活动进行,承载着诸多历史文化信息。

傩戏作为我国从远古时期流传至今的古老文化,它的主要目的是为了驱魔祈福。傩戏的表演场地从古至今,没有发生太大的变化。据记载,先秦至汉以后,傩的演出场所以室内为主兼及室外,由内到外,有迹可循。这个"迹"既是鬼祟疫怪的由显到隐、由兴到衰的踪迹,又是方相氏率领众人奋力追逐、与鬼相斗的行程,并是神灵降助、助人抗争的超凡越俗的通道。"这种傩事活动场面很宏伟,参加者十分的多,每次举行的时候,

---

[①] 庹修明.贵州傩戏与傩面具[J].民族艺术研究,1995(04).

从宫廷到市井,从城内到城外,几乎成了全民参与的盛大活动。"①

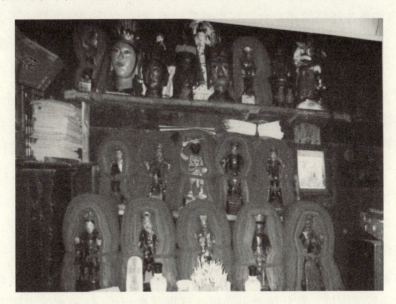

金氏傩坛(金承乾供稿)

此时,灯火辉煌,香烟缭绕,巫师身着大红法衣,头戴马尾凤冠,右手执牛角,左手持师刀,边舞边念,伴以锣鼓、牛角等乐器演奏,正式宣告法事的开始。上述布置,交相辉映,为巫师们的活动创造了良好的环境。

辰州傩戏作为当地人参与社会生活的一种重要方式,也是在民间靠口头和行为传承下来的一种集体活动。它依附于古老的傩仪、傩祭和神奇的傩技表演,一起构造了一个复合形态的"文化空间"。它在节日时令的民俗活动中,在善男信女的许愿、还愿活动中,仍然适应广大民众的宗教心态和民俗心态的诉求。它的表演是在特定的农村环境中进行的,民众的宗教信仰、生活方式及习俗文化都贯穿于傩戏演出的始终。② 傩戏演出中大多穿插着傩祭活动,目的在于驱鬼逐疫、纳吉纳福。其演出多在傩堂(愿主家堂屋)里进行,傩堂内坛是祭祀歌舞表演的场地(即祭祀

---

① 范晔.后汉书·礼仪志(卷九十四志第四·礼仪上卷、九十五志第五·礼仪中、卷九十六志第六·礼仪下).

② 曾婷.辰州傩戏传承研究[D].中南民族大学,2012.

地),外坛则是串花舞、傩戏等上场人数较多的表演场地。为便于观众观看,有的事主还搭简易戏台。宗族傩事活动,则在宗氏祠堂进行。不少祠堂还专门建有戏台。因为傩戏一般在傩堂演出,所以又叫傩堂戏。演傩戏,一般是与还傩愿相并列的。一般分为三个阶段,即傩祭(作法事)、演傩戏、演傩技。傩祭法事有两大教派,傩戏包括傩堂正戏、小戏和大本戏,全堂演出近二十几场。傩技表演主要有上刀梯、过火槽、踩犁头等。表演者俗称土老司,古称巫觋或法师,现在被视为能在鬼神与常人之间进行沟通的"通灵"者。傩戏艺人表演时按照角色需要,装扮上各种面具,动作夸张,唱腔神秘,以巫、道合一的组织——"傩坛"为单位,模仿与扮演神鬼亡灵进行冲傩还愿。表演时增加了娱人因素,但仍是以宣传神道为主,为傩仪服务,其宗教色彩十分浓厚。① 传统傩堂戏的演出主要是在当地民众家中遇到种种不顺的时段,经当地"苗老司"占卜,确认是冲犯了傩神才导致的灾厄。在此情景下必须延请巫师举行傩仪(傩戏演出即为其中主要内容),通过祭祀当地苗族人民心目中的人类再繁衍的始祖神——傩公傩母,在各种内容的还愿活动(包括消灾愿、太平愿、求子愿、求寿愿、求福愿、青山愿、桃花愿等,除桃花愿在春季举行外,其余均在秋冬季举行)中达到消灾弭祸、祈福求子等目的。这种独特的信仰(思想)基础不但决定了傩仪的主要流程与文化特色,也隐含了作为"仪式音声"之一的傩戏唱腔在整个仪式语境中的性质与地位。

## 第二节 表演程式

湖南辰州傩戏按其内容和形式有正戏、大戏、小戏之分。

(1)傩坛正戏。傩坛正戏是由土老司作法事和请神演变而成,表演

---

① 曾婷.辰州傩戏传承研究[D].中南民族大学,2012.

剧情简单,内容属于法师的作法程序,形式较为自由。其表演形式有人神沟通,有单人表演,有其他师傅在场面伴唱,也有的是掌坛师一边在前面引路,一边与尾随其后的主东家进行交流。傩坛正戏可以说是傩堂戏的雏形,最具戏剧性和色彩性,既娱人又娱神,很受民众喜爱,主要代表剧目有《搬先锋》《姜女勾愿》《搬郎君》等。

(2)傩堂小戏。傩堂小戏又称正朝。小戏已经具备小型戏剧节目形式,这类剧目多由傩坛正戏发展而来。与傩坛正戏不同之处,是它具有了一定的戏剧矛盾和情节,表演内容变得较为丰富,也增添了人物性格,生活趣事和世俗故事多被搬上台面,喜剧性强。

(3)傩堂大戏。傩堂大戏又称花朝,这一类戏的戏曲化程度较高,长期伴随法师的还傩活动演出,集中体现了文学、音乐与表演者的紧密相连。傩坛正戏开始之前要有开场法事,一般由主人家在傩坛外扎上戏台,在宽阔的坪场演出。大戏一般连台一本,一本多折,角色丰富多样。演出可以连续进行三四个小时,多则连续数日,甚至数十日。

早期的傩戏角色是靠面具来区分的,面具又称脸子或脸壳子,多为木质,近年亦多丝质,所绘花纹及色彩,各地大小不同,不同的角色所带的面具是不同的,都比较直观地表现出角色性格。傩戏的角色有生、旦、净、丑之分,并且每个角色都有一套独特的唱、念、做、打等完整的表演艺术手段,其中歌唱(独唱、合唱、对唱等形式多样)、舞蹈是主要的表现手段。傩戏的角色以"鬼神"居多,在开始的"礼请"迎神戏之中,保存有"青蛙"、"白鹤"等动物神灵角色表演。受"傩百戏"①的影响,傩戏里仍遗存有"幻术"、"特技"、"武术"等"傩百戏"的因素。如"洗火澡",即把"香火"贴在艺人赤裸的胸上,上下左右来回划动二三十次,直至"香火"全部熄灭;"头插香蜡",即艺人在头顶上扎三根针,再套上竹筒,燃上香烛并表演节目;"衔耙钉",即艺人用牙将炉中烧红的"耙钉"咬住;"顶灯翻高

---

① 傩百戏:是指由秦汉角抵戏演变而来,在汉代宫廷大傩仪中,用于表现驱疫逐祟的直观效果,而借用百戏表演形态的幻术、特技、假形等生动演绎"索室驱疫"内涵的表演节目。承续周礼的讲武精神,艺术形式多以夸饰、特技、幻影、假形等呈现。它的表演主角是倛子、倡优、象人。

台",即艺人头顶插有蜡烛的碗,从地上翻滚至板凳上,再从板凳上翻滚至方桌叠成的高台上;"上刀山",艺人赤脚攀爬绑着铡刀而制成的梯子。除上述外,还有"吃火吐火"、"飞叉"、"飞刀"、"下油锅"等特技表演。成都端公傩戏声腔,融合了民间小调和灯调的因素。曲牌唱腔有[神腔],包括[大神腔][小神腔][请神腔][迎神腔][送神腔]。还有[灯腔][花搭][接仙腔][莲花腔][命中定](即[算命调])[游魂腔]等。还有以它们为母体派生出的小旦、小生、老旦、奶生、正旦、花脸等专用曲调。实际运用时,常在一个唱段中根据不同角色各唱自己的基调,形成旋律对比和调式交替。傩戏的锣鼓间接点除专用的十字锡、五鸟跳架、八字点外,大多从辰州戏和阳戏中借用而来,并且过门吹奏曲牌也与辰河戏有一脉相承的联系。唢呐曲牌有[哭皇天][普安咒][道句子][佛句子]等。端公坛班演出内容分为坛目和戏目两类,坛目类主要是祭仪程式,包括开坛、请神、敬灶、拜斗、扫屋镇宅、祈寿。其他坛目内容还有招魂、书符、祭猖、解五方、丢刀、造桥拆桥、造船、打花盘、观花等。

辰州傩戏的角色主要以生、旦、净、丑四行为主,生又分老生、小生,旦又分正旦、老旦、丑旦,净又分大花脸、二花脸。辰州傩戏是以面具造型来确定角色,大戏中四个角色比较齐全,小戏中主要是"对子戏",也就是小丑、老生或小旦。傩戏表演艺人多为傩法师,表演时以小丑、小旦或老生、老旦为主,表演题材具有较强的宗教色彩,也突出源自本地民间素材的故事,通过带有宗教寓意色彩的加工改编,颂扬以傩神为主导的人神观,一些剧中人物亦为傩坛所祀神祇的化身,集中体现了傩文化崇拜神的宗教特点。傩文化的特殊地位决定了辰州傩的表演意义和价值,因此参与表演的傩演员的地位也相应较高,受到人们的广泛尊敬,崇拜地称之为——老司。他们是祭祀的老师,又是驱邪逐疫消灾纳吉的法师,在人们眼中他们是最具有法力的神人,表演中塑造的一个个神像影响着一代又一代的辰州人。①

---

① 张文华.辰州傩歌的文化内涵[J].中国音乐,2014(03).

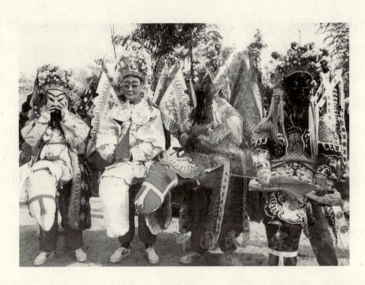

傩戏角色

表演傩戏的艺人多为法师出身，其剧目多具宗教色彩。一些剧中人物亦为傩坛所供奉神祇的化身。台步多为"走罡"，手势均为"按诀"，时常伴以柳巾、师刀、师棍等特殊工具表演。面具用樟木、丁香木、白杨木等不易开裂的木头雕刻、彩绘而成，按造型可分为整脸和半脸两种。整脸刻绘出人物戴的帽子和整个脸部，半脸则仅刻鼻子以上，没有嘴和下巴。在傩戏的演出过程中还有一个特殊的角色——长（掌）竹。他的扮相是净脸，不带髯口，头戴戏曲中的小王帽子，身穿红色简易袍，下身穿红色彩裤，脚穿薄底快靴。上场时，左手贴身紧握一根

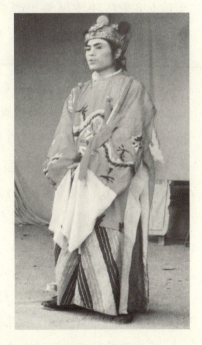

长（掌）竹

2 尺长的竹竿。竹竿鸡蛋般粗细，上半截劈成 28 根细篾（与 28 星宿暗合），又用红绸子束住。长（掌）竹借助这根竹竿，可以指挥角色上场。长

(掌)竹由村民扮演,他不是巫师,也不由巫师扮演。在请神、送神等仪式中,长(掌)竹都在场,并且吟唱有关唱词。在这些场合,长(掌)竹的作用类似巫师。在对戏,特别是脸戏即面具戏演出中,他不是剧中人,而是类似于我国宋杂剧中的引戏人竹竿子,是开场词、剧目唱词的吟唱者。

傩戏在发展过程中,还有着多种的类型。关索戏也属于傩戏的范围,它的表演程式为:腊月间选一个吉日,举行祭药王仪式,燃柏枝火堆,撵鸡过火驱邪,领牲祝祷,祷词云:"关索药王关索精,传与世人众生听。刘备关羽张翼德,桃园结义万古名。东奔西逃无基业,三请孔明做圣君。四川成都兴王室,五虎大将保朝廷。只因刘家天下满,忠诚谋士枉费心。忠臣去世归天界,上帝封为三圣君。十八大将封成神,保护人民得安宁。哪处顶戴保哪处,善男信女要齐心。若有不幸冒犯者,当时灾星降来临。善男信女齐敬信,保佑人畜得清平。"第二天开始练武功,至大年三十结束,全体艺人在寺庙中沐浴净身。正月初二正式巡回演出,至正月十六"送药王"仪式结束。关索戏全部为"三国"题材内容,现可演的仅有十二出,即《点将》《古城会》《长坂坡》《过五关斩六将》《关羽取长沙》《关羽收周仓》《夜战马超》《百花公主三娘战》《山岳认兄》《花关索战山岳》《夜过巴州》《三请孔明》。其中《点将》是祭祀仪式戏,各村寨必先演此节目,且二十个演员都要出场。其他剧目以两人对战戏为主,唱段与做打相结合。关索戏多为武戏,无专业班社,艺人父子相传,一成不变。角色行当仅生、旦、净三类,演出时戴面具,由马童或小军出场言明剧情,并作翻滚等表演。正戏演出时唱唱打打,唱中夹白,打时刀枪仅做象征性表演,并不真正武打交锋。有锣鼓伴奏,演员角色唱时无伴唱,仅徒歌如高腔,唱腔中或有民间小调或诵经声调,或有滇剧唱腔,如[胡琴二流][哭板]等。常用曲调有[长板][短板][小蹿板][五字板]等十二个板式。

传统戏曲艺术表演观念中,"唱、念、做、打"是演员必须具备的基本功。在表演"唱"、"念"、"做"、"打"时,"唱功"居第一位,是检验演员基本功扎实与否的重要指标,这一重要标准在辰州傩戏的演出中同样适用。本地区传统傩戏演出过程中旋律性的伴奏乐器极为缺乏,大部分唱腔演

唱时均使用金属制的铜锣、铜钹等传统打击乐器伴奏,加之演出时经常处于人声嘈杂的外部环境之中,演唱者必须具备一定的用嗓技巧与发声方法,否则在缺乏扩音设备的村寨居民中表演时,人声很容易被伴奏乐器及其他各类嘈杂的声响所掩没。尽管不同流派的傩戏唱腔用嗓具有强烈的个性化色彩,但多数傩戏艺人还是可以分为本腔、假腔、阴阳腔三种基本用嗓类型。

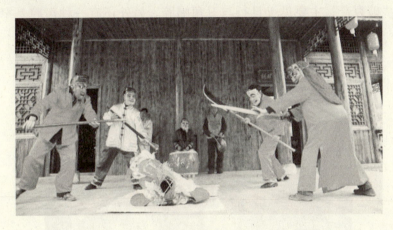

**傩戏表演**

(1) 本腔。在传统傩仪中以表演巫师腔或傩坛正戏腔的部分剧目见长,而对于大本戏的傩戏腔唱段会明显感到力不从心。从音色特征及其演唱风格来说,这种大本嗓的演唱,适用于表现豪放、粗犷的性格。从实际演出效果与民众的审美心理来看,质朴、自然、亲切的唱腔不仅能打动观众,引起其内心的强烈共鸣,演唱至爆发性、戏剧性强烈的唱段时,演员为渲染特殊情感而使尽浑身解数,将观众带入忘我忘情的艺术境地,此时观众亦会为演员的生动表演与"入戏"的敬业精神而感动。这种嗓音类型往往以情感上的亲和力受到观众的普遍欢迎。本腔多为生、丑角所使用,以老生使用最广泛。①

(2) 假腔。这种用嗓方法大约兴起于民国初,随着女演员加入傩戏

---

① 易德良. 湘西苗族傩戏唱腔艺术研究[D]. 湖南师范大学,2014.

班社饰演旦角,男演员在大本戏《孟姜女》《庞氏女》的"生旦对唱戏"中需以原来固有的声腔为基础,取得与女演员"同腔同调"的音乐效果,故使用假腔。另外,与男性演员相比较,女演员使用假腔的嗓音条件与音乐表现的范围更广。

(3)阴阳腔。辰州傩戏从土老司自由哼唱的"打锣腔"开始,慢慢走向音乐形象鲜明、唱腔结构完整的傩戏音乐,这种用嗓类型较之前者不易产生"破裂音",主要见于旦行与丑角唱腔。另外还有一种声腔是窄腔,窄腔音列是各行当使用最为广泛的旋律音调结构。

辰州傩戏《仙娘送子》剧照

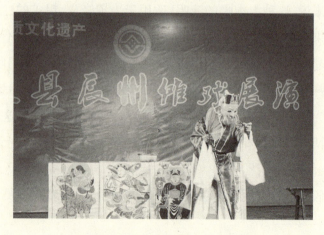

辰州傩戏《三妈土地》剧照(金承乾供稿)

# 第七章 辰州傩戏的舞台形象塑造

## 第一节 使用面具

### 一、面具分类

辰州傩面具作为一种中国民间艺术形式,它蕴含着丰富的文化内涵,既有着原始社会人类思想信仰的印迹,又渗透着中华民族几千年来光辉灿烂的历史,具有宗教艺术和民间艺术的双重特征。傩面具的分类方式

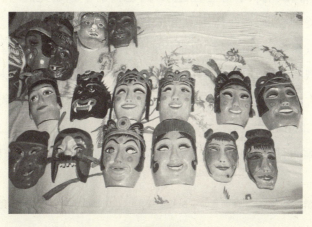

**辰州傩戏面具**

很多,有按照面具结构和功能分类的,有按照面具材料和造型分类的,还有按照面具的形制和时空分类的,种类繁多且相互交错,令人难以识别和把握。

**中国傩面具分类①**

| 分类标准 | 面具种类 |
| --- | --- |
| 按结构分类 | 普通面具、半截面具、两层面具、三层面具、动眼断腭面具、动眼吊腭面具 |
| 按功能分类 | 狩猎面具、战争面具、丧葬面具、驱傩面具、祭祀面具、舞蹈面具、戏剧面具、镇宅面具、装饰面具 |
| 按造型分类 | 正神面具、凶神面具、丑角面具、英雄面具、世俗人物面具 |
| 按材料分类 | 皮面具、石面具、陶面具、木面具、竹面具、铜面具、铁面具、金面具、银面具、玉面具、布面具、纸面具、笋壳面具、龟甲面具、草编面具、乾漆面具、塑料面具等 |
| 按角色分类 | 动物面具、半人半兽面具、神灵面具、神鬼面具、世俗人物面具、历史神话传说人物面具 |
| 按形制分类 | 假面、假头、面饰、面罩、画像、脸谱、变脸等 |
| 按时空分类 | 动态表演型、静态悬挂型、静态装饰型 |

## 二、面具特征

辰州傩面具有自身独特的艺术魅力,它除了体现驱鬼逐疫、祈求吉祥、逢凶化吉、镇宅求子等感性追求外,也折射了原始先民对自身命运无法掌控的畏惧心理,这些傩面具和傩仪能给他们带来精神力量。辰州傩面具的数量繁多,风格各异,追求以形写神,形神兼备。千姿百态的傩面具以其造型的怪异奇特、色彩的厚重热烈、线条的粗犷奔放、材料与工艺的原始与古拙之美,成为研究辰州傩文化和傩面具不可多得的实物。②

(一)造型之美

辰州傩面具的艺术造型丰富多样,大致可以分为三种类型:第一类

---

① 刘冰清,王文明.辰州傩面具的审美特征探析[J].三峡大学学报(人文社会科学版),2008(03).
② 杨芳.湘西傩面具艺术与地方性旅游工艺品创新设计研究[D].云南师范大学,2014.

为正直善良、和蔼端庄的神;第二类为凶猛狰狞、龇牙咧嘴的形象;第三类为世俗生活中的英雄人物,面部造型和现实生活中的人物差不多。民间艺人在制作与雕刻傩面具时特别注重不同角色性格的深层刻画,他们凭借传统的雕刻技艺、简洁的刀法、流畅的线条,充分吸取民间传说中的各种人物形象为原型,加上民间艺人丰富奇特的想象,创造出一个个充满活力、富有神秘气息的傩面具造型。辰州傩面具刻画往往具有一定的程式规则,有这样一句俗话:"男将豹眼圆睁、女将凤眼微闭","少将眉一支箭,女将眉一条线,武将眉如烈焰"。①

1. 正神面具

这类面具属于正直、善良、慈祥、温和的神。它们大多五官端正、慈眉大眼、圆脸长耳、面带微笑,给人以一种慈祥安逸的感觉。他们要么是富有生活阅历的老人形象,如土地公公、傩公傩母等;要么是年轻男女,使人有一种亲切感。正神会为人间的幸福安康驱逐那些危害人间的邪灵,因而这类神灵受到民间的热情拥戴。在面具制作过程中,民间工匠也会赋予它们一种崇高的庄严和彪悍的正气。辰州傩戏面具中的土地公公,留有寥寥几根胡须,堆满一脸的笑容,就连额头和眼角上的皱纹似乎都带着一种慈祥,给人一副和蔼可亲的神态,很有人情味和亲和力,受到平民百姓的爱戴。

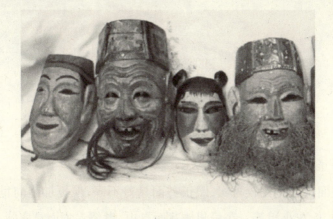

**正神面具**

---

① 谷遇春,郑英杰.从湘西傩堂戏面具看其宗教文化特色[J].民族论坛,2009(10).

2. 凶神面具

凶神面具凶悍、怪异、令人望而生畏,属于凶猛狞厉型的神。这类面具最突出的特征是:眼球突出、双角直立、獠牙竖起、火焰眉,看上去咄咄逼人。民间艺人在刻画时特别注重线条的粗犷奔放,使之具有摄人的鬼气。此类面具在傩仪式中担负镇妖逐鬼、驱疫祛邪之职。这里需要强调的是,凶神未必一概都是凶恶之神,有些凶神虽然面部狰狞,可实际上仍属于善良的正神。例如"开山神"、"走邪神"等面具,它们脸短肉横,眉骨隆起,鼻翼阔张,双眼圆睁暴突,毛发倒竖,张开大口,几颗獠牙伸出嘴外,一幅狰狞恐怖的凶狠模样。其实,凶神面具的造型来源于原始神兽,是无情的自然神的象征,这种"状丑"、"扬丑"的手法,更加映射了原始人在面对大自然的神秘力量时,内心的无助和屈从的心理,他们认为丑陋、恐怖、凶狠就是力量的来源,表现出对神灵的无限崇拜和敬畏之情。

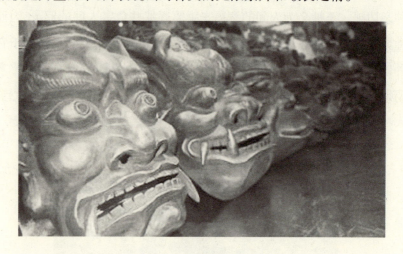

凶神面具

3. 世俗人物面具

这类面具造型比较写实,跟正神面具差不多,但更加趋向世俗化,例如先锋神、梅花小姐等。在辰州傩戏面具中,世俗人物面具实际上还可以分为正面人物和丑角人物两类。这两类在艺术造型上差异较大,正面人物面具造型多为五官端正、眉清目秀,表现出淳朴、忠厚的个性,其表现手

法为写实,很少有夸张的装饰,它们比正神面具更加世俗化;而丑角人物面具多五官歪曲,形象滑稽可笑,表情非常夸张,被称作是"娱乐型"面具,具有娱神娱人的社会功能,例如算匠面具。

总之,辰州傩面具的艺术造型运用了"端庄"、"狞厉"、"诙谐"等表现手法,以形写神,传达出一种神奇的力量和强权的象征。在辰州人的心目中,每一个面具就是一尊神,正是这种无形的力量满足了原始先民们的精神需求。同时,在造型手法上注重细腻、规整、严肃、对称和统一,雕刻十分精巧,注重人物性格的刻画,运用夸张和写实相结合方式,表现民间艺人对辰州傩面具神圣而威严的向往,这正是辰州傩面具独特造型美的体现。

世俗人物面具

(二) 色彩之美

色彩是视觉艺术中最具表现力和感染力的重要手段,同时也是传递情感的重要方式。在原始社会,原始部落每次在狩猎之前都要以一定的方式在墙上绘制猛兽等形象并且加以装饰,他们所选用的颜色大多数为黑色或者红色。其实,在人类社会早期,先民们已经开始尝试用不同的色彩来表达自己的意愿和情绪,它们崇拜色彩,并赋予色彩以特殊的内涵,主动利用色彩来表达自己精神上的追求。在中国传统文化中,"红、黄、蓝、黑、白"五色一直被古人视为"正色",并且成为中国传统艺术用色的基本标准。

辰州傩面具造型古朴,它的用色主要以红、黄、蓝、黑、白为主,其"主要功能是突出人物的性格特征,表示对剧中人物的褒

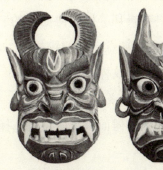

左:牛神　　右:土地神

贬,如用红色代表忠勇、黑色代表刚烈、冷色则常用来描绘青面獠牙和神秘怪诞的角色等,用以渲染气氛,造成视觉上强有力的震撼"[1]。另外,辰州傩面具也有不上色的,通过特殊工艺处理后呈现一种古铜色,这种单色傩面具往往比彩色傩面具更显得狰狞和恐怖。

(三)纹样之美

辰州傩面具除了它的造型和色彩独具特色外,它的装饰纹样也别具一格,其中最大的特点就是图案化、装饰化。辰州傩面具的装饰纹样丰富多彩,与整个神像的造型与色彩相呼应,其中最典型的纹样主要有水波纹、曲线纹、刀形纹、菱形纹、三角纹等类型。线条追求疏密繁缛、曲直、粗细、劲柔等,具有扣人心弦的美感和艺术魅力。这些装饰纹样能够驱邪镇妖、保宅平安,是传统审美心理和图腾崇拜的反映。辰州傩面具造型艺术中装饰性纹样的美主要体现在和谐、统一的艺术组合中,它们之间的协调、对抗与交错,以自由和人为的形式呈现在我们面前,使我们感受到美的愉悦。从这些纹样的线条变化来看,有直线纹与弧线纹、曲线纹、连环纹和圆形纹等。从这些纹样的结构来看,有收敛纹、扩散纹或称散射纹等。这些装饰纹样既富有民间特色,又蕴含吉祥期盼,表达他们对幸福美满生活的热切和渴望,体现了人与自然的和谐统一及"天人合一"的哲学思想。

辰州傩面具上的装饰纹样起源于原始社会的图腾崇拜,是原始先民对变幻莫测的宇宙万象、飞禽走兽、花鸟虫鱼以及动植物形状产生的幻想和猜测。从原始社会彩陶工艺上的动物纹、植物纹就可以看出他们对大自然的敬畏和崇拜。辰州傩面具的装饰纹样除了具有驱鬼辟邪、祈福禳灾意义外,也有寓意吉祥的纹样,比如傩面具帽子上的配饰有龙、凤、云、兰、菊花、福寿等纹样。

(四)工艺之美

辰州地区的傩面具大多还是选择以木材为主。其主要原因在于这类

---

[1] 蒋晓昀.安顺地戏面具与民间傩戏面具之比较[J].安顺学院学报,2009(6).

木材质地细软、韧性非常好,易于下刀,不易开裂,适合用于做傩面具。另外,民间流传的柳木也称鬼柳,与桃木一样本身就可以用来辟邪,而且特别灵验,含有一定的宗教意识。其实,在木制傩面具产生之前,辰州傩面具的最初形态是纸制材料的,具体制作方法是用泥塑后裱成纸胚,再在纸胚上绘彩,这类纸制傩面具的优点是轻、色彩艳丽,但是不耐用,容易破坏,因此最终纸质面具被木雕面具所取代。木质面具的优点

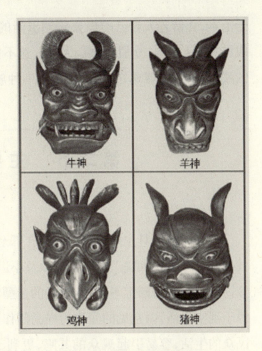

牛神、羊神、鸡神、猪神

在于易于制作,易于保存,还可反复使用,其装饰效果远比纸质面具更为突出,更能表达人们内心的宗教情愫,后来逐渐成为民间艺人传承下来的一种习俗。辰州傩面具选择天然木材为原料,通过雕琢成型后涂上底色,再刷上桐油或者烟熏而成,使其呈现出古铜色的光泽,具有一种原始古朴稚拙的魅力与美感。同时,整个形象充满着鬼气灵性的神秘感,其实人们要的就是这份古朴苍劲和山野灵趣,要的就是这份淳朴的虔诚和怪诞不羁。单色傩面具正是因为有了这份粗犷,才使其魅力无穷,也正是这份稚拙,才使得它具有超灵脱俗的魅力。

辰州傩面具的制作工艺非常复杂,艺术上追求精益求精。一般制作傩面具的民间艺人大多都是该民族该地区德高望重的智者,具有较高的地位。民间艺人在进行傩面具创作时都把它当作无比神圣的事情,凝聚着他们对傩神的崇拜和敬畏。他们雕刻傩面具不仅仅是用手,更是用心灵在与神进行交流。傩面具的雕刻常用两种手法:一种是参考范本,凡技艺高超的民间艺人能丝毫不差地将其临摹并雕刻出来;另一种是不拘

于范本,凭借艺人自己的想象雕刻出新的傩面具形象。傩面具雕刻的一般程式为:鼓眼、立眉、高颧、大鼻。这不仅仅体现了傩神的威严、神秘与凶残,也暗含了雕琢之道,由此形成一种放纵不羁的艺术风格。[①]

## 第二节　主要道具

辰州傩戏道具主要有关刀、钺斧、瓜锤、喝道板、马鞭、云帚、刀枪、把仗,写有"肃静""回避"的虎头牌以及小道具如圣旨、印箱、朝笏、惊堂木、签筒、折扇、文房四宝等,这些道具的造型和色彩都是极其写实的,大多来源于现实生活,以常见的实物为样品制作而成,使傩戏内容显得贴近普通民众的生活,容易引起观众的共鸣,更利于让人们理解、接受和喜爱。具有象征性的道具主要有伞、古老钱、龙亭等。

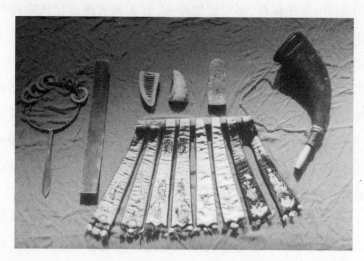

**辰州傩戏使用法器(金承乾供稿)**

---

① 杨芳.湘西傩面具艺术与地方性旅游工艺品创新设计研究[D].云南师范大学,2014.

## 一、古老钱

它们整体造型都是采纳普通货币的形状——圆形方孔,只是体型上进行了放大,上面主要写有"风调雨顺、国泰民安、正大光明"等字样,在表达对美好生活的向往的同时也用来避邪纳吉。因为铜钱就是货币,它代表着物质财富,所以舞古老钱的最直接意义应该是人们希望拥有更多的财富,使生活越来越富足。铜钱的造型是外圆内方,这与天圆地方的观念相等同,反映了人们希望天地合一、阴阳协调,所以古代的铜钱便有了模拟天地和促使天地相交、阴阳协调的含义。

## 二、伞

在各类伞上,万物形象均以民间刺绣的方式表达出来。民间刺绣是中国民间艺术中的一大类别,民间刺绣具有创造性的天然意趣,傩戏伞上的刺绣在色彩的处理上用原色重色较多,鲜艳明朗,刺绣的纹样随心所欲、自由奔放,所有形象都出自艺人的心灵感悟,形象生动精彩,非常具有个性化色彩。傩戏伞上大量运用民间刺绣的手法,使我们感受到辰州傩戏浓厚的民俗文化内涵。辰州大多数家族的傩事活动,必须有五色纸伞一顶。我国古老的宇宙观曾有"盖天说",认为天圆地方,天形如伞,地形如盘。伞和钱被看作是天地的缩微,伞与钱共舞意在阴阳交合:天地交,阴阳合,云雨生,万物化生。各种伞都大量运用了高纯度黄色和红色。黄色与成熟的农作物是一样的颜色,因此农民对其有很深的感情,寓意丰收、生活富足,在经济上与黄金同色,代表金钱、物质富有,在政治上象征最高统治阶级——皇权,在我国宗教中也是不谋而合地尊崇黄色。因此黄色的运用既有民俗中体现的农耕经济特色和农民的朴素情感,也有浓厚的宗教色彩和对皇权的敬畏。红色象征着喜庆、吉祥,给整个场面营造了欢乐的气氛。民间艺人常言:"红红绿绿,图个吉利。"确实在民间美术作品的色彩表现中,基本上看不到那些沉闷灰暗的色彩,即使有也只是偶尔出现一点灰色或复色,这并不会影响热烈向上的整体风格和创造心态。

在不违背传统色彩观念的前提下,色彩完全按照人们的审美趣味和理想主观唯我地选择和使用,从而成就了吉祥图案红红火火、喜庆热烈的色彩气象。

傩伞

## 三、龙亭

龙亭是在傩戏演出期间用来迎神、朝庙时抬"傩神"(面具)的专用道具。龙亭的色彩是以红、黄(金)为主,亭身、飞檐和梁柱是以红色为主,而亭子的瓦片、四面雕花板上雕刻的人物和亭子上面的龙都是以黄色(金色)为主,这种整体色彩的搭配与造型就使得龙亭既显得庄严雄伟,又显得简朴大方,而且色调上和谐统一,对比更加鲜明生动。作为傩戏道具的龙亭,体现了辰州本土的封建等级制度、审美情趣和道德规范,表达了人们对幸福生活和美好事物的向往。

## 第三节 角色装扮

在这里所说傩戏装扮包括傩戏服装和傩戏面具。傩戏服装整体上给人一种粗犷、朴实的感觉。款式主要延续明代的日常装,或在此基础上根据不同地域、文化稍加变动。服装的设计与制作都紧扣祭祀性主题。

傩戏面具的产生、使用同傩戏服装一样,是力量、情感的寄托。傩戏面具大多为神灵或怪兽等形象,其设计目的也是为了其功能性——祭祀而服务的,这些或是具象或是抽象的面具形象,寄托了无力与自然抗衡的人们借助神灵庇佑的心理。

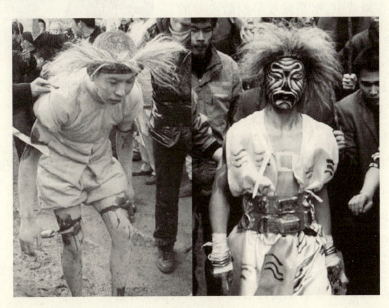

捉黄鬼服装

### 一、服装类型

辰州傩戏服装整体上看造型简单、粗犷,给人朴实、庄重感的同时乡

土气息十分浓郁。

辰州傩戏的服装同其他大多数傩戏服装一样,使用旧时的戏曲服饰箱制,一箱文服包括蟒服、官衣、褶、帔、云肩等。①

（一）蟒服

蟒服是帝王将相、高级官吏等有较高社会地位的人在正式场合穿用的礼服。齐肩、圆领、大襟、右衽。绸缎质地,色彩一般为鲜艳的红、黄、绿、蓝、黑、白,服装中心绣有蛟龙或虎头,配有海水和红日,袖口和衣摆绣有水纹、藤纹。

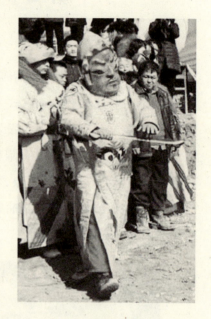

蟒袍

（二）褶

在傩戏中,褶是傩戏早期最主要的服装,适用于所有角色。款式为大领、斜襟、右衽、宽袖,有的系腰带。质地为绸缎、棉布,色彩淡雅明快,多见青色,纹样多采用花卉或者无纹样。

（三）衣

衣是除蟒服、靠、帔、褶之外的所有戏曲服装的总称。在傩戏中通常穿官衣的角色为文官或状元,服装为绸缎质地,色彩有蓝、红、绛、紫。服装中间饰有补子。

（四）云肩

立领、对襟、三角形,绸缎,色彩丰富,花卉图案。傩戏中多为女性穿戴,也有魁星赤裸着上身穿着或在舞伞时演员穿着。

---

① 吕媛媛.傩戏服装元素与现代服装设计结合的探究[D].河北科技大学,2011.

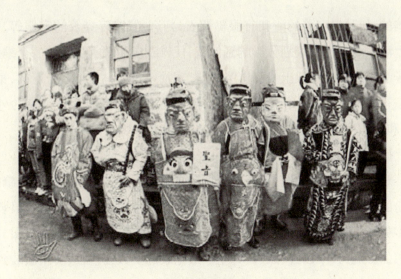

辰州傩戏服装

## 二、服装特点

傩戏服装的款式、色彩、纹样(图案)对人物性格的刻画是无声的,却比语言更传神、更直接。

(一) 款式

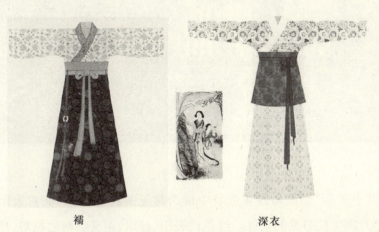

襦　　　　　深衣

辰州傩戏中,男子一般采用袍制,款式变化比较丰富,但保留了大襟、右衽、宽袖、下摆过膝的造型特点。或者是受明代百姓的日常穿着影响,上身着衫袄,下身穿裤子,外裹布裙。辰州傩戏服装还有一大类是受官服

影响的,如跳鬼穿着的清朝官服靸靽衣,判官、城隍等穿着的官服等。现实生活中的身份等级划分影响到傩戏,使傩戏成为现实生活的一个缩影。女子演出傩戏时一般上身穿着为齐腰、宽袖、右衽的襦衫,下身着裙,裙则掩襦衫而扎于胸下。传统民族服装款式的宽松、自然、不受约束的外在美,和"善"、"天人合一"的意蕴美在辰州傩戏服装中都有体现。

（二）色彩

观看辰州傩戏表演,首先映入眼帘的要数鲜艳的服饰、各色的旗帜、缤纷的剪纸装饰等,让我们置身于五彩缤纷的世界中。辰州傩戏服装颜色多见红、黄、黑、白、青,可以看出辰州傩戏服装色彩也是受到阴阳五行思想的影响,其中以红、黑、黄为主。最抢眼的要数红色,从演出服装到演出用具、烛光等,我们沉浸在各种红色之中。"赤"、"丹"、"朱"、"绛"在古代表示各深浅程度不同的红色。

**红与黑**

其中,"赤"是辰州傩戏服装中最为常见的红色,它象征着太阳和火焰,是万物生长必须的条件。红色代表阳、健康、正义。与之相对,黑色代表阴、病疫、邪恶。

103　第七章　辰州傩戏的舞台形象塑造

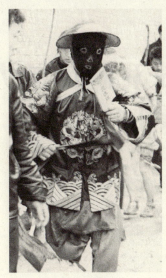 

跳鬼服装　　　　　　　掌竹服装

　　傩戏服装的款式、色彩、纹样是对现实生活的再现,是把生活中不同范畴的美通过艺术的重新创造、加工,融入傩戏服装艺术的审美当中。它对于角色的刻画是无声的,但比语言更传神、更直接、更简练,在调动演出者潜在表演能力的同时,直接作用于观者的视觉和心灵,使观者直接感受到戏中角色的性格特征,领悟其具有的美学特征。

# 第八章 辰州傩戏的传承人与传承剧目

## 第一节 代表传承人

非物质文化遗产大多靠传承人一代一代的口传心授。这些传承人是不可复制的"国宝",犹如人类传统文明的"活化石"。他们是传统文明向现代工业文明转变过程中不可多得的,承袭着传统基因的一代人。

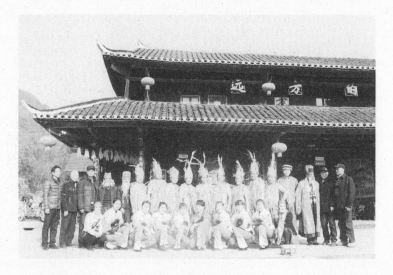

与七甲坪辰州傩戏团成员合影

# 第八章 辰州傩戏的传承人与传承剧目

"沅陵辰州傩戏"被称为"戏剧活化石",2006年被公布为首批国家级非物质文化遗产名录。

"在怀化、自治州一带,辰州傩戏很有影响,以李福国为首的傩戏团,经常应邀到周边县市演出。"怀化市"非遗"中心负责人贺一帆表示,李福国是辰州傩戏唯一的国家级传承人,这个项目没有省级传承人,他一去世,便形成了空白,没有人来补缺。

## 一、国家级传承人:李福国

李福国,土家族,1963年11月生,沅陵县七甲坪镇大岔坪村人,法名李福显,是辰州傩河南教派(下河教)第四代传人(第一代,聂德望;第二代,全永显;第三代,向世显)并掌坛师。他是怀化市傩文化研究协会会员,沅陵县国家级"非遗"名录"辰州傩戏"代表性传承人。李福国小时候学唱汉戏,后从师学习傩戏,1998年和妻子聂满娥在沅湘傩戏文化学术研究会上为七个国家127位专家学者演出傩戏《姜女下池》,受到参会代表们的欢迎。此后,夫妻俩

李福国(图片源自湖南"非遗网")

名声大振,是桃源、大庸、沅陵三县演唱傩戏的佼佼者,俩人多次参加省、市、县电视台拍摄演出。①

他先后整理了《姜女下池》《观花教子》《八郎买猪》《买纱》《郭先生教书》《毛三编筐》《三妈土地》等剧目,收藏有230年土地面具一个,收有两名门徒,长期在桃源、大庸、慈利、沅陵演出,深受观众的喜爱和好评。李福国于2008年被认定为第二批国家级非物质文化遗产项目代表性传

---

① 曾婷.辰州傩戏传承研究[D].中南民族大学,2012.

承人,他组织的傩戏表演队伍曾连续 3 天在龙兴讲寺火神庙古戏台和文化大楼二楼傩戏堂昼夜巡回演出《开洞请戏》《三妈土地》《捡菌子》等 12 个精品剧目,深受傩戏研究、爱好者们的喜欢。2011 年 6 月 21 日上午 9 时许,李福国同志因病抢救无效英年早逝,年仅 48 岁。

**七甲坪辰州傩戏艺人座谈会场景**

李福国于 1998 年设李宅雷坛并开始授徒传艺。李福国的妻子聂满娥、女儿李萍、女婿全军,还有内弟聂平,被当地人称为技艺压三县的"傩戏一家班"。妻子聂满娥 1966 年 9 月生,是远近有名的才女金嗓子,不仅戏唱得好,还一手包揽了排戏、编戏、化装、布景等杂事。多年来,夫妻俩戏不离口,唱戏成为他们生命的一部分。女儿李萍长得很水灵,与其他农村家庭一样,父母希望自己的女儿能从山旮旯里飞出去,变成一只金凤凰,李萍喜欢上傩戏确是李福国夫妻俩没有想到的。傩戏本身蒙着浓浓的神秘色彩,传儿不传女,传内不传外,祖祖辈辈都是这样传下来的。李福国想了很久才将傩戏亲手传给了女儿,不仅如此,又是傩戏为媒,一个爱唱戏的小伙子全军成了李福国的女婿。

李福国还收了一个徒弟叫敬波,他是从几百里外的桃源县前来拜师学艺的。在日常生活中,李福国只要一说起傩戏,比喝上一碗烧酒还

带劲。

李福国一家虽然已被称为"傩戏一家班,技艺压三县",但是,只要一有时间,他们都会练功排演,没有一丝松懈怠慢。为了将剧目演得更好,一家人曾起早摸黑骑着摩托车去几里外的村子的老艺人家学艺、彩排。最让李国福痛心的是,祖上传下来的好多剧本与道具,都在"破四旧、除四害"时期烧毁或遗失了,尤其是当他说起那张已有两百年历史、不知传了多少代的面具时情绪有些激动,因为那是他们家的祖传宝贝。现在的很多剧本都是李福国凭着模糊的回忆整理出来的,他还新创作了不少剧本。

## 二、研究与传承者:金承乾

金承乾,土家族,1941年6月生,七甲坪镇五家村人。现为七甲坪镇老年大学校长、镇老年科技协会会长、辰州傩文化学会会长、怀化学院客座教授、中国傩戏学研究会会员等。

金承乾

他出生于傩戏世家,祖辈从事傩戏演出活动,并在金氏宗祠设有专门的傩坛——金泽泥坛。他的爷爷金国基1886年生,1947年去世,是当地有名的掌坛师。父亲金俗绪是地道的农民,对傩文化不感兴趣。金承乾六七岁时,便开始追随爷爷学习傩戏。金承乾回忆说,从他记事时起,他们村上就有很多土庙,每当节庆、丰收之时,村民都会到庙里来还愿,他的

爷爷金国基既是总管,也是组织者。

　　金承乾1949年开始在七甲坪镇念书,1955年小学毕业后,考入沅陵一中念初中。从小学到初中,金承乾都是学校的文艺骨干,每年的寒暑假,他都积极地参与学生文艺队,还多次当选为队长。1958年,金承乾考入芷江师范学校。1960年毕业后分配到七甲坪公社农业中学教书,1964年被调到文化站,从事文化管理工作,经常组织民间文艺演出。"文化大革命"期间,金承乾还兼任公社办公室主任。当时,在"破四旧立四新"的影响下,从当地的老土司那里搜到了一批傩戏的道具、衣物等,傩戏被打成封资修,禁止演出。金承乾从搜集到的资料中发现了大量老土司的名字、剧本,也被傩文化的精神所感动。作为组织者,他大胆革新,用旧瓶换新药的方式,坚持演出傩戏。改革开放后,金承乾通知当地的老土司把傩文化材料取回去,使当地的傩戏、傩技、傩舞、傩歌得以复苏,金承乾也开始了他对辰州傩文化的研究历程。

　　三十多年来,金承乾参与完成了《辰州傩戏》《辰州傩歌》《辰州傩符》《走进辰州傩》等专著,发表了《辰州傩戏与人民息息相关》《傩戏人生——辰州傩戏土老师口述史研究之姜英楚篇》《傩戏人生——辰州傩戏土老师口述史调查》等学术论文。现在正在完成《中国傩戏集成·辰州傩戏卷》《辰州傩戏土老师口述史》等项目。

　　金承乾于1998年被吸收为中国傩戏研究会会员,他曾多次参与国际国内傩戏学术研讨会,如1991年参加在湖南省吉首市举办的中国少数民族傩戏国际艺术研讨会;1995年参加在北京举行的"中国面具(假面)文化研讨会";1998年参加沅湘傩戏傩文化研讨会;2016年参加"中国湖南临武傩戏·

**访谈金承乾现场**

戏曲文化展演"活动等。

金承乾的获奖证书

辰州傩戏七甲坪镇从艺人员名册（金承乾供稿）

金承乾不仅是辰州傩文化的研究专家，而且还致力于傩戏表演传承实践。新世纪以来，他先后组建七甲坪辰州傩戏艺人培训班、七甲坪老年大学傩戏训练班，培养了近300余名傩戏表演人才，并组织他们到张家界风情园、魅力辰州大剧院、邵阳绥宁、湖南长沙、北京等地参加各级各类演出和比赛活动。2005年，金承乾还被聘请到湖南省昆剧院指导排练《三妈土地》等剧目。

辰州傩文化学会会员名册
（金承乾供稿）

## 三、市级传承人：聂景明

聂景明，1953年7月生于沅陵县七甲坪镇大岔坪村。他从小深受当地傩文化的影响，跟随民间艺人学习演出傩戏。1999年，跟随舅舅常从柱、常教帅，妹夫李国福，妹妹聂满娥，外甥女李萍等组成傩戏家班，曾被沅陵县授予"傩戏一家班"称号。

聂景明

近20年来，聂景明演出了《三妈土地》《搬郎君》《唱土地》《判官勾愿》等30余个戏目，而且还担任傩戏团乐师，擅长锣、鼓、钹等打击乐。2012年被评为国家级非物质文化遗产项目辰州傩戏怀化市级代表性传承人。

**傩戏乐师聂景明、邓志新**

## 四、民间艺人

### (一) 全丕华

全丕华,1930年生,七甲坪镇高桥村人。他自幼随爷爷全庭考学习傩戏。全丕华的傩戏戏路宽广,对"河边"、"上岗"两大教派的60多出戏都了如指掌,也是有名的土老司、傩技师。

从事辰州傩文化80多年来,全丕华教授了许多民间傩戏艺人。七甲坪镇的傩戏艺人近8成都接受过他的指导。其

**全丕华**

代表性徒弟有全开展、金山勇、全启军,目前都在致力于辰州傩戏的传承。

### (二) 全庭杰

全庭杰,1964年生于七甲坪镇五家村。从小对家乡的傩戏耳濡目染,就很喜欢。13岁时跟随民间艺人偷学傩戏、傩技、傩歌等,没有正式拜师。近50多年来,他除了演出傩戏,还负责管理七甲坪镇民间傩戏班子。

作为一位忠实的民族文化传承者,他想得最多的是辰州傩戏面临的困境以及如何发

**全庭杰**

展的问题。他说,从1998年在这里召开全国傩戏学术研讨会以来,辰州傩戏确实受到了相关部门一定程度的重视,但他个人认为面临的问题要远远高于政府相关部门的重视程度。他用一句话作了总结,说"辰州傩戏快要死了"。究其缘由,在他看来,最关键的是得不到政府文化部门的重视。民间傩戏团的发展得不到政府的经费支持,现在的演出基本上是应付,是完成上级检查任务,搞形式主义。在当今高速发展的社会环境中,乡村原来那种傩戏得以生存的环境日益消亡,可以说现在已经没有多少人愿意表演,辰州傩戏的发展前景实在堪忧。

### （三）全开展

全开展，1957 年 5 月生，沅陵县七甲坪镇杨家湾村人。他生于傩戏世家，从小便从祖父全红熙、爷爷全生态、父亲全平学习傩戏唱腔、傩技。他说，他们家的傩戏是祖传下来的。2008 年，他家被沅陵县授予"傩戏一家班"称号。2016 年 4 月 20 号，中央电视台四频道曾对他家作了专题访谈报道。

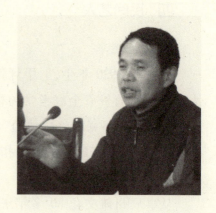

全开展

他回忆说，他们家的傩戏班在当地很有名气。他之所以致力于傩戏传承，不仅因为从小耳濡目染，而且还受到 20 世纪 80 年代文化政策支持的影响。改革开放初期，他们乡里会演傩戏的艺人大约有 200 多人，但是现在就只有 10 来个了。这是他的心病，也是辰州傩戏的悲哀。

1989 年，他与本乡其他傩戏表演艺人组成团队，代表沅陵参加长沙民间戏曲会演。1991 年被省里选送到北京参加演出。十几年了，他们乡里演傩戏的艺人越来越少，他便到七甲坪镇与民间艺人组团，先后到魅力

**全开展演《观花教子》剧照**

辰州大剧院、张家界风情园、湖北恩施、福建厦门、四川成都等地演出。演出的代表剧目有《仙娘送子》《三妈土地》《观花教子》《孟姜女下池》《开红门》等二十多个。

全开展不仅是傩戏演员,而且还是七甲坪出了名的傩技师。从 1989 年随师父全丕华学习傩技艺术以来,他系统掌握了"上刀山"、"下火海"、"踩犁头"等绝活。

(四)金先进

金先进,1969 年 5 月生,七甲坪镇五家村人。13 岁师从父亲金承乾学习傩戏、傩舞。

多年来,在金承乾的指导下,金先进的傩戏技艺得到较大提升。1960 年,与七甲坪傩戏艺人张刚怀、张大旺等人到怀化市群众艺术馆作傩戏表演录音录像;1974 年,在七甲坪傩戏艺人座谈会上,他参与表演的《放羊下海》《七仙女》《孟姜女》等小戏,以及"上刀梯"、"下火海"等傩技,深得各级领导的高度赞扬。1978 年,与七甲坪镇民间艺人表演的傩舞《毛古斯》获得沅陵

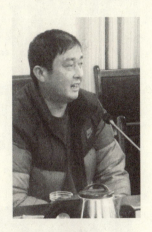

金先进

县一等奖,成为辰州地区最早发掘表演毛古斯的团队,引起了社会的广泛关注;1979 年,他们为湖南、贵州以及中央电视台拍摄了辰州傩戏、傩技专题纪录片;1989 年,参与沅水大桥通车庆典,他参与表演的傩舞《刀梯舞》荣获一等奖;2010 年,在沅陵县举办的旅游文化艺术节上,他们演出的《唱土地》、辰州傩技荣获全县一等奖等。新世纪以来,他与队友到怀化、邵阳、长沙、北京等地表演傩戏、傩舞和傩歌,为传承辰州傩文化做出了自己的贡献。先后被湖南卫视、中央电视台四套、中央十一台等电视媒体关注和报道。

采访得知,金先进非常支持辰州傩戏的发展,2014 年开始,与他的家人一道出资近 45 万,将自家的房屋改装成民族文化博物馆。这里收藏了辰州傩戏的许多书谱资料、演出音响、服装道具等,曾被授予"沅陵县七

甲坪镇青少年革命传统教育基地"、"非物质文化遗产保护基地"、"辰傩人家"等称号,是中央电视台"远方的家"拍摄基地。

金先进家收藏的傩戏研究资料

收藏的部分剧本

金先进的家

(五) 邓志新

邓志新,1945年生,七甲坪镇蚕忙村人。七八岁时就跟祖父邓世熬、父亲邓进堂学习傩戏表演技艺及乐器演奏艺术。

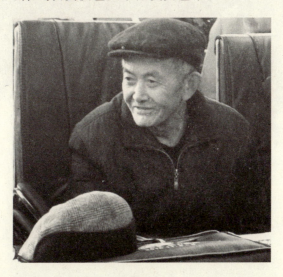

邓志新

善演《出标》《开洞》《判官勾愿》等剧目,善演锣、鼓等打击乐和唢呐。

## （六）金山勇

金山勇，1974年1月生，七甲坪镇金河村人。13岁开始拜师胡永满（1941—1996）学习傩戏表演，随全丕华学习傩技。

由于家住偏远、家境贫寒，金山勇上完小学便从师学艺，学成后到张家界风情园、魅力辰州大剧院、古丈县红石林景区、乾州古城等地艺术团从事商业演出。尤其善演《唱土地》《孟姜女下池》《搬郎君》等戏目，也精通"上刀山"、"下火海"等傩技。

金山勇

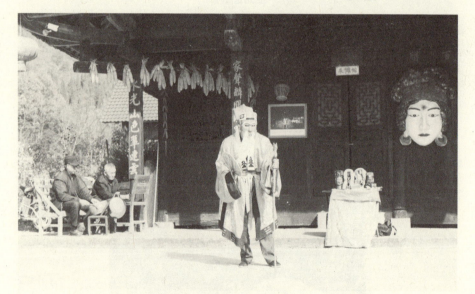

金山勇表演《唱土地》

## （七）金荣花

金荣花，1965年2月生，七甲坪镇五家村人。从小喜欢文艺，1981年加入辰州傩戏团，师从金承乾学习傩戏、傩舞表演，善演《仙娘送子》《孟

姜女下池》《美女勾愿》等剧目。

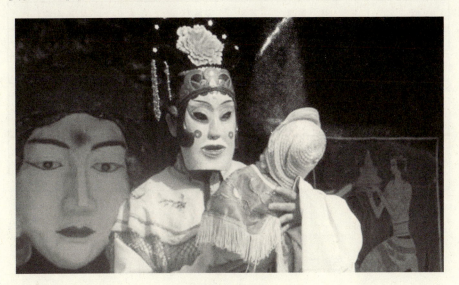

《仙娘送子》剧照

## 五、辰州傩戏团其他成员

| 姓　名 | 出生年月 | 家庭住址 | 传承内容 |
| --- | --- | --- | --- |
| 金承标 | 1948.11 | 七甲坪镇五家村人 | 演员 |
| 佘花真 | 1967.12 | 七甲坪镇黄花界村人 | 演员 |
| 金开生 | 1966.07 | 七甲坪镇五家村人 | 演员、乐师 |
| 全显江 | 1954.10 | 七甲坪镇五家村人 | 演员 |
| 全显兴 | 1947.01 | 七甲坪镇五家村人 | 演员 |
| 邓金权 | 1963.04 | 七甲坪镇谭坪村人 | 演员 |
| 宋　义 | 1971.02 | 七甲坪镇扶桑村人 | 演员 |
| 金先斌 | 1972.02 | 七甲坪镇五家村人 | 演员 |
| 金承家 | 1951.08 | 七甲坪镇五家村人 | 演员 |
| 全青娇 | 1962.07 | 七甲坪镇五家村人 | 演员 |
| 李三霞 | 1968.08 | 七甲坪镇五家村人 | 演员 |

续表

| 姓　名 | 出生年月 | 家庭住址 | 传承内容 |
|---|---|---|---|
| 张迎春 | 1974.12 | 七甲坪镇五家村人 | 演员 |
| 张凤霞 | 1967.10 | 七甲坪镇高桥村人 | 演员 |
| 全金香 | 1970.06 | 七甲坪镇高桥村人 | 演员 |
| 全梅浓 | 1962.10 | 七甲坪镇高桥村人 | 演员 |
| 金述娥 | 1965.03 | 七甲坪镇高桥村人 | 演员 |
| 全元娥 | 1964.02 | 七甲坪镇五家村人 | 演员 |

## 第二节　代表传承剧目

### 一、剧目分类

傩戏的场次有多有少,演唱的傩戏剧目则大同小异。按照演出形式,可分傩坛正戏、傩坛小戏、傩坛大本戏。

（一）傩坛正戏

傩坛正戏是由法师请神演变而成,带有简单情节及表演的剧目,内容属法师还傩的法事程序。表演时往往掌坛法师及主东家交流,演员大多戴面具,有代言体唱词、白口、面具、装扮、唱腔、表演都有一定的代表性,是傩堂戏的雏形。主要剧目有《搬先锋》《搬师娘》《梁山土地》《三妈土地》《搬八郎》《仙姬送子》等。

（二）傩坛小戏

亦称正朝。已具小型戏曲特征,虽残存还傩痕迹,但情节、表演已较为丰富,有一定的戏剧内容与人物性格。现存主要剧目有:《三妈土地》《梁山土地》《蛮八郎买猪》《姜女下池》《观花教子》《晒衣》等。

《唱土地》剧本手稿(金承乾供稿)

(三) 傩坛大本戏

又称花朝,是长期伴随法师还傩活动演出的、戏曲化程度较高的剧目。此类剧目的文学、音乐、表演诸方面均较完善,但仍存傩坛影响。现存主要剧目有《孟姜女》《龙王女》《七仙女》《鲍三娘》等。演唱结束,封闭"戏洞"。

《观花教子》剧本手稿(金承乾供稿)

## 二、代表剧目

在傩戏的演出中,有一些相对固定的剧目,如《开洞请戏》《三妈土地》《捡菌子》等12个精品剧目。

以《捡菌子》为例:

### 捡菌了(辰州傩戏)

<div align="center">中国傩戏学研究会会员　金承乾　搜集整理</div>

人物:毛麂匠(小丑,简称毛)　西家大姐(小旦,简称姐)

毛:(上唱)麻风细雨落,无事家中坐。

　　　　上山捡菌子,打点汤汤喝。

　　　　伸手捡一菌,拿在手中存,

　　　　用目打一望,是个鸡巴菌。

内:(白)芝麻菌!

毛:(唱)原是芝麻菌,再来捡个菌,

　　　　拿在手中存,用目打一望,是个翻头菌。

内:(白)抛土菌!

毛:(唱)原是抛土菌,是个抛土菌,

　　　　用手扒一扒,扒出一条蛇,

　　　　捡个岩头打,打得碎渣渣。

姐:(唱)闲来无事做,上山看菌子,

　　　　倘若有人偷,打得他半死。

(白)在下,西家大姐,今朝闲下无事,不免看看我家菌子长得可好!行行去去,去去行行,来此便是。哎呀呀!是哪个背时的偷了我家的菌子。(四处看)哦,原来是你这个砍脑壳死的,偷我家的菌子。

毛:土里生的!

姐:是我种的!

毛：土里长的！

姐：你这个人呀，跟你讲不伸腰，你硬要捡我的菌子，我倒有个条件！

毛：哎！捡菌子还有条件！什么条件？讲来听听！

姐：对歌！

毛：对歌，我若对赢了哩！

姐：任凭你捡多少？

毛：若是对输了呢？

姐：我讲个谜语你猜。

毛：那你讲。

姐：两个山字一重。

毛：两个山字一重（想），是个……是个……是个出字。

姐：可你一猜就猜对了。

毛：不是我夸海口，猜谜是高手，对歌没对手，不怕你会讲。

姐：请对。

毛：对起来呀！

（唱）桑木叶叶黄，长在大路旁，

小姐来过路，叶子粘在你衣上。

姐：（唱）叶子粘在衣服上，那个也无妨，相遇哥哥会木匠，三斧两斧将你来砍倒，丢到大河江。

毛：（唱）丢到大河江，这个有何妨，变个鲤鱼闹长江，只等姐姐来洗衣裳，东风起来西风凉。

姐：（唱）西呀西风凉，这个也无妨，相遇的哥哥会打麻网，三网两网将你来打起，吃你肉来喝你汤。

毛：（唱）你要喝我的汤，那个也无妨，变个长卡子卡到你喉咙上，三天两天吃不下饭，不死只怕也要亡。

姐：（唱）卡到我喉咙上，那个也无妨，相遇的哥哥会开药方，三副两副将你来打下，屙落茅司缸。

毛：（唱）屙落茅司缸，那个也无妨，变个绿蚊子大闹茅司缸，只等姐

姐来解手,一口叮到你门口上。

姐:(唱)叮到门口上,这个有何妨,相遇的哥哥会杀毛枪,三枪两枪
将你来杀倒,只怕你要见阎王。

毛:(唱)要我见阎王,那个有何妨,变个婴儿怀在姐身上,三年五载
生不下来,不死只怕也要亡。

姐:(唱)怀到姐身上,这个有何妨,去到山下接个捡生娘,三把两把
把你来扯下,叫声我的儿,变成毛麂匠。

毛:哎!

姐:(唱)我的儿不叫爹就叫娘。

毛:(白)哎呀呀——背你娘的时,上她黑八大个当,
做了她儿子儿孙,打菌子汤汤喝去,(欲下)。

姐:毛麂匠哥哥,你要接下去呀!

毛:什么接下去,这个不算数,我们重来唱。

姐:重来唱,难道我怕你不成。

毛:请唱。

毛姐唱起来——呀!

毛:(唱)记得初相会,约你赶场去,你还记得吧,如何待的你?

姐:(唱)记得初见面,约我把场赶,
吃了一碗面,值得几个钱。

毛:(唱)来到市场边,帮你过的钱,
送你上牛车,车费我负担。

姐:(唱)帮我过的钱,想把花花玩,
赶场人太多,实在不方便。

毛:(唱)物意到你家,楂子满地下,
无有落脚地,脚也放不下。

姐:(唱)初次来我家,确实家太差,
还望贤哥哥,切忌少笑话。

毛:(唱)约日到你家,全不打招驾,

　　　　　三餐粗茶饭，确实吃不下。
姐：（唱）你要讲巧话，小心烂嘴巴，
　　　　　餐餐鱼和肉，天天吃宵夜。
毛：（唱）留我你家歇，铺盖都未得，
　　　　　三床破棉絮，乱得像油渣。
姐：（唱）你到我家来，撒个鱼边鞋，
　　　　　我还倒帮你，制得什么乖。
毛：（唱）你女送祝米，我是而去的，
　　　　　八斤米的鸡，一担白糯米，
　　　　　铜钱有十几吊，小孩做寒衣。
姐：（唱）不提送祝米，我还未得气，提起送祝米，我火来达的。拳头
　　　　　磊的预算鸡，三升头子米，铜钱两三人，拿起抓药药吃。喊
　　　　　你喊嘎嘎（外公），还不长志气。皮头日狗脸，你还坐上席。
毛：（白）我认输，对不赢你。
姐：对不赢了，毛麂后哥哥那我走了哩……（跑下）
毛：我追你来了！（跑下）

依据剧目的性质及其表现内容的差异，辰州傩戏剧目可分类如下：

（一）祭祀猪神剧

《蛮八郎买猪》是傩堂正戏。八郎又名蛮八郎，奉岳王之命，前往傩坛宰杀猪羊，请秦童为其挑担，自江西启程，一路而行，直至主东人家。二人买猪，杀猪宰羊。其中有一场精彩的杀猪表演。八郎以猪、羊肉分食众位食荤之神。

辰州傩戏《蛮八郎买猪》唱本节选：

《蛮八郎买猪》剧本手稿（金承乾供稿）

## 全立章　手抄本

八(唱)重重叠叠上遥台,几度浮云扫不开,
刚被太阳收拾去,却将明月送上来。
八郎坐在八仙台,豪光闪闪洞门开,
豪光闪闪洞门开,四值公曹传书来。
八郎接到书收看,拆开封皮看分明。
上写皇清大中国,湖南辰州管沅陵。
宣平乡里马井村,宋家峪土地管人民。
保台信士刘光友,前有两年许愿心。
膝下无儿接后根,烧香两年有显应。
因生贵子上家门,起心就有天来大。
还愿就有海洋深,今日还愿谢天恩。
昔日有个袁天罡,手执八卦定阴阳,
一算天上有月亮,二算海底有龙王。
城隍庙里有小鬼,关公庙里有周仓。
古怪古怪真古怪,黄豆磨出豆腐来。
大人都是孩儿长,女儿长大变妻娘。
如今事情好奇巧,裤裆里长杨梅疮。
瓜瓢放在水架上,神堂点灯亮堂堂。
(白)嗨哎哎呵依
(唱)一不急来二不忙,蛮是八郎巧梳妆。
装男就有男装扮,装女就像女儿样。
装得出来犹自可,装不出来笑死人。
(白)嗨哎哎呵依
(唱)一不急来二不忙,蛮是八郎在穿衣。
急水滩上打烂排,迴水湾里靠拢来。
众位师傅伙计们,闪开龙耳听原因。

千根茅草共块地，万个法坛共老君。

今日监牲点了我的名，只怕你会瞎眼睛。

鸬鹚不吃鸬鹚肉，钢刀不斩自家人。

师傅撑船我撒网，都是河边打鱼人，

戏不好看交代清，花花轿儿人抬人。

借动两边锣和鼓，监牲打马下傩庭。

(大笑)哈哈哈哈哈……

(二) 婚庆求子剧

1.《仙绝送子》

《仙绝送子》是傩堂正戏，行求子傩事时必演。上天七仙姑为求子主东送子，唤天门土地推开南天门，二人同驾五色祥云，来到傩堂，并将"子"送到求子妇人的床上，而后返回天宫。

2.《七仙女》

《七仙女》是傩堂本戏，仅在沅陵一带流行。连同前述"三女"合称为"四女戏"。天宫七仙女下凡，与孝子董永定情槐荫树下，成就百日姻缘。百日缘满，七仙女奉召回天宫，后又下凡送子。整本已佚，仅存《槐荫别》《仙姬送子》等单折。麻阳一带，则以其中《槐荫会》为傩堂本戏"三会"①之一。

3.《孟姜女》

《孟姜女》是傩堂本戏，也是傩堂戏的代表剧目，在史籍中都有很多的相关记载。孟姜女故事民间广泛流传，元人杂剧、明清传奇多以此为题材。叙秦始皇时范启良因筑长城避苦而逃亡，途中入孟家花园，见孟姜女浴于池中，遂与之结为夫妻。启良往筑长城。孟姜女赴长城送寒衣，及至，方知启良已身死，孟姜女滴血辨骨，哭倒长城。各地傩堂戏，一般都循故事情节而敷演，但在许多具细枝节上，又各有不同，如沅陵一带的演出本，有范杞良死而复生，秦始皇加封范杞良、孟姜女夫妇的情节。而凤凰

---

① 本戏《花关索》，"三会"小本戏，即《磨坊会》《芦林会》和《槐荫会》。

一带的演出本,却是秦始皇见孟姜女貌美,欲纳为妃。孟姜女假允,提出"滴血点骨认夫君,铺金盖玉行御葬,守服三年进宫墙"三个条件。秦始皇从之。孟姜女在祭夫、哭倒长城以后投火自焚而死。各地的演出本,把辰州的风俗民情融汇于其中,将孟姜女说成是湖南辰州人氏。

## 辰州傩戏《姜女下池》①

小生(上,白)

苦筑长城不知何日转家门。

小生(唱)

坐在长安苦相思,思想爹来思想娘,

有命逃走归家乡,思想爹娘泪汪汪。

小生(白)

小生,范启良。爹爹范百万,母亲崔氏,所生弟兄三人,家住广西桂林府,百花排雅范家庄。远离家乡筑长城,我单人独马就如孤鸟宿寒林,好苦哟!

小生(唱)

城内有个张先生,文武八卦卜得准。

见了先生施一礼,奉请先生把卦问。

先生忙把卦卜定:半夜子时好动身,

一更之时傍墙走,二更之时傍墙行,

三更来到缺墙下,手扳缺墙好惊人。

本当不想跳下去,怕的后面追逃郎;

本当又想跳下去,又怕跌死成先亡。

盼生盼死跳下去,三魂渺渺息断肠。

一个时辰不太短,三魂七魄又还阳。

还了阳来走忙忙,来到此地许家庄。

---

① 孙文辉.巫摊之祭——文化人类学的中国文本[M].长沙:岳麓出版社,2006.

到了此地天刚亮,红日渐渐出东方。
心想山中去躲避,怕的山中有虎狼;
本当江中去躲避,又怕水中有先亡。
本当百姓人家躲,无奈怕人盘问郎。
打从百花池边过,周围池边插柳秧。
喝了三口清凉水,轻轻爬在柳树上。

小旦(上,唱)

一锤鼓来一锤锣,听奴唱个姜女歌。
九曲黄河何人开?月里梭罗何人栽?
何人把守三关口?何人筑起钓鱼台?
九曲黄河禹王开,月里梭罗果老栽,
六郎把守三关口,太公筑起钓鱼台。
姜女坐在八仙台,豪光闪闪洞门开。
豪光闪闪洞门开,四州公曹信文来。
姜女接到文信看,恭信君子了良愿。
别家不去犹还可,他家不去万不能。
姜女不到愿不了,姜女一到愿勾销。
一莫急来二莫慌,澧州姜女就梳妆。
一莫慌来二莫急,澧州姜女就穿衣。
手拿钥匙响叮当,上开柜来下开箱,
奴在梳妆台前坐,精心细理来梳妆。
一手挽住青丝发,手拿黄杨梳一张,
左梳左挽盘龙髻,右梳右挽插花行。
盘龙髻上戴簪子,插花行内安麝香。
奴家梳洗刚完毕,再开箱子穿衣裳。
上身穿了夏衫子,下身又穿藕丝黄。
穿了精细白裹脚,又穿绣花鞋一双。
一身四体忙穿起,再带麝香三五两。

五里行来十里香,轻移细步出绣房。
曾记当年六月六,白花亭上晒衣裳,
可恨害童与梅香,句句打动奴心肠!
别人与我同庚养,男成对来女成双。
想奴有了十八岁,还在娘家守空房。
左思想来右思想,紫禁殿上去焚香。
急急走,走忙忙,不觉来到紫禁堂。
来到紫禁金殿上,奴家洗手焚宝香。
一炷宝香插中堂,神灵在上听端详:
一不焚香求富贵,二不焚香保爹娘,
只为奴家终身事,终身招个好儿郎。
奴家起身拜东方,东方神圣听言章:
八十岁公公遇着奴,拐棍为媒结成双,
有人笑我丈夫老,太公八十遇文王。
奴家起身拜南方,南方神圣听端详:
三岁孩儿遇着奴,罗裙搂抱结成双,
有人笑我丈夫小,甘罗十二为丞相。
奴家起身拜西方,西方神圣听端详:
瞎子跛子遇着奴,也要与他结成双,
有人笑我丈夫丑,前世烧了断头香。
奴家起身拜北方,北方神圣听端详:
白面书生遇着奴,正好与他结成双,
有人笑我丈夫好,男成对来女成双。
烧完宝香出中堂,六月天气热芒芒。
有意下池洗个澡,未曾禀告二爹娘。
急急走,走忙忙,不觉来到藕池塘。
上望五里无人走,下望五里无人往,
奴家自有天心顺,一朵红云遮日光。

只因漫天下大帐,漫天帐内脱衣裳。
上身脱了夏衫子,下身又脱藕丝黄,
脱了精细白裹脚,又脱红绣鞋一双。
一身四体脱完毕,双脚跳下藕池塘。
男子洗澡先洗脸,女子洗澡洗胸前。
手拿手巾吐一吐,洗了左手洗右手。
手拿手巾登一登,鹞子翻身洗背心。
上身洗得白如雪,下身洗得白如银。
一身四体洗完毕,打开浮萍照人形。
风吹浮萍满池散,一人照见两人影:
这个影子是奴身,那个影子是何人?
莫是天神来下界?莫是池中鬼妖精?
其是街前浪荡子?莫是为非作歹人?
莫是偷牛盗马贼?莫是九天众司命?
莫是堂中祖天神?待奴回家把香焚。
你是人来说人话,你是鬼来放光明。
奴家只说这里止,看你如何想回应。
小生(唱)
坐在树头把话论,洗澡娘子听端详:
一不是天神来下界,二不是池中鬼妖精,
三不是街前浪荡子,四不是为非作歹人,
五不是偷牛盗马贼,六不是九天众司命,
不是堂中祖天神,不要回家把香焚。
我是人,会说话,不是鬼来放光明,
小生也只这里止,考你如何作调停。
小旦(唱)
你把脸儿调向东,人生何处不相逢。
你把脸儿调向南,让奴上岸穿衣裳。

你把脸儿调向西,让奴上岸好穿衣。
你把脸儿调向北,让奴上岸才穿得。
你把荷叶遮三层,让奴上岸好穿裙。
你把荷叶折三折,奴家上岸才穿得。
小生(唱)
我把脸儿调向东,管你相逢不相逢。
我把脸儿调向南,管你上岸不上岸。
我把脸儿调向西,管你穿衣不穿衣。
我把脸儿调向北,管你穿得穿不得。
我把荷叶遮三层,管你穿裙不穿裙。
我把荷叶折三折,管你穿得穿不得。
东枝跳到西枝上,西枝又往北枝行。
小旦(唱)
一见哥哥调转身,奴家上岸忙穿裙。
上身穿起纱衫子,下身穿起藕丝裙。
一身四体忙穿起,走近几步问原因。
家住何州并何府?何州何府有家门?
你把姓名说与我,雁过留声人过留名。
小生(唱)
站在树头把话讲,洗澡娘子听端详:
不问名业犹小可,问起名姓泪汪汪。
家住广西桂林府,百花排雅范家庄。
爹爹名叫范百万,母亲崔氏老贤娘。
生下兄弟人三个,弟兄三人各排行。
大哥名叫范启主,二哥名叫范启祥。
只因范三年纪小,七岁送我入学堂。
先生忙把名字取,取名叫作范启良。
丙寅年来遭大旱,丁卯年来遭水殃。

## 第八章 辰州傩戏的传承人与传承剧目

午辰巳巳涨大水,洪水打断万里墙。
朝中国母生太子,取名叫他秦始皇。
五经诗书全焚了,废了孔子古文章。
东边赶山塞大海,西边又建一阿房。
只有北边平坦地,思想要筑万里墙。
秦王有道管天下,要取夫子筑城墙。
家有三子抽一个,五子取二上沙场。
我家也有三兄弟,也要一个去筑墙。
本当打发大哥去,家中无人管田庄;
心想要我二哥去,无人侍候二爹娘。
大哥不去二哥去,二哥不去谁承担?
三人行路小弟苦,筑墙之事我承担。
……
行逃之人不计较,暂借杨柳把身藏。
喝了三口清凉水,轻轻爬在柳树上。
不知哪家娘子来洗澡,眼尖看见树上人。
我也不说你洗澡,你也不说我树上藏。
盼望姐姐施仁义,大家瞒住不声张。
我把姓名说与你,姐把姓名说与郎。
小旦(唱)
奴家不免把话讲,范郎哥哥听端详:
你把姓名说与我,我把姓名说与郎。
奴家住在许家庄,许家庄上有名望。
爹爹姓许母姓姜,【记】妈又叫孟二娘。
三人同来取名字,取名叫作许孟姜。
爹妈二人多修道,修桥补路立庙堂。
未生兄弟和姊妹,单生奴家小孟姜。
一周二岁娘怀抱,三周四岁地上行。

五周六岁长大了,七周八岁上学堂。
十一十二童限满,十三十四入绣房。
奴家今年十八春,还在娘家守空房。
曾记当年盟誓愿,要到藕池招夫郎。
瞒着爹娘来洗澡,恰缘遇着范启良。
一身四体你观见,这样羞耻如何当。
放下架来把话讲,范郎哥哥听端详。
奴家终身许配你,请郎下树结成双。

小生(唱)

范郎树上把话讲,尊声姐姐听开怀。
你是闺门女裙钗,如何说出这话来?
我头无帽子脚无鞋,【烧鱼】扣子无钱买。
身上尽是牛皮癣,如何取得女裙钗。
衣无领来裤无裆,袜子无底鞋无帮。
这个打扮不像样,如何配得花姑娘?
我劝贤姐别处招,别处招个好儿郎。

小旦(唱)

奴家不免把话讲,范郎哥哥听端详。
你无衣服我家有,奴家衣服压满箱。
你在树上稍等候,等奴回家取衣裳。
莫等我走你也走,枉费奴家好心肠。
你今若是逃走了,麻绳捆绑送秦王。
转回程,走走忙,不觉来到奴绣房。
手拿钥匙叮当响,开了锁来又开箱。
缎子帽儿取一顶,竹布衫子装新郎。
丝织袜子取一双,圆口鞋儿是新样。
一身四体取完毕,轻移细步出绣房。
出绣房,走忙忙,不觉来到藕池塘。

抬起头来打一望,哥哥还在柳树上。
尊声哥哥尊声郎,快快伸手接衣裳。

小生(唱)

范郎接得衣在身,冷水淋头着一惊。
手攀杨柳步步低,我与姜女辨是非。
你是哪家××钗:青天白日下池来?
日月光照你的身,得罪天地罪不轻。
倘若爹娘得了信,怕你性命活不成。
倘若哥嫂得了信,剥你皮来抽你筋。
倘若婆家得了信,退你八字毁红庚。
你把衣服接过去,大家瞒着莫作声。

小旦(唱)

你是哪家小油滑,开口就把奴家骂。
你是哪家割夫郎,为何躲到这树上?
你若今日不成双,定要把你送秦王。
一送送到宫殿上,那时莫怪我孟姜。
我劝郎君接衣去,好好与奴结成双。

小生(唱)

站在池塘把话论,洗澡女子听详情:
我是秦王一逃兵,如何配你小姐身。
倘若秦王知道了,一家连累两家人。
叫声大姐接衣去,成亲事儿难答应。

小旦(唱)

站在池塘把话论,范郎哥哥听详情:
你是秦王一逃兵,我是秦王亲外甥。
若是秦王知道了,千斤担子我担承。
大胆与我接衣去,秦王之事不要紧。

小生(唱)

站在池塘把话讲,洗澡娘子听端详:
招夫要招官家子,讨郎要讨读书郎,
莫讨秦王挑土夫,挑土夫儿不久长。
你想与我来成双,只怕枫树犁弓不得偿。
小旦(唱)
站在池塘把话讲,范郎哥哥听端详:
一来不招官家子,二来不招读书郎。
正要招你挑土夫,挑土夫儿得久长。
你把衣裳接过去,穿起衣裳好拜堂。
小生(唱)
站在池塘把话论,洗澡娘子听原因:
我今已有三十春,如何配得小姐身?
胡须不剃几寸长,如何配得你花姑娘?
我劝大姐别处招,招个聪明伶俐郎。
小旦(唱)
站在池塘把话论,范郎哥哥听详情:
不管你今三十春,只当青春少年人。
不管你胡子有多长,胡子上面有蜂糖,
半夜三更打个碰,好丝裹衣盖酒缸。
我劝郎君接衣去,快快与奴结成双。
小生(唱)
站在池塘把话讲,洗澡娘子听言章:
天上无云不下雨,地下无媒不成双,
你把何物做媒主?你把何物做媒娘?
你把何物作杯盏?快快替我说与郎。
小旦(唱)
站在池塘把话讲,范郎哥哥听言章:
天上无云要下雨,地下无媒要成双。

东边红日做媒主,西边明月为媒娘。
奴把荷叶作杯盏,树缠藤来我缠郎。
四样都是长寿物,佳偶天成配成双。
小生(唱)
站在池塘把话讲,洗澡娘子听端详:
红日不能做媒主,明月不能做媒娘。
这些都是断头物,即便成双不久长。
小旦(唱)
你说媒人不相当,再来听我说与郎:
东边槐树为媒主,西边杨柳为媒娘。
这些都是长青物,你看相当不相当?
小生(唱)
叫声娘子听我论,还有一事禀告你:
生庚八字说与我,好去长街合婚姻。
若是合得婚姻好,请个媒人上你门。
若是合得婚姻准,大红花轿接你亲。
爹娘见了也欢喜,自主婚姻人人称。
小旦(唱)
好个哥哥不聪明,你问奴家要生庚。
我把生庚说与你,八个八字听分明:
丙寅丁卯和癸酉,还有二字为甲辰。
劝你不要长街去,媒人花轿不要请。
捉到螃蟹等火烧,这个婚姻天生成。
小生(唱)
左思想来右思想,看来硬是要成双。
白天遇了缠身鬼,瞎子点灯好冤枉。
小生(白)
当真会成双?

小旦(白)

当真要成双?

小生(白)

当真要成双

小旦(白)

心中无假意。

小生(旁白)

只有来把恶语伤,免得再来缠住郎。

小生(唱)

站在池塘把话讲,叫声姜女听端详:

你是哪家妓院女,青天白日下池塘。

不知羞耻来洗澡,还有脸面来缠郎。

赶快把衣接过去,免得大祸落身上。

小旦(白)

范郎哥呦……(悲戚)

小旦(唱)

口喊范哥我的郎,辜负奴家好心肠。

我一片真心来对你,你反把恶语将我伤。

你说我是妓院女,你也是个嫖客郎。

不筑城,来回乡,挖孔猫头树上藏。

头发脏起像棕苑,身上虱子几箩筐。

若是与你成婚姻,鲜花插在牛屎上。

小生(唱)

听孟姜女的言章,气坏启良范三郎。

说我脏头长虱挖孔乌,为何倒缠牛屎郎?

速去别地去招夫,招个美貌少年郎。

小旦(唱)

范郎说话欠思量,藕断丝连我缠郎。

极尽挖苦莫计较,我今就招你做郎。
快把衣服接过去,真心实意结成双。

小生(唱)

听了姜女这席话,铁石之人也软肠。
既是真心作我妻,快快过来先拜郎。

小旦(唱)

我的夫来我的郎,要拜你来情不当。
说拜你就先来拜,拜了我来做新郎。

小生(唱)

男儿膝下有黄金,怎能低头拜妇人?

小旦(唱)

女子膝下有姣娥,怎能跪下拜哥哥?

小生(唱)

你若不肯先拜我,我就不要你黑头婆。

小旦(唱)

你不要我黑头婆,我不要你黑家伙。

小生(唱)

你不要我黑家伙,苦苦缠我所为何?

小旦(唱)

你不要我也便罢,臭泥鳅自有饿老鸦。

小生(唱)

你既自有饿老鸦,苦苦缠我是为啥?
你今若是把我拜,红罗帐内歇一夜。
你若不肯把我拜,除非铁树开了花。

小旦(唱)

我拜你来不像样,黄金包铁裹头上。
衣无领来裤无档,臭水流起丈把长。
若是你来先拜我,红罗帐内结成双。

若是奴家把你拜,除非红日出西方。

小生(唱)

叫声姜女听我说,你那样子也得□。

脑壳像个抛头菌,双脚小得像口合。

走路不知来和去,只见脑壳夺起夺。

坐过像摊水牛屎,站起像个精怪婆。

你若今天不拜我,逃是逃来脱是脱。

小旦(唱)

叫声哥哥莫见气,情妹原是试你的。

你不拜我我拜你,不叫娘子我不起。

小生(唱)

双手挽住姜女臀,池塘姻缘天赐的。

喊声姜女我的妻,娘子快快请站起。

小旦(唱)

叫声哥来叫声郎,妻来与你穿衣裳。

合(唱)

一身旧貌换新颜,夫妻一道拜天堂。

一根红丝撒水中,未钓金鱼先钓龙。

有缘千里来相会,无缘对面不相逢。

(三)驱除瘟疫剧

1.《撅先锋》①

《撅先锋》是傩堂正戏。演此剧时,白旗先锋娘娘自桃源洞来到傩坛,与主东共拜神灵,然后演唱。她本来是雷州崔氏女,岳王殿前许愿而生,崔氏幼时为岳王摄去魂魄,封为先锋。公皇、王娘赐其金带、花裙、芙蓉花,并白旗(也可以说是红旗)一面,扫除五瘟、鬼怪,保百姓家发人兴。先锋来到主东家,履行她的职责。

---

① 李怀荪.湖南湘西少数民族傩戏[J].中华艺术论丛,2009(06).

2. 《搬开山》①

《搬开山》是傩堂正戏。演此剧是为了斩妖灭邪。开山戴有角的面具，腰插宣化斧，手拿燃烧着的纸钱上场。他自桃源洞起程，至主东傩坛参神，复以东、南、西、北、中五湖四海之水沐浴。沐浴时，不慎将宣花斧失落海中。

3. 《搬算匠》②

《搬算匠》是傩堂正戏。开山海中失落宣花斧，至长街请算匠占卜，算匠双目失明，招摇过市，演唱其身世，多即兴编演趣事。复唤其妻（凤凰作苗妇扮、麻阳着汉装）同离桃源外出算命，闻主东还傩愿，遂至，参拜众神，并借主东房屋设课棚。算匠拉琴唱曲，招徕主顾。开山至，为宣花斧失落事请其卜算。算匠谓宣花斧失落于海中心，可失而复得，然务必行巫事还愿。开山遵其行，至海中寻得宣花斧，复命白话童子去接巫师前来还愿。

4. 《撅师娘》③

《撅师娘》是傩堂正戏，又名《搬童》。开山赐童儿腾云鞋，命其去贵州思南接巫师前来主东家还傩愿。童儿至思南，未见巫师而见师娘。师娘苗妇扮（道白用贵州话），有女名幺妹。童儿与幺妹逗趣，与师娘一问一答"盘菩萨"。师娘携幺妹与童儿同来湖南，见开山，同赴主东家，行巫还愿。傩事毕，师娘母女返思南。

5. 《打洞笅》④

《打洞笅》这场法事中所请之神，是把傩公傩母（即圣公圣母）摆在首位的，以傩公傩母为主祭神，然后才请相关神祇。傩坛上供奉的神灵有名称的约五百尊，无名讳的和普通兵卒等神灵，更是不计其数。一路神兵少则五百，多则数十万，是一个无所不能的神族系统。其唱词为"奉请桃源

---

① 李怀荪.湖南湘西少数民族傩戏[J].中华艺术论丛,2009(06).
② 李怀荪.湖南湘西少数民族傩戏[J].中华艺术论丛,2009(06).
③ 李怀荪.湖南湘西少数民族傩戏[J].中华艺术论丛,2009(06).
④ 曾婷.辰州傩戏传承研究[D].中南民族大学,2012.

仙洞碧天七宝楼中圣公、圣母、五神大帝、六位朝王、下座五通五显、中座六位朝王、下座五姓都督、五路吏兵……"

6.《送神傩歌》

河边教的《送神傩歌》的唱词表达了傩民送神的过程。不管是在请神、娱神或送神的过程中,辰州傩戏的唱诵都表现出对历代家先的尊敬和赞扬。① 唱词为:"酒吃三杯不重劝,低头四拜谢神恩。一拜君主骑上马,二拜娘娘去行程。三拜天真地真同上马,四拜水泽阳仙去行程。满堂众神上马之时要在户主门前转三转,与他后门绕四行。"②

7.《下马》

《下马》是说在小孩的成长过程中总会遇到疾病,或其他各种过不去的坎坷,父辈们希望通过祈求、还愿等方式来替其消除这些疾病,减少磕绊,使得儿孙易健康成长。唱词为:"催生保产高元帅,手指保剪破红门。催日子,赶时辰,为愿孩儿早超生。产门大开,孩儿早降,产门大开,孩儿早降。"③

8.《三妈土地》

人物:土地公　大妈　二妈　三妈

土地公:(唱)东边打起龙凤鼓,西边撞响景阳钟,

龙凤鼓,景阳钟,土地打马下天空。

头上戴的八卦巾,脚下腾起簸箕云,

手执拐杖腰抹裙,土地打马下天庭。

(白)喜鹊不知叽叽哈哈叫喳喳,好比河边开一渣;喜鹊不知叽叽哈哈笑梭梭,好比河边柴一垛。我一不是岗岗儿上的土地神;二不是岑岑儿上的土地神;三不是垭垭儿上的土地神;四不是凼凼儿里的土地神。

---

① 梁正海.傩仪"过关"的象征表达——土家族象征文化研究之三[J].中南民族大学学报(人文社会科学版),2008(05).
② 曾婷.辰州傩戏传承研究[D].中南民族大学,2012.
③ 曾婷.辰州傩戏传承研究[D].中南民族大学,2012.

(唱)我这不是来那不是,我是傩坛领兵土地神,

借动两边锣和鼓,土地打马踩傩庭。

公:啊喂—

内:啊喂!

公:你看到我土地碰到鬼来达。我土地有碗土地水,拿起来隔下鬼,

七一个零丁,八一个零丁,七八一十八个零丁。

内:不是,七八一十五个零丁。

公:啊!七八一十五个零丁,太上如嫩君—

内:不是,太上如老君。

公:啊!太上如老君,邦鬼隔得梆硬的梆硬!啊喂—

内:啊喂!

公:原来是那角角儿里的鬼,我来站在高处去试一下。啊喂—

内:啊喂!

公:原来是信士户主的地脉龙神发旺。(对内)场面师傅给我打下板板儿,我要唱下我的三个堂客:

(唱)我大妈,本姓聂,家住就在聂家宅,

一脑壳头发黑又黑,恰似磨的一盘墨。

眉毛弯弯半边月,口似桃红一盆血,

十指尖尖似藕节,周围拦旋都□□。

我二妈,本姓高,家住就在高家包,

一双脚脚儿小又小,走路好似鸦雀儿跳。

我三妈,本姓夏,家住就在夏家塔,

一双脚板大又大,走路好似使杨杈,

脸上生得一脸麻,麻子凼凼儿冰盘大。

(白)现在,我还是把我三个堂客请出来。

公:(唱)手执拐杖把门叩,叫一声我的大老婆。

大妈:(唱)外面喊门是那个,声音我还未听一仗。

公:(唱)外面喊门是你老家伙,快点开门接下我。

大妈：（唱）你既然是原老家伙，会会回来半夜过。

公：（唱）我到外面事又多，回来迟达莫发火。

大妈：（唱）你到外面一年多，哪有心事挂到我。

公：（唱）我已出世一年多，特地回来看婆婆。

大妈：（唱）家里搞得无着落，油没得来盐未着。

公：（唱）你莫当到人来破败我，原家里肉象岩山酒象河。

大妈：（唱）我听到么个儿后生告诉我，讲你到外头邀婆婆。

公：（唱）买格儿是那个起的祸，我又没挖他的坟脑壳。

大妈：（唱）你的心事我猜着，狗吃牛屎只凑多。

公：（唱）原莫紧到这里扯皮砣，开开门来接下我。

（二妈上）

公：（唱）站立二堂把话提，叫声二妈我的妻。

二妈：（唱）公公今朝回屋内，我不欢喜达都欢喜。

公：（唱）原两个这么一和气，天下只有和为贵。

二妈：（唱）你是天来我是地，你是夫来我是妻。

公：（唱）我到外面好想你，时刻想到你老姊妹。

二妈：（唱）我没有一刻不想你，扯菜跑到牛栏里。

公：（唱）我欠你人都欠蒙的，走路不晓得把脚提。

二妈：（唱）我欠你人都欠蒙的，拿起衬衫当小衣。

公：（唱）我没有一时不想你，念你想你脱层皮。

二妈：（唱）我想你想你又欠你，道山头寻到一碗水。一脑壳头发落完的。

公：（唱）你架起汤罐不放米，你饱人不知饿人饥。

二妈：（唱）不比你么个厚脸皮，未完婚就想猫饭吃。

公：（唱）看你走到哪里去，九九要归八十一。

（三妈出场大吵）

三妈：（白）我要你归八十一，我要你归八十二的，断命的！你这个背时的！你这个砍脑壳的！你这个不得好死的！

(唱)我站在堂前把话说,说你不是好家伙,
　　开始你伢请媒婆,要我帮你做三老婆。
　　起先对我还不错,原俩头对头来脚对脚,
　　你双手还摸老汁儿包砣,而今劳总不管我,
　　油没得来盐未着,尿桶满达没人泼,
　　园里还是个光脑壳,我呕得直差吃毒药。
　　我帮你儿女生得两三个,我背一个,抱一个,肚子里还揣
　　得个老波儿砣。
　　不信你公公看一伙,这个个硬是你挖的壳。
　　你若真的不管我,我就跟么个后生儿打个伙。
　　虽然大妈二妈乖不过,她们肚子里是个瘪瘪儿壳。
　　莫看我是个麻子在砣,但是我肚子里有货。
　　将才要听我分工作,你要帮儿女送大学。
　　以后你才有结果。
　　如若你不听我的话,你死达只有塞岩壳。

公:(唱)莫讲达,莫讲达!
大妈:公公是我的(拉公公)
二妈:公公是我的(拉公公)
三妈:公公是我的(拉公公,三人争拉公公)
　　(三个妻子把土地公拉来拉去,大汗长流)。
公:(一跳,大声)呃!人家看到像什么话呀,主东君等到我们参香
　火呀!
　(唱)来要与他参香火,去要与他送五瘟。
　　天瘟送到天堂去,地瘟送到地狱门,
　　麻瘟送到麻山岭,毒瘟送到毒山村。
　　五瘟四气都送出,永不侵害主东君。
四人同白:来时骑龙,去时骑虎,
　　三通锣鼓,送回桃源洞府。

### (四) 劳作丰收剧

**1.《梁山土地》**

《梁山土地》是傩堂正戏,又名《搬土地》,道光元年《辰州县志》中即有此剧的记载。梁山土地至主东傩堂参神,并协助其农事,保五谷丰登。① 在农业生产中,遇到旱灾洪涝、害虫横行要请愿,也要表演傩戏,待风调雨顺大丰收后要还傩愿、娱人娱神,即人神同乐。这不仅传播了生产知识经验,也反映了民众的一种精神寄托。唱词为:"大田插秧竟对竟,捡个螺蜘网上丢。大田插秧行对行,行行里面有蚂蟥。大田插秧行对行,一行稗子一行秧……"②

**2.《搬郎君》**

《搬郎君》中的郎君,指行业、工种不同的劳动者劳动场景的演唱与表演,"耕田种地天未晓,归家日落月黄昏;任从千丘与百亩,越耕越犁越殷勤",直接反映劳动者劳动生活的具体状况。③

### (五) 爱情生活剧

**1.《龙王女》**

《龙王女》是傩堂本戏。龙王三女秀英因思凡而遭贬凡间,雪山放羊,饥寒难当。山西书生柳毅与龙女邂逅,并为其传书洞庭,龙王发兵救出龙女,将其许配柳毅为妻。其中《雪山放羊》为常演单折。④

**2.《庞氏女》**

《庞氏女》是傩堂本戏,故事出自明人传奇《姜氏跃鲤》。庞三春之婆母受人挑唆,对庞氏百般虐待,并逼其子姜士英将妻休弃。庞氏受辱投江,为太白金星所救,并赠以江鱼、白扇。庞氏栖身庵堂,其子安安思母,负米往探。庞氏芦林拾柴遇士英,责其无故休妻,复以江鱼、白扇送士英,治愈婆母之病。婆母得知此情,愧疚不已,接回庞氏,合家团圆。其中

---

① 李怀荪. 湖南湘西少数民族傩戏[J]. 中华艺术论丛,2009(00): 373-391.
② 曾婷. 辰州傩戏传承研究[D]. 中南民族大学,2012.
③ 张文华. 辰州傩戏的民俗文化特质[J]. 怀化学院学报,2010(04).
④ 李怀荪. 湖南湘西少数民族傩戏[J]. 中华艺术论丛,2009(06).

《安安送米》《芦林会》为常演单折,后者为麻阳一带傩堂小本戏"三会"之一。①

3.《花关索》

《花关索》是傩堂本戏,仅见于沅陵。关云长之子花关索路过某山,为山大王鲍文所阻,一场大战,鲍败。其女鲍三娘下山助父,施放法宝"铁鞭裙",被花关索以"红莲套"制服。鲍三娘见花关索文武全才,生爱慕之心,遂请上山,结为眷属。②

4.《磨坊会》

《磨坊会》是傩堂本戏"三会"之一,系明人传奇《白兔记》之一折,仅麻阳流行。叙刘智远投军邠州16载,归家接妻,至家已深夜,于磨坊与妻李三娘隔窗互问。磨坊为哥嫂紧锁,刘破门而入,夫妻相会。③

辰州傩戏的演出,剧目丰富。除了大量戴着面具的演出之外,也有一些不戴面具的演出剧目。傩戏中的《买纱》《董儿放羊》《郭先生教书》《捡菌子》等小戏,明显地呈现出一种原始戏剧向现代戏剧进化的倾向。④

5. 寿歌⑤

凡是年满六十岁方可称寿。六十为下寿,八十为中寿,百岁为上寿,所以当六十花甲已满时,就要请客祝寿。儿女们为老人做寿衣寿鞋,置办寿被,大摆筵席,请歌师来家为其唱寿歌祝贺。

首先,迎接歌师来到堂屋中围桌而坐,然后请寿星老人上坐桌前,再有儿女们向老人拜寿。在开唱时先由一人高声诵颂,扬歌结束后鸣鞭炮增添喜气。然后由一人开始领唱,众人随声呼合。

领:优以,恭贺寿翁庆佳辰。

众:贺寿星,好日。

领:优以,天增岁月人增寿。

---

① 李怀荪.湖南湘西少数民族傩戏[J].中华艺术论丛,2009(06).
② 李怀荪.湖南湘西少数民族傩戏[J].中华艺术论丛,2009(06).
③ 李怀荪.湖南湘西少数民族傩戏[J].中华艺术论丛,2009(06).
④ 孙文辉.傩戏·遥远古朴的面具绝唱[J].民族论坛,2009(03).
⑤ 张文华.辰州傩戏的民俗文化特质[J].怀化学院学报,2010(02).

众：愿老者增福寿,愿少者注长生。①

6.《十劝》

唱词为：

十劝金来十劝银,难得几句劝凡人。
奉劝人间夫妻听,夫妻张耳听分明：
丈夫莫闲妻子丑,妻子莫嫌丈夫贫。
男人起早勤耕作,勤耕苦做好收成。
莫学街前嫖赌汉,闲有浪荡不成人。
莫爱别人妻儿好,不比良缘结发情。
女人家中勤纺织,勤织勤纺过光阴。
家中绫罗箱箱满,装扮丈夫比花新。
莫学先年十八岁,哪个裙脚不带泥？
夫妻有话共商议,莫做瞒三压四人。
寒来不冷勤织布,饥荒不饿苦耕耘。
吾恨朱门生乞丐,几多贫舍出公卿。

7.《修宫宝殿》

《修宫宝殿》中的唱词有"烧开千年陈刺树,扒开万年陈茅缸"、"左边砍伐青桐大树,右边砍伐梓木大梁"等。

8.《唱采茶》

金立章 金承乾 记谱

《唱采茶》是由金承乾记谱、辰州已故傩艺人金立章演唱的傩歌。歌词唱的是一年12个月中茶农的生活写照。它的曲调是在民间小调"采茶

---

① 金承乾.沅陵民俗文化之摊歌唱本[M].香港天马出版有限公司,2008:67.

歌"的基础上形成的。明代末期至清代初期,"采茶歌"在湖南农村中已广为传唱,且在湖南各地普遍流行。清代乾隆年间,"采茶灯"、"采茶歌"、"采茶舞"是一种民俗活动,到了道光年间,"采茶灯"、"采茶歌"、"采茶舞"开始以故事为主线,编写出有人物、有性格、有情节的小戏,被称为"采茶戏",也叫"唱采茶"。辰州傩歌《唱采茶》具有浓厚的本土生活气息和鲜明的地方特色,深受当地广大群众的喜爱。

9.《彩龙船》

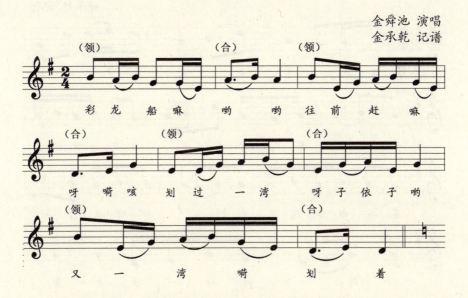

由全舜池演唱、金承乾记谱的傩歌《彩龙船》,采用载歌载舞的演绎方式,以及一领众合的演唱形式,烘托出热闹而又整齐有序的欢庆场面。调式调性属于G宫系统D徵调式。在音乐方面具有劳动号子的特征,强弱分明的节拍,律动感较强,与众人的步伐协调一致。速度适中,结合众人的步伐,领唱者与众合唱者互相呼应,配合得当,有条不紊地共同演唱。单纯统一的节奏与一领众合的旋律,形成以两个小节为一个乐节、两个乐节为一句的两句式段落结构,第一句"彩龙船(嘛哟哟)往前赶(嘛呀嗬咳)",第二句"划过一湾(呀子咦子哟)又一湾(喃划着)",其中一人领

唱,衬词部分由众人应和。前八后十六节奏、小波浪式的旋律线条与音调相结合,很好地体现了歌词的内涵。如第一句中歌词"彩龙船嘛"的旋律总体是下行的,突出肯定的音调;衬词"哟哟"的旋律采用下滑音,突出应和的音调。采用鱼咬尾(共同音衔接)的创作手法,使傩歌在演唱时有应答式的效果,旋律自然连接。①

10.《梅花调》

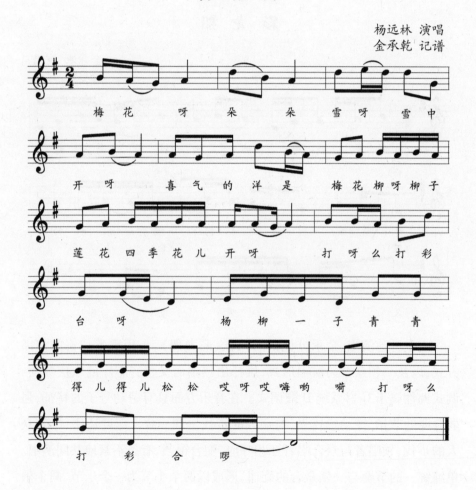

———

① 张文华.辰州傩歌的文化内涵[J].中国音乐,2014(03):235-240.

第八章 辰州傩戏的传承人
与传承剧目

傩歌《梅花调》是由金承乾记谱、杨远林演唱,为起承转合四句式D徵调式,起—商(落音)、承—商(落音)、转—宫(落音)、合—徵(落音),采用重复手法,利用重复旋律来添唱歌词。

11.《快盘花》

在阳戏《盘花》剧中,《快盘花》唱腔旋律有与上文类似的调式特征。

《快盘花》音乐特征鲜明,调式调性属于F宫系统G商调式。与一问一答重复演唱的旋律,以一句式的反复演唱形成总体结构。环绕式的旋律线条与音调相结合,很好地体现了歌词内涵。①

---

① 张文华.辰州傩歌的文化内涵[J].中国音乐,2014(03):235-240.

# 第九章 辰州傩戏与其他傩戏的比较

## 第一节 与湖南省内其他傩戏的比较

关于辰州傩戏的特色方面前文已经做了详尽的分析,为了进一步凸显其独特的艺术魅力,将它与湖南省内具有代表性的几种傩戏和省外几种代表性的傩戏做比较论述,对它们的历史渊源、剧目内容、音乐形态、表演程式、服装道具等特征进行概述,从中领略它们各自的特色,同时厘清它们与辰州傩戏的异同,从而更加全面地了解辰州傩戏。

流行于湖南地区的傩戏可谓贯通东西南北,极为广泛。例如凤凰傩戏、新晃傩戏、瑶族傩戏、梅山傩戏、桑植傩戏等,这些傩戏由于受到地域的影响,在共性方面会多于差异方面。

### 一、历史渊源的比较

湖南的历史文化可以追溯到几千年前,而各地傩戏的历史渊源有着各种差异。

# 第九章 辰州傩戏与其他傩戏的比较

## （一）凤凰傩戏①

凤凰地处武陵山脉的中段,云贵高原的余脉。秦时为黔中郡,属楚蛮夷的后裔支系。汉为武陵郡即五溪蛮地。隋为沅陵郡地。唐时在此始置渭阳县,县治在今县城西南的黄丝桥古城(《嘉庆一统志卷380》)。至宋时又撤县改辖麻阳县。元为五寨司地。明袭元置,设五寨长官司(《明一统志》),从此渐次进入土司统治时期。在土司统治时期,人民生活相对安定,宗教活动得以繁衍,而尤以巫傩文化和傩文化艺娱活动更为活跃和繁荣,构成了土司治辖区域内的独特洞天。这就是在凤凰历史上被称为五寨土司文化传入苗区后发生的苗汉文化的新的融合,从而显示出十分强烈的民族特色。这是苗族视还傩愿为本族文化的重要原因。由此可见,凤凰的傩堂戏文化从明末清初至今已经有300多年的历史了。

## （二）新晃傩戏

新晃傩戏,侗语称为"咚咚推"或"嘎傩",这是湖南新晃侗族自治县境内流传的古老而风格独特的民间戏剧艺术形式和演剧形态。关于新晃侗族傩戏的缘起当前学术界也有不同的观点,有靖州起源说、贵州起源说、铜鼓起源说等。

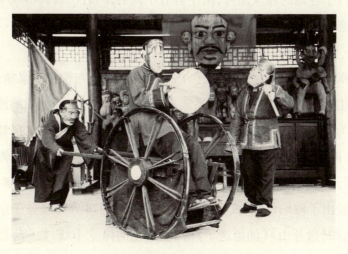

**新晃侗族傩戏《老汉推车》剧照**

---

① 陈启贵.凤凰傩戏的历史沿革及其流派初探[J].吉首大学学报(社会科学版),1991(04).

(三) 梅山傩戏①

湖南梅山傩戏是冷水江市民间举行祈福、求子、驱邪等傩事活动时扮演的娱神和自娱戏剧。梅山傩戏的演变如同其他地区傩戏的演变一样需要经历一个过渡时期,即从人的"神化"到神的"人化"、从娱神到娱人、从艺术的宗教化到宗教的艺术化这样一个转变期。在此演变过程中,它融合了上古到近代各个历史时期的宗教文化和民间艺术,并不断受到中原文化、荆楚文化、百越文化的影响和渗透,应该说今天的梅山傩戏是一个多元文化的综合体。例如梅山傩戏音乐的来源就有多种:梅山民间歌曲、民间歌舞音乐、民间宗教音乐和民间特色乐器等。

辰州傩戏是在傩舞的基础之上发展而来的,先后经历了傩仪(祭)、傩舞然后才产生傩戏。"摆手舞"和"毛古斯舞"是沅陵及整个武陵山区土家族祭祀性傩舞。清代以后,辰州傩戏又吸收了辰河高腔和弋阳腔等地方剧种的唱腔和剧目,而变得日益成熟。

## 二、剧目内容的比较

流行于各地的傩戏品种,由于各有不同的傩属性,且因形成于不同的人文生态环境,它们的剧目有明显的区别,甚至有的完全不同。

(一) 凤凰傩戏

凤凰傩堂戏的剧目纷繁多样,内容充满神秘感与浪漫主义情怀,其题材多采用帝王将相、神话传说、民族史略、地方传奇等,因使用的地方不同可以分为"外坛戏"与"内坛戏"两种。"内坛戏"是指在从事宗教仪式活动中,在傩坛演出的具有仪式作用的戏剧,而"外坛戏"是指与傩坛仪式同时进行,在傩坛之外搭建戏台,配合傩坛法事进行的戏曲表演,这种表演已经脱出了傩坛仪式,成为艺术形式。其剧目可分为服务于宗教的傩坛正戏,如《搬开山》《仙姬送子》等;世俗化的傩堂小戏,如《盘七郎》《打求财》等;高度戏剧化的傩堂大本戏,如《孟姜女》《陈世美不认前妻》等。

---

① 罗琪娜.梅山傩戏的艺术特点[J].文学教育,2012(02).

## （二）新晃傩戏

新晃侗族傩戏"咚咚推"的剧目主要取材于神话传说、历史故事以及现实生活。依据题材来源以及表现内容的差异，其剧目主要分为四大类型：一是反映本民族历史故事的剧目，例如《姜郎姜妹》等；二是反映汉族历史故事的剧目，如《桃园结义》等；三是惩恶扬善的教育类剧目，如《癞子偷牛》等；四是反映侗族民间生活的独有剧目，如《铜锣不响》等。

## （三）梅山傩戏

梅山傩戏的剧目内容包括的知识面很广，如思想教导类、历史知识类、生活知识类等。例如《搬土地》《搬锯匠》等。

**谱例：《搬土地》**

唐海燕 记录

```
5 5 53  5 55 6 53 5 5 | 6 1 1 6 6 1 6 5 |
西 方 哪  秋 三 月 里 保  安 康 金 银 哩 财 宝 呐

6 1 6 6 1  6 5 6 5 5 ‖
满 箱 袭    呐
```

辰州傩戏的剧目有孕育、生子仪式的剧目，包括搬请神灵驱鬼逐疫、除邪解厄和祈福纳吉、歌颂与赞美所"请"之神灵及其事迹；娱神又娱人的剧目，有历史演义戏、传说故事戏、风情打闹戏，如《唐僧西天取经》《七仙女》《请神》《敬神》等。

## 三、音乐形态的比较

湖南各地的傩戏在吸收了各地独有的语言、唱腔、民间小戏、伴奏乐器等因素以后，发展成了各具特色的傩戏。

## （一）凤凰傩戏

凤凰傩堂戏唱腔音乐有其独特之处，总体来说可以概括为曲调简单，一唱众合，没有文戏伴奏，不托管弦，只有锣鼓伴奏，富有自然古朴之美与

艺术哲思之妙。① 多种曲式结构是由音乐的内容决定的,它的句子多为上下句式,上句长于下句。例如:单一重复的一句式、上下对比的双乐句乐段、"起—开—合"的三乐句式、起承转合的四乐句式、曲牌连缀的混合乐句等。

**谱例:单一重复的一句式《脸子腔》**

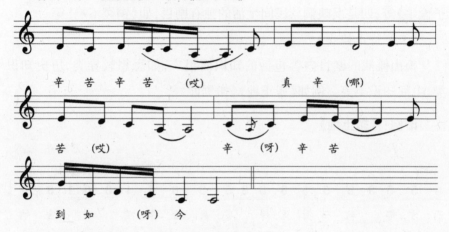

**谱例:上下对比的双乐句乐段《送子腔》**

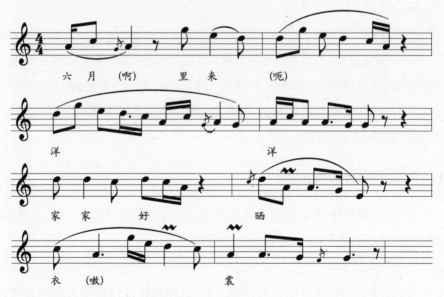

---

① 周岚.湘西凤凰傩堂戏的形态分析与唱腔音乐研究[D].湖南师范大学,2010.

第九章 辰州傩戏与其他
傩戏的比较

湘西凤凰傩堂戏音乐采用传统五声音阶,以徵、角调式为主,羽调式次之,宫商调式少见,多双重调式,临时变调和转调是傩堂戏唱腔的一大特色,音阶以三、四、五声为主,有时也有偏音出现。①

**谱例：《龙女调》**

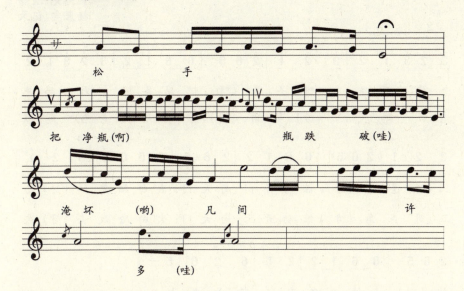

《龙女调》的旋律发展有以下的特征：同音重复、同音交替、动机重复、旋律重复。

(二) 新晃傩戏

新晃傩戏"咚咚推"的唱腔,多由当地侗族民歌如嘎阿溜、嘎消、山歌等发展而成,常用的有【溜溜腔】【石垠腔】(又叫苗腔)【吟诵腔】【垒歌】,以及各种山歌腔调等。节奏多为2/4拍,旋律由五声音阶组成,常用徵调式、羽调式,曲式结构通常由上下句构成。"咚咚推"不托管弦,只以锣鼓伴奏。使用的打击乐有鼓、包锣、钹等。它的奏法很简单,两声鼓一声锣,以"咚、咚、推"为一个单元,后来配上唢呐伴奏,无限反复,以配合"跳三角"的舞步节奏。②

---

① 周岚.湘西凤凰傩堂戏的形态分析与唱腔音乐研究[D].湖南师范大学,2010.
② 孙文辉.湖南新晃侗族傩戏"咚咚推"[J].中华艺术论丛,2009(06).

## 傩 歌

### 《天府掳瘟,华佗救民》唱段

1=♭B 2/4

姚绍尧 演唱
杨来宝 记录

老君　赐尧三（呀）圣哥（呀），惊动务门老君　赐尧
老君　赐我三（呀）声角（呀），惊动天上老君　赐我

三（呀）圣哥（呀），惊动务门　南天门；太白细尧拜（呀）文
三（呀）声角（呀），惊动天上　南天门；太白给我去（呀）这

信（呀），又请玉皇麻证宁（也哎摊）。
信（呀），要请玉皇来证明（也哎摊）。

（三）梅山傩戏

梅山傩戏的音乐大致可分为祭祀音乐与戏曲音乐两大类。其音乐的句式结构丰富多样、清新独特，具有浓郁的地方色彩，且没有规定的格式，主要根据内容的需要来分，有分段不分节的，也有不分段不分节的散体。[①] 吟诵性强，一般字多腔少，旋律普遍向下进行。

辰州傩戏的唱腔最初为"打锣腔"，在不断的发展过程中，辰州傩戏的唱腔慢慢丰富，主要分为土老司唱腔和道师唱腔两大类，均以高腔为主，俗称"辰河高腔"，声腔的形式主要有法师腔、傩坛正戏腔和傩戏腔。

---

① 罗琪娜.梅山傩戏的艺术特点[J].文学教育,2012(02).

## 傩坛正戏腔《土地腔》

李道树 演唱
胡健国 记谱

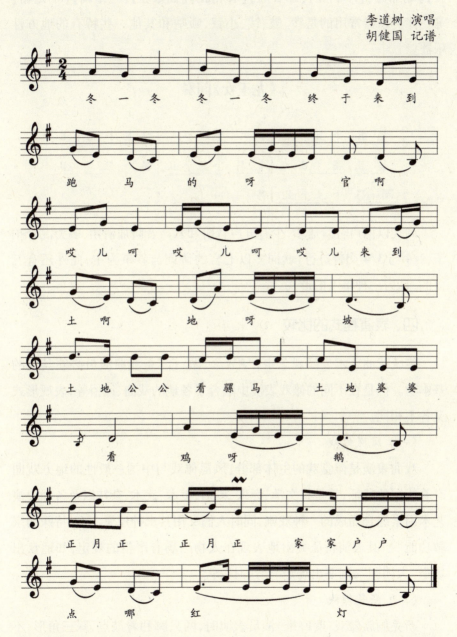

演唱形式有独唱、对唱,以及一人歌、众人帮腔等,一般是一唱到底,很少道白,具有说唱音乐的特性。唱词结构通常是七字对偶句式,很像多

段词的叙事体民歌,主要唱腔曲调有【傩歌腔】【土地腔】【冲傩腔】【菩萨腔】【划船腔】【禾利腔】【梅香腔】【春花腔】【仙娘腔】【琴童调】【干龙船】等。伴奏乐器常用的是锣、鼓、钹、小钗、唢呐和其他一些特有的地方性乐器。

<center>《龙王女》间奏</center>

$\frac{2}{4}$ 昌且 卜且卜且 | 昌　且 | 昌且 卜且卜且 |
昌且 昌且 | 卜昌 卜且卜且 | 昌　且　且 |
卜昌 卜且卜且 | 昌 - ‖

调式以四声音阶居多,少有五声音阶和六声音阶加清角,多为混合拍子,2/4 与 3/4 交替进行,歌词多以七言的诗词与叙事为主,此外还有五言的,且为一种单一的形式。

### 四、表演程式的比较

传统戏曲艺术表演观念中,"唱、念、做、打"是戏曲演员必须具备的基本功。但是在不同的傩戏表演中融合了各地的戏曲、风俗等,表现形式又各不相同。

(一) 凤凰傩戏

戏曲表演是傩堂戏的主体部分,凤凰傩戏与中国一般性的地方戏曲有着相同的特征,就是将文学、音乐、舞蹈、美术、武术、杂技以及各种表演艺术因素综合而成的一种戏剧,同时人们又用其求神还愿,有着特殊的宗教功能。[①] 其表演特征突出地表现在人物出场有严格的规定,如地盘出场走"大团圆",洞婆出场走"半边月"等。

(二) 新晃傩戏

新晃侗族傩戏"咚咚推"演员表演时,两只脚和着鼓点,踩三角形,不

---

[①] 周岚.湘西凤凰傩堂戏的形态分析与唱腔音乐研究[D].湖南师范大学,2010.

停地跳动,所以又叫"跳戏"。唱腔是在侗族民歌、山歌基础上发展起来的,也吸收了汉族的阳戏、花灯戏唱腔中有益的成分,清新悦耳,委婉动听。伴奏乐器早期只有打击乐,主要是钹、鼓、锣三种,后来增加了其他乐器。柳寨、沅水河右岸一带的傩戏,由于吸收汉族戏曲较多,已有生、旦、净、丑行当的分工,表演讲究身法。① "咚咚推"每次演出之前都要举行开台祭祖仪式,也融合了舞蹈、哑剧等元素。

(三) 梅山傩戏

湖南梅山傩戏带有浓厚的宗教色彩,多用于祭祀演出,且演出主要以师公的法事为基础,演出的时间可长可短,但演傩戏之前一般要做一天一夜的法事。傩戏表演一般安排在起水告白、接界、点兵、干熟牲、会神之后,表演时一般要根据表演的角色戴面具、穿法衣、拿道具,在神案背景外载歌载舞。其形式活泼,表演幽默风趣,是傩祭中最吸引老百姓的一道程序。梅山傩戏在表演时,不用丝竹乐器伴奏,而一律使用锣鼓来伴奏,所以每段的结尾均由锣鼓来过渡,即唱一遍,敲一遍。

辰州傩戏按其内容和形式有正戏、大戏、小戏之分。傩技表演主要有上刀梯、过火槽、踩犁头等。演傩技一般分为三个阶段,即傩祭(作法事)、演傩戏、演傩技。表演傩戏的艺人多为法师出身,台步多为"走罡",手势均为"按诀",时常伴以柳巾、师刀、师棍等特殊工具表演。② 面具用樟木、丁香木、白杨木等不易开裂的木头雕刻、彩绘而成,按造型可分为整脸和半脸两种。辰州傩戏在表演"念"、"唱"、"做"、"打"等环节上,注重神的传达,而不注重"做功"的精细,表现出简单粗放的美。傩戏表演因戴面具,眼睛、眉毛、鼻子、嘴巴、耳朵等部位表情的"做功"不在表演展示之列,也没有这方面"做功"的要求。"念"在戏剧表演中表现为道白、对白,不用日常讲话腔调,而用舞台表演腔调,讲究一字一板,吐词清晰,让观众听得清楚。这同其他戏剧是一致的,不同之处在于用语是本地的口头语,不予雕饰和推敲,脱口而出,很少用书面语言,通俗而质朴。在

---

① 吴声.新晃侗族傩戏[J].中国演员,2010(05).
② 曾婷.辰州傩戏的传承研究[D].中南民族大学,2012.

"唱"法上,傩戏既遵循每折人物唱腔的固定模式,又不恪守陈规,而注重演唱中的灵活性与变通性。傩戏变通的一般规律是将本乡本村的山歌、民歌、号子等唱法融入其中,使之成为本村本乡本地的腔与调。

### 五、服装道具的比较

服装道具(包含面具)是傩戏必备的,由于剧目不同要求也不同,各地面具的制作材料、表面涂漆也有所不同。各地傩戏的道具和服装会根据其剧目的需要而定,融合了各地的特色。

（一）凤凰傩戏

在最初的凤凰傩堂戏中凡是角色部分男女老幼、神仙鬼怪都要佩戴面具,这是傩文化的特殊表现,但是随着时代的变迁,戏曲水平的提高,有很多剧目已经裸面演出,除了像《搬开山》这类正戏还保留着戴面具的习俗。早期的面具基本选用质地细腻而韧绵的白杨木、柳木雕制而成,近年来多用纸来代替木头。面具花纹各地大同小异,其造型是依剧本的角色而定,多在眼眉口鼻牙须等部位着力渲染,采用变形夸张手法突出个性。大致可分为三类:代表正神的角色一般都弯眉大眼、耳大脸宽,表现剧中人物的圣洁、善良、稳健、安详;代表凶神角色的,立眉圆脸,嘴角下翘,两颗獠牙斜出,给人凶悍怪异的感觉;代表世俗人物的嘴长、鼻大,充满幽默感。傩堂戏的服饰十分简单,表演傩坛正戏的巫师头戴法冠,身穿法衣,肩披法带,而外坛演出的表演艺人由于受到经济条件的制约,买不起戏服,所以在表演的时候还是以日常生活服饰为主,不过装扮还是很注重行当的,旦角包头贴片,小生与小丑穿红打裤、青褶子、瓦楞帽。傩堂戏的道具可分为法事道具与戏曲道具,法事道具中最重要的是柳巾、傩铃、师刀、师棍。柳巾是掌坛师重要道具之一,用来写明捐赠者的姓名;师刀着矛头状,铁质,尾部连铁环,舞动时叮当作响。[1]

---

[1] 周岚.湘西凤凰傩堂戏的形态分析与唱腔音乐研究[D].湖南师范大学,2010.

第九章 辰州傩戏与其他
傩戏的比较

（二）新晃傩戏

新晃侗族傩戏"咚咚推"有42个面具（侗语称"交梅"）。面具用楠木制成。通常是将直径为25厘米左右的楠木对劈，再截为长30厘米左右的木坯，由当地工匠雕制。"咚咚推"的42个面具，可以分为以下几种类型：神鬼精怪：傩公（姜郎）、傩母（姜妹）、土地、雷公、雷婆、小鬼公、小鬼婆、瓜精，共8具。群众角色：秀才、农人（2具）、农妇（2具）、后生、姑娘、孩童，共7具。官衙人物：县官、差役（4具），共5具。神职人员：看香婆、巫师、神童，共3具。乡间丑类：斑子、强盗，共2具。历史人物：刘高、刘备、关公、张飞、关平、周仓、王允、吕布、貂蝉、华佗、蔡阳、甘夫人、糜夫人，共13具。动物：牛、马、狗，共3具。武将一类人物有专门设计的服装：马裤。文官、神仙与读书人这类人物都身着长衫，足穿布鞋。剧中其他人物的服装则按照角色原形来设计。剧中各种角色戴上面具以后，头上均缠约八尺长的黑色丝帕，帕子两端从后脑长拖下来，两手各执一头，表演各种身段动作，如摸胡子、牵马、骑马等。据艺人介绍，缠头丝帕是代表头发，垂下来又可帮助表演。它似乎类似其他戏曲剧种旦角的"线尾子"和生角的"甩发"。[①]

（三）梅山傩戏

梅山傩文化受到儒、释、道三教及民间神话、传奇影响，形成了一个庞大的神谱。按照造型来分，梅山傩面具大概可分为正神面具、凶神面具、民间俗神面具、丑角面具、英雄人物面具、世俗人物面具、动物面具7种。梅山傩面具雕刻工艺简洁庄重。梅山傩面具综合运用了浮雕、透雕、线刻等多种技法，对于人物五官的表现十分生动，它的线条包括直线、弧线、波浪线等，具有扩散性、收敛性、对称性、非对称性等多种线条美。梅山傩面具色彩纹样高度写意、别具一格。梅山傩面具的花纹和图案丰富而精致，使用曲线纹、三角纹、波浪纹、漩涡纹等多种纹样来体现人物特点，梅山傩面具艺术造型生动夸张、富有张力。尽管梅山傩面具人物众多，但造型却

---

① 孙文辉.湖南新晃侗族傩戏"咚咚推"[J].中华艺术论丛,2009(06).

各不相同,且十分符合人物个性特征。①

辰州傩戏面具的艺术造型丰富多样,所表现的主要是各种虚拟的神,它们跟大多数傩戏分类一样,大致可以分为三种类型。第一类为正直善良、和蔼端庄的神;第二类为凶猛狰狞、龇牙咧嘴的神;第三类为世俗生活中的英雄人物,面部造型和现实生活中的人物差不多。道具的使用主要有关刀、钺斧、瓜锤、喝道板、马鞭、云帚、刀枪、把仗,写有"肃静""回避"的虎头牌以及小道具如圣旨、印箱、朝笏、惊堂木、签筒、折扇、文房四宝等,这些道具的造型和色彩都是极其写实的,大多来源于现实生活之中,以常见的实物为样品制作而成。这些道具在别的傩戏中也很常见。辰州傩戏服装整体上看造型简单、粗犷,给人朴实、庄重感的同时乡土气息十分浓郁,以延续明代服装样式为主,上身采用周汉服装上衣式样,下身采用唐宋时期服装式样,主要源自民间日常服饰的款式,但也存在着差别,具体式样依剧情和角色而定。

总而言之,辰州傩戏与湖南省内的其他傩戏具有一定的差异性,这种差异性表现在辰州傩戏独立的艺术特征以及表现形式,也是先辈艺人高超的艺术想象力和创造力所赋予辰州傩戏的无限魅力。

## 第二节　与湖南省外傩戏的比较

傩戏号称中国百戏之鼻祖,历史悠远、内涵丰富、形式多样。在上一节比较了湖南省内几种傩戏的基础上,我们将扩大范围,放眼全国范围内较有影响的傩戏,分析它们各自的特点。

---

① 禹建湘,龙典典.梅山傩面具的文化内涵及市场开发策略[J].湖南人文科技学院学报,2013(04).

第九章 辰州傩戏与其他
傩戏的比较

## 一、省外傩戏的历史渊源

（一）池州傩戏

池州傩戏,又称贵池傩戏,产生于位于安徽省西南部的池州,北临长江,与枞阳县、安庆市相对,西南与东至县接壤,南面与石台县相邻,东面隔九华山与青阳县背靠背,东北连铜陵市。目前可以看到的最早的史料记载是清人郎遂所编撰的《杏花村志》,其中记载了唐代池州乡人祭祀昭明太子的情形,而池州傩事活动与昭明崇拜有着密切的联系。①

（二）武安傩戏

河北省武安市冶陶镇的武安村,地处武安市西部山区,是一个传奇、神秘的小山村,一个被太行山脉、黄土高坡和青石砌墙包裹着的小山村。这个坐落在南洺河北岸的古老山村,现已享有"冀南民俗文化中心"的雅称。该村以其悠久的历史,古朴而神秘的民俗文化,传承着一种多姿多彩的原始图腾舞蹈,一种气势恢宏的大型社火活动。这就是被列入首批国家非物质文化遗产的武安傩戏。发源于夏商时期,形成于先秦时期。早在商代的甲骨文中就有关于傩的记载。经过几千年的演变和传承,仍保留着古拙的风格和神秘的色彩。② 它是迄今保留最完整、内容最丰富、形式最独特的民俗文化画卷。

（三）恩施傩戏

恩施土家族生活在湘鄂渝黔交界的武陵山区。恩施土家族地区傩愿戏的前身只是一种傩祭,傩祭的主要目的是乞求风调雨顺、驱除疫邪,后来慢慢演变成融祈福与逐疫为一体的一种"娱神娱人"的民间艺术形态。恩施土家族地区傩愿戏是一种原始的文化形态,在人类历史文化轨迹中占有重要的地位。相传起源于宋康王赵构在诸位神仙的护送下,泥马渡江逃过劫难后的欢庆活动。后来形成一种固有的剧种流传下来,即傩愿戏。另一种起源说是起于傩公、傩母,当作神灵来祭祀,冲愿还傩,世代

---

① 檀雨桐.池州傩戏面具文化研究[D].安徽大学,2014.
② 武安傩戏——中华民俗文化的瑰宝[N].燕赵都市报,2013-02-23.

相传。

(四) 任庄扇鼓傩戏

山西曲沃任庄的扇鼓傩戏是多元宗教、民俗、文化的混合体,是中国古代傩祭活动和祀神献艺活动结合的产物。它融合了道教、佛教的一些特征,并且逐渐发展成祭祀和民间庆赏的习俗。其中的驱除瘟疫源于元代,之后在各个朝代融入了一些戏剧、舞蹈、社火等的元素,成为民间的一种娱乐形式和技艺表演。①

(五) 仡佬族傩戏

仡佬族傩戏产生于贵州的北部,当地人喜欢称呼为黔北,黔北仡佬族地区主要是指道真仡佬族苗族自治县和务川仡佬族苗族自治县连成的一个片区,是黔北仡佬族傩戏文化的中心地带。

## 二、省外傩戏的剧目内容

(一) 池州傩戏

池州傩戏的剧目分为两类:"故事性剧目"与"非故事性剧目"。如:"刘家戏"《和番记》、"范家戏"《孟姜女寻夫记》、"包家戏"《陈州粜米记》《宋仁宗不认母》《摇钱记》等为"故事性剧目",这些剧目种类繁多,内容丰富,甚至有些已形成"系列"。《打赤鸟》《舞回回》《滚球灯》等,则称之为"非故事性剧目",它们一般形式短小,被安排在正戏(即"故事性剧目")前或后演出,不以"演一故事"为主,多借致语、歌、舞或某些戏曲片段来表达敬神祝愿、祈年求福、驱除、祈子等意味,其主要性质在于"仪式性"。②

(二) 武安傩戏

武安傩戏是大型民间传统的社火活动,体现了农业社会人们祈求风调雨顺、五谷丰登、社会安宁的良好愿望,并对人们进行尊老爱幼的道德教化,对研究当地的民间信仰、习俗和社会生活,以及研究中国仪式戏剧

---

① 隋庆.任庄扇鼓傩戏调查研究[D].山西大学,2014.
② 王平.论贵池傩戏"非故事性"剧目[J].民族艺术,2010(03).

的发生、发展和定型都提供了宝贵的证据,具有重要的学术研究价值。

武安傩戏最具代表性的剧目为《捉黄鬼》,配合演出的还有队戏、赛戏,以及花车、旱船、龙灯、武术、秧歌等多种民间艺术形式,它是一出沿街演出的哑剧,属于队戏范畴。主要角色有阎罗王、曹官、大鬼、二鬼、跳鬼以及被捉拿的黄鬼,黄鬼代表造成旱涝、虫灾疫病等灾难的恶鬼形象,同时也是忤逆不孝、欺负幼小等邪恶势力的代表。在表演中,通过迎神祭祀虫蝻王和冰雨龙王、送神等一系列仪式,和对黄鬼最终处以极刑,表达出人们对战胜自然灾害,求得人畜平安、风调雨顺、五谷丰登的美好祈愿,同时也宣传尊老爱幼等伦理道德。唱词中有"元宵佳节喜新春,妆文扮武逐灾瘟。扬盾执戈行傩礼,五谷丰登贺太平",体现了武安傩戏的演出目的。整场演出场面气势恢宏,直接参与演出的人大概有六百多人,连同辅佐人员可以达到千人左右。①

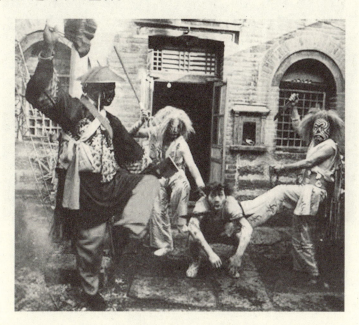

**武安傩戏《捉黄鬼》剧照**

---

① 贾楠.武安傩戏艺术研究[D].天津音乐学院,2016.

## （三）恩施傩戏

恩施土家族地区傩愿戏经历了驱鬼、娱神、娱人三个发展阶段。总体来看,恩施土家族地区傩愿戏根据发展主要分为两类:一类处于从傩祭过渡到傩戏的"前傩戏"状态,其在表演内容形式上宗教气氛较浓,演出中某些角色如开山、土地神、杨二郎被规定必须佩戴面具;另一类是以娱乐欣赏为目的,其娱人的内容更多,装扮人物时可以直接在脸上描绘彩脸。但是二者大的结构相同,都是请神、酬神、送神三段式结构,只是在某些具体剧目上有所区别。剧目分正邪八出。正八出为发工曹、迎神、修造、开山、立镖、勾愿、送神、打案等;邪八出分别为《鲍家庄》《反五关》《清家庄》等。

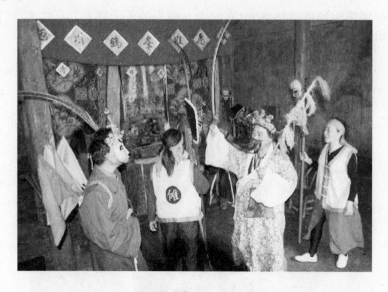

恩施傩戏《鲍家庄》剧照

## （四）任庄扇鼓傩戏

扇鼓傩戏表演古朴,多以对白、吟唱表演简朴的故事情节,以扇鼓等打击乐伴奏。据考察,颇有宋、金古剧遗风,具有重要的研究价值。据曲沃县任庄发现的《扇鼓神谱》抄本记载,其演出的小剧目有《坐后土》《采桑》《吹风》《攀道》等。山西省文化厅科教处与录音录像室及山西师大戏剧研究所,对其全部祭祀仪程及部分剧目的表演,于1990年春已录像,以

第九章　辰州傩戏与其他
傩戏的比较

供研究。

（五）仡佬族傩戏

仡佬族傩戏按照举办傩坛法事的目的可以分为两大类：还愿傩（延寿傩、求子傩、过关傩）和冲傩（急救傩、平安傩、财富傩、地傩），但是不管是哪一类傩，其目的都是祈求人畜平安、五谷丰登。虽然各种类型的傩戏往往有其特定的目的，但总的来说，这些傩戏大多是处于困境中的个人或家庭想解脱出来而举行的一种心理慰藉仪式。如延寿傩的剧目有《赵颜求寿》《三官图》《长生乐》等，求子傩的剧目有《观音送子》《双富贵》《二虎山》等。

## 三、省外傩戏的音乐特征

（一）池州傩戏

池州傩戏的唱腔分为傩腔和高腔。池州傩腔的调式多为不见清角、变宫的五声调式，尤以羽调式、商调式多见，其次是徵调式、角调式，宫调式很少见。傩腔的旋律以平稳的级进为主（在实际演唱过程中，多能听见颤音或微颤音以及下滑音，上滑音偶用之），且多是下行级进，偶尔出现的四度、五度甚至八度向上跳进，也是为下行级进音阶所做的"欲抑先扬"的铺垫。① 下面是池州傩戏常见的几种音列形式：

傩戏的高腔主要受到外来声腔的影响，如余姚腔、弋阳腔、青阳腔等，其特点是高亢奔放、音域较宽，兼有"滑音"、"甩音"、"拖腔"，具有明显的"山歌风"。

---

① 王义彬.池州傩戏艺术及其文化研究[D].福建师范大学，2004.

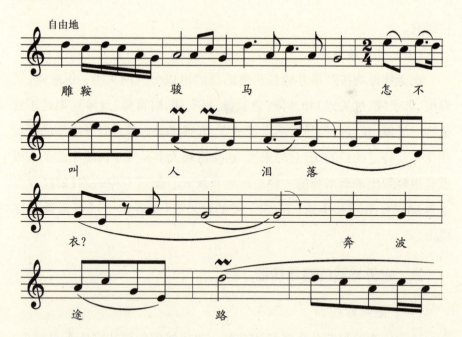

池州傩戏唱腔中的滚唱、诵白、韵白的运用也很频繁。如缟溪曹的傩舞"舞古老钱"诵白：

古老钱古老钱,(众和:好!)

里面四方外面圆;(好!)

高山不见前山雨,(好!)

风调雨顺,(好!)

国泰民安。(好!)

(二) 武安傩戏

武安傩戏的吟唱半吟半唱,处于由吟诵向唱腔进化的初级阶段。唱词以七字句为主,间有五字句和四字句,大都押韵。七字句中有"二二三"句式和"三二二"句式。二二三句式如"桃园结义生死同",三二二句式如"古城东斩了蔡阳"。五字句如"少打伤人剑,常磨克己刀"等。像《吊掠马》的开场词,七字句、五字句和四字句交替出现,整段唱词长短错落有致,俨然一个曲牌。它不像宋代宫廷乐舞礼仪中的引舞那样使用两两对仗的骈语,而是已衍化为戏曲性的唱词。武安长(掌)竹吟唱的开场词与剧情无关,只有起兴和增强观众乐趣的作用,也与宋代竹竿子演出前

用骈语简介乐舞内容有所区别。①

（三）恩施傩戏

恩施土家族地区傩愿戏综合了唱词、声腔、肢体语言、美术等艺术语言。恩施傩愿戏唱词的特点表现在语句字数上，除了常用的五字句、七字句以外，六字句、八字句、九字句等也常入戏。在方法上运用了比喻、夸张、对比、排比、反复、设问、押韵、口语等多种修辞方法，特别是各种修辞方法的结合，将对象的形状、动作等生动形象地表现出来。恩施土家族地区傩愿戏的声腔是恩施土家族地区方言的音乐化、韵律化，含有浓郁的地方风味特点，由于其他各种民间艺术的影响，恩施土家族地区傩愿戏的声腔丰富多样。恩施土家族地区傩愿戏肢体语言的特点主要是以动作的节奏、韵律为主要表现手段，在表演中用有节奏的动作对各种动物和自然景物的动态形象进行模仿，在表演中动作以及演员的情感都与音乐旋律紧密地结合在一起。恩施土家族地区傩愿戏在美术方面通过构图、线条、形体、色彩、色调来表现舞台、服装、面具等的特点，恩施土家族地区傩愿戏在美术方面具有较强的装饰性，有一种神秘的气氛。②

（四）任庄扇鼓傩戏

扇鼓乐奏有四种。第一种"常行鼓"，用于"游村"及"送娘娘"，其乐奏为|OO OX|OO OX|（"O"为击鼓声，"X"为抖环声，下同）。第二种为"请神"、"参神"、"下神"、"拜神"时"神家"演唱所用，其乐奏为：|OO OX OO XO XO OX|。第三种"走八卦"时所用，乐奏同锣鼓经[头牌][二牌]。第四种在"后下神"、"马马子"改装和演出《坐后土》时使用，其乐奏为|OO OO OO OO|，"神家"演唱。其唱腔用简谱记谱为：

$1 = C \quad \frac{2}{4}$

---

① 杜学德.固义大型傩戏《捉黄鬼》考述[J].中华戏曲,1996(02).
② 周琼.恩施土家族傩戏艺术语言研究[D].中央民族大学,2008.

### (五) 仡佬族傩戏

对于黔北仡佬族傩戏曲牌常见类型,民间习惯用"九板十三腔"来笼统概括,具体的"九板"现已考证清楚,但"十三腔"至今模糊。最终确定的曲牌有26曲,曲名为平腔、傩腔、坛腔、中限、开坛咏、参神咏、目莲咏、仙家咏、菊花馨、滚葫芦、红罗记、红衲妖、帝王转、哭皇天、马二郎、连二腔、二回回、点兵调、端公调、上香调、请水调、缕缕金、清水柳、倒褂子、放牌子、梭梭刚。这些曲牌于相传的"十三腔"有所增加,在傩戏演出中,每首曲牌使用频率并不统一,像连二腔、傩腔、二回回、马二郎、缕缕金、清水柳、倒掛子、放牌子等使用频率就高。在黔北仡佬族傩戏演出中有些曲牌名虽相同,但在不同地方演唱,内容和形式各有差异。像道真玉溪镇巴渔村的连二腔与三桥镇回龙村的连二腔其音乐色彩和演唱形式完全不同。

**玉溪镇巴渔村谱例:**

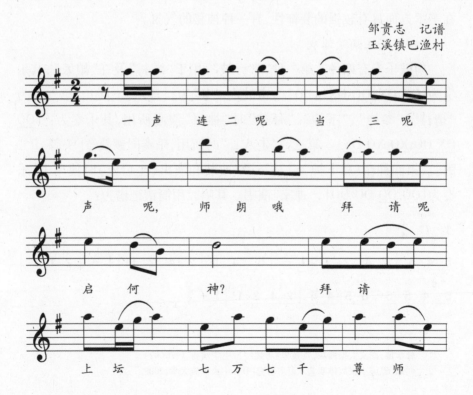

连 二 腔

邹贵志 记谱
玉溪镇巴渔村

第九章 辰州傩戏与其他
傩戏的比较

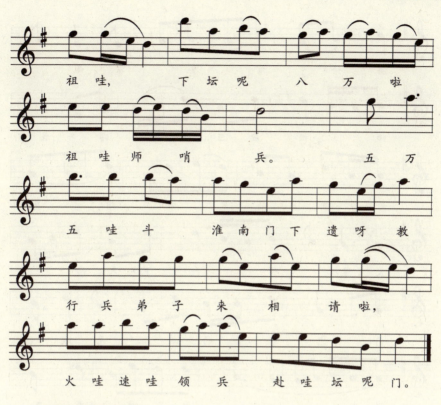

三桥镇回龙村谱例:

## 连二腔

冲雕 搭桥
三桥镇回龙村

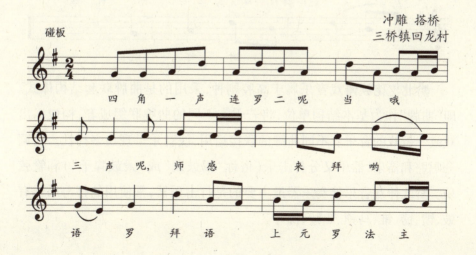

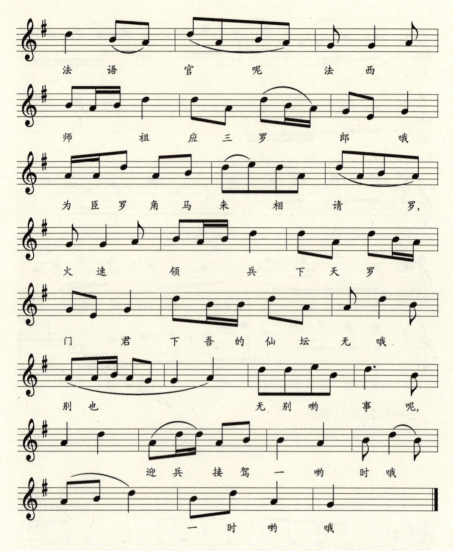

黔北仡佬族傩戏音乐属于高腔剧种，采用的是曲牌联套结构体式。即"曲牌"作为基本结构单位，将若干支不同的曲牌联缀成套，构成一出戏或一折戏的音乐。不同曲牌的联接运用，使音乐呈现出多样性。曲调分唱腔和器乐，器乐又分打击乐（俗称"锡鼓调"或"毁鼓牌子"）和管弦乐。黔北傩戏音乐伴奏乐器最主要的是打击乐器，常使用的打击乐器有鼓、馈、镲、锥、马锁、二钹、拂等。

第九章 辰州傩戏与其他
傩戏的比较

## 牛 擦 痒

彭彩虹 记谱

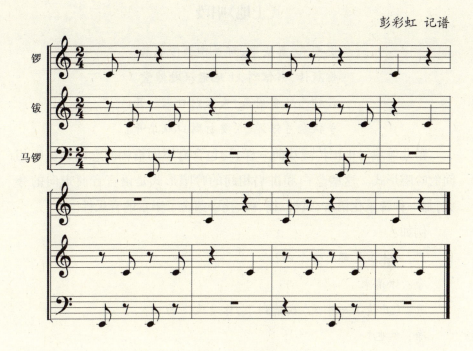

## 道 士 柳

彭彩虹 记谱

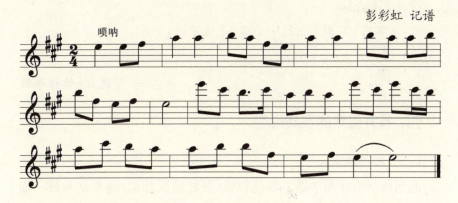

音乐以民族五声调式为主,很多唱腔还不具备完整性,多三音列、四音列。仡佬族傩戏从其戏曲唱词结构上看,多数是七言句结构,也有五言句,句式整饬匀称,韵脚自由,韵律平仄相间,唱来抑扬顿挫,音乐感强。演唱特色在于"一唱众合"的句尾帮合形式。

例如：

## 《土地》唱段

说要来,真要来,哪等柳颜传书来。

柳颜传,书信到,上地老汉赴傩堂。

苦神才从岳府来,朱家财口未打开。

手执金弓银弹子,要打财口双扇开。

黔北傩戏与中国传统戏曲一样,均包含有不同篇幅的念白和讲唱相间的吟唱形式。这些念白和讲唱相间的吟唱形式是语言音商走向的夸大,是一种音乐化语言,其抑、扬、顿、挫中蕴含了丰富的音乐性。

例如：

丑：哎,你是哪个哪个凶?

净：你猜来。

丑：(丑猜了一半天)我猜到了,你是天上的吗?

净：然也!

丑：天上的……哦,是打雷那个———雷公!

净：滚下去!

丑：(沉思)不是天上的……哦,是地下的!

净：唔!

——节选自《傩神等殿》

### 四、省外傩戏的表演形态

(一) 池州傩戏

池州傩戏的伴奏乐器主要是锣鼓,各村情况相似,通常是堂鼓一面、板鼓一面、小鼓一面、大钹一个,在傩仪中还要加入一或两面大开锣,唢呐、竹板、星各两支。例如,铺庄傩戏会的"请灯锣鼓"大致有三种节奏类型：

① 冬冬 匡 |冬冬 匡 |冬冬 匡 |冬冬 匡 |匡 呆呆 |匡 呆呆 |
匡 呆呆 |匡 呆呆 |冬冬 匡 呆呆 |冬冬 匡 呆呆 |冬冬 匡 呆呆 |
冬冬 匡 呆呆 |

② 呆呆 匡呆 |次呆 匡 |呆呆 匡呆 |次呆 匡 |

③ 呆呆 一呆 |次呆 匡 |呆呆 一呆 |次呆 匡 |

**祖传手抄谱例**

在池州傩戏、傩仪中，舞蹈动作的象征性当然是人为给定的，但经过长期积淀，便具有了模型化特征。用手向上，意指天；脚步四方，谓之行八方路；一人独舞，是净化心灵，默默与神沟通；二人对舞，即意喻天地交合，惠泽四方乡民；众人齐舞，则表示人舞神欢，否极泰来。

池州傩舞的独舞有"舞滚灯"、"舞伞"等，对舞则有"舞古老钱"，众人舞有"舞回回"。例如，南山刘傩舞时空程序：

池州傩戏以其展演形式和地点来划分,又可分为四种:圈地戏、搭棚戏、戏台演出和剧场演出。

(二)武安傩戏

武安傩戏中的伴奏音乐主要是锣鼓乐,乐器主要由鼓、小鼓、锣、小锣和镲片组成。从这些乐器组成情况来看,都与当今民间的锣鼓乐乐器以及武术表演所用乐器组成相似,但早期的武安傩戏鼓乐乐器组成情况现在已很难窥见。它的历史悠久,传承谱系较为完整,直到今天,生活在村子里的老艺人们依然采用"口传心授"的方式将祖祖辈辈传下来的鼓点传授给下一代。锣鼓曲牌非常丰富,有[大得胜][小得胜][扎鼓][综合鼓]等约三十余套。在固定的场合使用固定的曲牌,多套曲牌可以连缀使用。如[扎鼓]这一曲牌就是在正式演出前做准备工作时或者等待剧目角色更换时的间奏,在游街前做准备工作的时候以及游街期间驻停于街上时,也用此曲牌,这也是武安傩戏中使用的主要曲牌之一。[大得胜]则是专门用在请神、送神和在街道游行时。通过这些曲牌的音色和音量的不同与对比,变化多样的节奏,以及力度间的强弱变化,达到渲染气氛、表达情绪的作用。武安傩戏中所使用的鼓乐器,都是没有旋律的打击类乐器,在演奏时极其容易产生噪音,所以演奏时尤其要注意掌握敲击的力度,以达到控制音色和音质的作用。在演出时每件乐器都要注意声音的饱满和纯正,并富有旋律感,这就要求乐手不能用平均力度进行演奏,而要依据场景变化和剧情的起伏来演奏。①

---

① 贾楠.武安傩戏艺术研究[D].天津音乐学院,2016.

**谱例：武安傩戏《扎鼓》**

(乐谱略)

**谱例：《大得胜》**

(乐谱略)

### （三）恩施傩戏

恩施傩戏，其艺术形式原始古朴，各地表现酬神祭祀和娱人成分各不相同。在恩施三岔乡一带，"还神坛"的表演至今还有一套完整的祭仪。它比鹤峰的祭仪要多出一戏，即"二十五"堂法事，如：交牲、开坛、清水、扎灶、开坛操神、封净、签押、放牲祭猪、祭猪打印、造刀、交刀、迎百神、回熟、拆坛放兵、发圣、小开山、招兵、出领兵土地、扎坛、开荤敬酒、记薄、勾销、打红山、送神、安神等。[①] 恩施傩戏的演出程式较多，时间较长，所以在演出时一般都有简略的程式，以说词为主，唱词较少，演唱的都是本地生活语言，诙谐风趣。

恩施土家族地区傩愿戏的程式是在发展中抽取自然、生活的本质而

---

① 岳胜友.恩施傩戏的历史源流及功能探析[J].重庆三峡学院学报,2011(3).

形成的,恩施土家族地区傩愿戏程式性比其他艺术形式更突出,程式性指对演员表演的规范化制约,演唱必须严格遵守曲牌或板式的规范,舞蹈必须按一定的套路表演。①

(四)任庄扇鼓傩戏

扇鼓傩戏中的表演有"十二神家"、马马子等。其中以"十二神家"的表演最为特殊。他们身穿翻毛的羊皮袄,羊皮袄里多穿黑色的长袍,红色裤子,可以想见《周礼》所记方相氏之"蒙熊皮"、"玄衣朱裳"的形象,数量上则与汉代逐疫的"有衣毛角"的"十二神兽"和唐代"执事千二人"相合,显示出"十二神兽"—"十二神人"—"十二神家"的发展轨迹。除此之外还有"马马子","马马子"是任庄扇鼓傩戏中代表后土娘娘的,具体是为民众"禳瘟逐疫"的,是神化后的人物。为觋(男巫)的一种,他的存在是扇鼓傩戏源自中原的重要证据。傩戏开始表演时,有一面旗上写着"遵行傩礼,禳瘟逐疫"八个大字,竖在"八卦坛"内,此旗最早应出现于宋代傩仪中。任庄扇鼓傩戏活动的主要场所"八卦坛"进入傩戏的时间大体在元明时期。

任庄扇鼓傩戏的表演分议定、摆坛和表演三个阶段。

"议定"在腊月初八日进行,由乡约、族长、神头和社首参加,共同议定准备工作。"摆坛"摆的是"八卦坛";以水、土、火、木、金为"五行"与"天干、地支"对应起来。表演的剧目有《吹风》《攀道》《打仓》等,曲目有《猜谜》《坐后土》《采桑》等,同时进行傩祭活动。

(五)仡佬族傩戏

仡佬族傩戏表演除了唱腔外还有傩舞表演。整个仪式过程中有的场次有舞蹈,有的场次没有。其中有单人舞、双人舞、王人舞和群舞等多种表现形式。舞蹈动作粗犷有力,一般多表现农作场景、原始狩猎模仿及生殖崇拜等方面内容。演员跳舞时需佩戴面具,舞蹈动作多数是稳重静肃的,且每段不断重复前面的舞蹈动作,创新性不强。

---

① 周琼.恩施土家族地区傩戏艺术语言研究[D].中央民族大学,2008.

## 五、省外傩戏的服装道具

### (一) 池州傩戏

池州傩戏面具皆为木制面具,由白杨木或柳木(枫杨木)雕制而成,宽20~30厘米、长30~40厘米(各村面具大小略有差别),稍大于人脸,以土漆或油漆绘制图案,呈外凸内凹的形状,眼珠、眼角和口鼻处镂空,唇齿形态自然。有的造型大胆夸张,尽狰狞之态;有的造型生动逼真,看来慈眉善目,充分体现了面具的形象性功能和审美艺术价值。按照傩面具面部形态特征来分,可将其分为神像型、凶像型和人像型三类,按照傩面具的使用来分类,可以分为专用和公用两类。

池州傩道具可以分为傩戏道具和傩舞道具,基本上是村民自己手工制作的,主要以写实性和象征性的艺术手法表现其深厚的民俗内涵,主要的作用就是配合傩戏表演。这些道具在当时是权力和制度的象征,预示着傩事活动的严肃性,同时也直观地表达了人们对皇权的臣服和畏惧。[①]

### (二) 武安傩戏

武安傩戏面具是假头纸质面具,最初起始于春秋时期。武安傩戏面具主要角色的制作,是先用黄泥根据角色形象塑成连有盔冠的脸部模型,然后风干,再准备猪血,将其加热,混入石灰水中不断搅动,这时液体变成绿色,再用白面浆糊和这种绿色液体一起搅匀,将其涂抹在麻头纸上,然后把麻头纸一层一层地裱在泥模型上,直到所需要的厚度为止,等它变干变硬后再把纸质的硬壳揭下来,用色彩画上盔冠、发髻、五官,最后再在上面刷一层透明漆。[②]

**绿脸小鬼**

---

[①] 檀雨桐. 池州傩戏面具文化研究[D]. 安徽大学,2014.
[②] 贾楠. 武安傩戏艺术研究[D]. 天津音乐学院,2016.

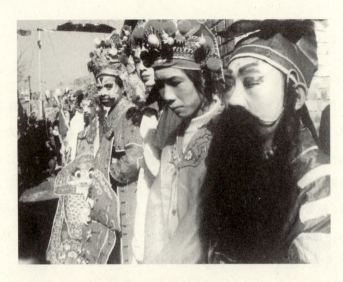

**赛戏服装**

在表演道具中,最重要的当属掌竹手中所拿着的"戏竹",这是引领整场傩戏演出的标志性物品,其他道具包括开道用的铜锣、黄伞、迎门旗,还有四大灯笼、六杆旗,几块写有"国子监"、"登士郎"等字样的木牌,这些都是在迎神、送神仪式中专用的道具。此外还有一些如令牌、令旗、柳棍、钢刀、长枪、关刀、弓箭、铁锁链、黄表纸等,一些小型道具如笏板、圣旨、金印、武执事大蓝伞等。

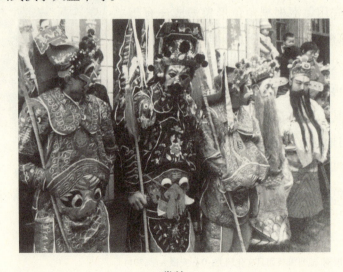

**掌竹**

## (三) 恩施傩戏

恩施土家族地区傩面具分刚毅、和善滑稽、怪诞三大类,刚毅型的面具有开山大将、三只眼的二郎神、黑面包公等,和善滑稽型的面具有歪嘴灵童、张氏五郎、土地等,怪诞型的面具有懒童、阴阳人等。开山大将傩面具在造型上极度夸张,怒目圆睁,头上还长有一对角,显出山神的勇猛无比。土地傩面具慈眉善目,面骨方圆,鼻宽,笑容可掬,胡须用棕毛打孔做成,在造型上讲究对称,适度夸张。张五郎傩面具造型是用手着地,双脚朝天,左脚顶一碗水,右脚顶一炉香,虽然木雕高不过五寸,但刀法细腻,形象惟妙惟肖,栩栩如生。①

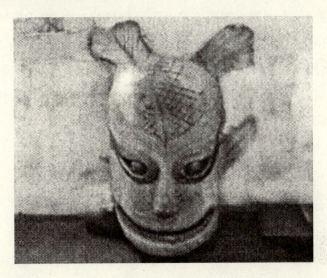

**鱼型面具**

恩施土家族地区俗称面具为"脸子壳壳",一般由柳木制作,也有杨木制作的。这不仅是由于柳木轻、不易裂开,而且主要是柳木在民间被认为是避邪之物,用它制作面具,有求吉纳祥、驱邪之意。② 恩施傩戏收集了大约一百多个面具,经常出现在傩戏中的有吞口、山神、猎神、白龟、牛王、张龙、赵虎、水神、吊颈鬼、孙悟空、八戒、沙僧、唐僧、开山大将、土地、

---

① 周琼.恩施土家族地区傩戏语言研究[D].中央民族大学,2008.
② 岳胜友.恩施傩戏的历史源流及功能探析[J].重庆三峡学院学报,2011(03).

鬼精、杨戬、包拯、周颠、丫角九娘、仙女、丑和尚、笑罗汉、懒童、铁匠、龙马、杨任、方相氏等。

（四）任庄扇鼓傩戏

任庄扇鼓傩戏中，所用道具有扇鼓、长鞭、响刀等。但是曲沃任庄扇鼓傩戏所用的面具随着社会的发展已经消失，这种傩戏的演奏不需要面具。

任庄扇鼓傩戏的主奏有12面扇鼓，分别为"十二神家"手持。扇鼓形似团扇，单面蒙羊皮，铁制框架为主，直径大约有50厘米，柄长大约30厘米，鼓圈和鼓柄均用熟铁打成，鼓面用羯羊背部的皮革制成。鼓柄末端分为股，卷成三个圈圈。圈圈上都有铁环形状的东西，把它们叫作"钩九环"。铁环的长度是一寸二分。鼓鞭用木片或竹片制成，长约二尺四寸，宽约三分，用五色彩分缠，并饰穗状花布条。另外还有其他辅助乐器。

任庄扇鼓傩戏的"十二神家"头戴红缨凉帽，上穿皂色长袍，下着红色裤，外罩翻羊毛皮袄，足踩平底布靴。

**任庄扇鼓傩戏剧照**

红缨凉帽为圆锥形，直径约一尺，类似清代官员之帽。长袍为皂色，

袍长过膝,两边开叉。羊皮袄,毛朝外翻,毛色以杂色或黑色为好,一般不用白色。布靴,皂色,平底靴尖饰以云头。

十二神家代表了十二个属相,演出者外反穿皮袄外,手拿扇鼓,身着红裤。除了十二神家,马马子的装扮又有不同,它上身不穿皮袄,是赤裸着的,下身穿红色裤子,头带黄巾,脸上最为特别,涂满鸡血,象征着驱灾。

(五)仡佬族傩戏

在道真仡佬族傩戏中,最有特色的面具是"山大王",它长37.5厘米,宽22厘米,厚20厘米,其口、眼可动,头发似鱼尾,耳细长且尖,因此道真人称此面具为"双抱耳鱼尾式山王"。这些富于幻想的、变形的、具有一定地域特征的面具,能让人感受到一种原始、拙朴、幼稚、天真的美。这些傩戏面具工艺较为精细,造型注重写实,色彩也较单一,有凝重感,注重整体的和谐效果。

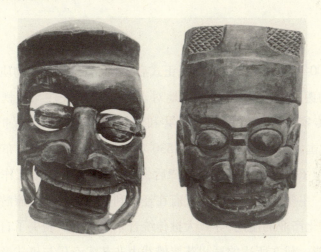

**仡佬族傩面具**

# 第十章 辰州傩戏的传承发展现状

## 第一节 保护现状

自2000年联合国教科文组织正式启动"人类口头与非物质文化遗产代表作"的遴选机制以来,我国各地对于"非遗"的关注与重视热度持续升温。据专家统计,在《中华人民共和国非物质文化遗产保护法》颁布后,前三批国家"非遗"项目共计1530项。加上第四批未公布的恐怕要超过两千项了。如此红火现象的背后,也暴露出部分申报工作的浮躁与急功近利。主要表现为各地方政府在经济利益的驱使下对旅游景区的过度开发、文化产业的滥用,导致大批传统音乐文化遗产丧失了自身的文化价值与功能。前文所述的辰州苗族傩戏由非艺术音乐与仪式音乐不断向艺术音乐的表演化、娱乐化趋势变化,就是这种现象的产物。从戏曲音乐文化发展史的角度考察,要实现辰州苗族傩戏的活态传承,必须使其口耳相传、口传心授的唱腔艺术得到真正的继承发展。丧失了自身独特的声腔文化基因,辰州苗族傩戏艺术也就成了无源之水、无本之木,而关于其在当下的保护与传承自然也就无从谈起。

**辰州傩戏培训班**

众所周知,目前中国的戏剧起源研究只能追溯到元代。傩戏填补了中国古代文化史的一页空白,用实例证明了中国戏剧文化发展的悠久历史。傩戏有一出《坐后土》,它主要是用戏剧形式来说明五方、四季和土王日的由来,与农时节令有关,反映了先民对土地和农业生产的高度关注。该戏在国际学术讨论会上演出后,立即引起外国专家的关注。日本的谏访春雄教授提到,在日本的中部地区,以及四国、九州地区,非常广泛地存在着一种民间神乐舞,与《坐后土》几乎有完全相同的表演程式,十分令人惊讶。看来,这种活动的渊源,当在唐代以前。因为日本流传的类似表演中,有盘古大帝和五方、五色的观念,是日本大化革新后从中国传过去的,而神武乐大量东传,当在中国的唐代,类似原始的任庄扇鼓傩戏活动,也极可能是在唐代传到日本的。这给我国傩戏历史考察带来了一定的证据。

傩戏,以其奇特的服装、道具和表演形式,传播了中华民族传统的道德观念和文化习俗,成为街谈巷议的话题,寓教于乐。在过去"左"的思想影响下,人们把傩戏视为封建迷信,不仅没有作为很有价值的文化遗存加以保护,反而予以贬低和封杀,使其濒于衰落。由于经济社会的发展,年轻人多外出打工,并且对此也毫无兴趣,无人学习继承,出现了断代的

现象。在现代娱乐业的影响下,老百姓的审美观和娱乐观都在迅速改变,对这一传统文化不欣赏、不参与,甚至抱有反对和排斥的态度。最后,因缺乏经费支撑,原有器具破烂不堪,流失严重,致使活动无法进行,也无人组织。在这些因素的影响下,如不抓紧抢救,这一珍贵的民俗文化将会失传。

沅陵辰州傩戏列入国家"非遗"名录

## 第二节　存在问题

辰州傩戏是在傩舞、傩乐、傩歌的基础上发展起来的,是集三者为一体的综合性活态傩文化。主要流传于五溪一带,它是由沅陵辰州一带的土老司们冲傩还愿的祭祀性歌舞发展而成,在向现代戏剧发展的过程当中,有幸保存了其自身独特的原始戏剧形态。辰州傩戏因之被称为戏剧的"活化石",其民族学价值、文化史价值和社会价值都极高。但目前辰州傩戏从传承到保护和发展都面临巨大危机。随着社会的发展,傩文化赖以生存的人文生态环境也相应地发生了根本性变化。辰州傩戏在当地农村的活动领域也逐渐缩小。民间从事傩事活动的老艺人和土老司们已经很难遵循老套的传承模式,吸收年轻人来完成传承接班的任务。辰州

傩戏的传承在现代社会面临青黄不接的尴尬。对辰州傩戏所面临的传承危机提出可行性分析及应对措施,是民俗学和傩戏研究者的当务之急。

目前,辰州傩虽然得到学术界各类人士的关心,当地党委、政府的保护和扶持,文化部门的发掘和弘扬,但艺人老龄化、无接班人、外来文化的冲击、生存空间狭小等问题也日益严峻,使得辰州傩戏的传承面临巨大的考验和危机。

## 一、艺人老龄化,接班人员断层

新中国成立以后,全国范围内开展了以取缔封建迷信为主的思想文化运动,使得民间的从傩艺人都不同程度地受到影响。在这段时间里,辰州傩戏的表演被视为封建迷信活动,致使从傩艺人转行停艺。到目前尚存的年老的一代艺人已是七八十岁高龄,一些高难度的傩祭、傩技表演对他们来说都已是力不从心。另外,老艺人主动传承技艺的意识淡薄,加上傩戏、傩祭的枯燥无味,使快节奏的年青一代更不愿学习。从事傩艺表演危险性高且付出多,而收入既不稳定也不高,所以年轻人宁愿外出打工也不愿学法事。从傩老艺人按照祖传规矩找继承人,一般是等徒弟上门来拜师学艺,缺乏主动传承技艺的意识。在诸多因素的影响下,目前辰州傩的传人在30~40岁的已寥寥无几,许多傩坛都面临着后继无人的局面。

## 二、影响范围小,生存环境不乐观

随着科学技术的进步和市场经济的发展,人们的文化生活日益丰富,审美需求逐渐提高,对傩的关注越来越淡薄。有些人甚至看不起行傩做法这个职业。20世纪50年代初期,沅陵县百分之六十的乡镇都有行傩队伍,如今仅剩七甲坪及周边乡镇还有行傩艺人及傩戏班子。辰州傩戏的影响范围明显大不如前,其生存环境也受到挑战,不容乐观。

## 三、功利主义重,民族特色渐消亡

2006年5月20日,辰州傩戏经国务院批准列为第一批国家级非物质

文化遗产。这是一件令人欢欣鼓舞的事,但也萌生了一些欺世盗名的做法,一种是打着辰州傩非物质文化遗产的牌子组织所谓的傩戏表演,以一些民间杂耍为主要内容,采用现代乐器和表现手法,借继承创新之名随意篡改民俗艺术,损害了非物质文化遗产的原真性,使得原汁原味的地方艺术特色逐渐被消融;另一种是急功近利地想把辰州傩戏尽快推出去,迎合旅游者追求新奇的心理特点,只以上刀梯、走火槽等高难度傩技表演吸引眼球,却忽视了辰州傩的深层次文化的传播,这有悖于我国非物质文化遗产传承保护的根本目的。

### 四、扶持资金少,传承保障不足

相关部门虽极力采取了一系列保护措施,但作为国家贫困县,无更多的资金投入到辰州傩戏更深层次的挖掘、整理、研究和开发上。对于老艺人而言,没有相关的法规给予保障,也没有一定的经济补偿,很难有合适的专职人员积极从事傩戏的传承和保护工作,凡此种种,对辰州傩戏的传承来说都是不小的障碍。这使得辰州傩这种非物质文化遗产保护进程以及收集、整理、调查、记录、建档、展示、利用、培训等工作都受到一定的限制。

### 五、思想认识差,经文逐渐流失

人们对辰州傩戏的内涵认识不够,不敢放手也没有条件认真加以研究,加上其他因素,导致传承与保护跟不上时代发展的步伐。辰州傩戏在过去的传承过程中,全凭艺人口传身授。随着时间的推移,随着辰州傩戏的手抄本、面具、法器和经文的流失,这些口传的文化无法被完好地传承下去,辰州傩戏的前景堪忧。

### 六、重申报、轻保护现象严重

保护经费多数用于申报"非遗"项目和聘请专家的开支上,真正用于保护的经费不多,措施不力。政府主导力量不足,为保护而保护,造成辰

州傩保护失去长效机制。针对傩文化艺术传承与保护的相关理论研究明显滞后,与外界学术交流不多。利用市场化运作方式,实现傩文化艺术资源价值转换的研究甚少。对傩文化艺术创意研究有待加强。特别是对现存的七甲坪及周边地区傩文化保护的具体配套措施亟待研究。

## 第三节 发展措施

辰州傩戏得以发展和传承,一个重要原因是它来源于人民群众的生活,深深扎根于民族土壤之中,深受广大群众喜爱。只有利用民族民间的文化形式,赋予其新的内容,群众才会欢迎支持。我们要抓住机遇,振兴辰州傩戏,保护好这一国家级非物质文化遗产。

在七甲坪土家族地区每年都会举办一些规模不等的民间文艺活动,通过这些活动一方面可以挖掘出一批出色的民间艺人和一些有潜质的传承人;另一方面可以调动各相关部门的积极性,形成一种以政府为主导、社会参与的传承局面。在推广任何一种民间文化时,都应该力求创新。由当地民众自发或有组织地参与这一文化推广活动,不仅可以保留辰州傩戏的原汁原味,还可以让更多的人认识辰州傩戏、关注辰州傩戏,进一步挖掘和发展辰州傩文化这一古老的文化资源,达到保护与传承的目的。

在傩文化保护和传承工作中,实际上存在着两个主体:一是傩文化的传承主体,就是我们所说的表演传承人;二是指各级政府、学术界、新闻媒体、社会团体以及商界人士,他们虽然不是直接传承傩文化,但可以以其所具有的行政资源、经济实力、话语权和相当专业的保护技术,为傩文化筑起一道牢固的、足以抵御外来文化冲击的防护大堤,使这一优秀的民族文化得以传承。

## 一、政府做好引导和支持工作

每年国家都拨给一定经费，用来搜集和整理辰州的傩文化资料，壮大傩文化的研究队伍，也给傩文化老艺人适当的补助。但这些资金补助只能维持资料的搜集和整理，对于深层次的挖掘和发展却是杯水车薪。当地政府应该制定相关的财政政策，设立抢救和保护民间文化遗产的专项基金，同时，要建立起高效的资金投入机制，形成稳定的资金来源，也可以通过招商引资争取更多的资金投入这一工作。辰州傩文化艺术保护和开发是一项文化工程，需要政府发挥主导作用。政府要在相关政策、投资引导、旅游工程项目建设等方面发挥主导作用，加强硬件环境建设，扩大辰州傩的生存空间，利用广播、电视、网络等媒体对其进行广泛宣传，让全社会广泛参与，从而为辰州傩文化的保护、建设、发展创造良好环境。在当今多元文化的背景下，辰州傩文化如果没有政府的大力扶持、学界的呼吁和各界的参与，其传承将难以维系。

（一）落实辰州傩文化的保护措施

首先要推动保护傩文化的具体工作，建立相应的保护机构和傩文化传承与保护专项基金；开展普查工作，彻底摸清辰州傩的产生、发展、历史沿革以及辰州傩的现状，收集具有代表性的辰州傩的部分实物；对普查所获资料进行归类、整理、存档，建立辰州傩网站，实现资源共享；组织专业队伍深入开展理论研究工作，并把研究成果编纂出版。用录音、录像、数字化多媒体等现代科技手段，对其传统文本进行真实、全面系统的记录，特别是对著名老艺人的表演进行抢救性挖掘保护，并作妥善的保存，成立专门的资料室或博物馆，加强资料库的建设；政府要加大对保护工作资金投入的力度，增强保护的科技含量，提高其专业从业人员的财资拨款比例，加强和充实傩文化表演队伍。以七甲坪、蚕忙、楠木三个文化生态保护村为依托，开展傩文化传承保护工作，建立原汁原味的原生态保护与不断提高技艺、发展创新、协调发展的活态保护制度，在保护好民族特色的基础上，不断提高艺人的综合技艺，不断适应社会进步的需要。

（二）加强传承人的保护与认定

传承人是民族文化传承的重要载体,面对传承人断层的现状,政府应尽快开展傩文化传承人的认定工作,招募年轻人进行专业培养,从根本上解决辰州傩的传承难题。整合现有的七甲坪傩文化艺术表演团和"一家班"等艺术团体,培养辰州傩传承人,并制定周全的措施保护老一辈传承人,认定新一辈传承人,让传承人有相当的物质保障与精神动力。我们认为应做到如下三点:(1)提供传承人必要的经济生活保障。目前辰州傩表演团体举步维艰,收入低微,民间传承人生活十分艰苦。如果没有经济支撑,让他们一心一意地传承傩文化显然不够现实。政府应该为传承人获取生活资源创造有利条件,让他们在授徒、表演等传承活动中得到收益,并享有政府提供的定期生活补助,这样会吸引更多的人从事这项事业。(2)提升传承人的社会声望与社会地位,提供传承空间与传承条件。对于辰州傩传承人,我们应该从传承民族文化的高度,认识他们的文化贡献,给予传承人一定的社会声望和地位及相应的社会保障,给传承人更多的表演机会,提升表演平台,扩大他们的社会影响。(3)给予传承人精神关怀与鼓励。傩文化是精神文化的动态体现,传承人的心态与精神面貌直接影响着傩文化传承的质量。有关部门应该重视与传承人的思想交流,让他们充分认识到是在新的时代为传承中华文明、为世界文化的多样性做贡献,这种精神的启发与鼓励对于传承人树立文化自信、形成文化自觉意识有着至关重要的作用。

## 二、树立正确的思想观念,重视本土文化

随着时代的多元化发展,许多新事物闯入青年人的视野,他们容易受外界影响,认为本土的传统文化都是落后的,不符合时代潮流。甚至少数人将辰州傩事活动视为封建迷信,没有真正理解它的内涵,因此不愿意传承本土民族文化。政府和文化部门要鼓励年轻人树立正确的思想观念,积极参与本土文化的保护与传承工作,使之逐渐减少同现代文明的矛盾与冲突。力求促进传统传承在现代社会之中的协调发展,这对增强民族

凝聚力,在更大程度上维持文化生态平衡有积极的意义。辰州傩戏的传承要坚持可持续发展的观点,在传承活动中要调动相关保护单位和传承主体的积极性,不断寻求创新,通过创新更好地完成保护工作。

### 三、发展民俗旅游,打造文化产业

发展民俗旅游、打造文化产业是商业化与民俗化相结合的保护行为,是具有创新行为的可持续发展的保护。在经济发达的今天,旅游已经成为人们生活的一部分,非物质文化遗产在旅游开发中不仅可以带来经济效益,也可以被民众自主地保护和传承。为继承和发展辰州傩戏,盘活旅游经济,应当继续搜集和挖掘土老司的唱本、秘本、面具、法器和傩画等实物,专门开办辰州傩艺术馆,供人们参观和欣赏。傩戏的演出形式简易、随意,无须特制舞台,通常于晒坝或村街便可以演出,因此在景区和民俗村,可组织专门的辰州傩戏班子为游客演出,通过这种表演形式,可以向更多的人介绍辰州傩戏。既要保护辰州傩戏的原生态,又要让辰州傩戏走出山野,走入世界舞台,无论从哪个方面来说,这都是一个漫长而又艰难的过程。

# 结　语

　　历史悠久的中国傩戏及其诸多形态，构成了它分布广泛、风格多样、色彩明快、内涵丰富的特点。它凝聚着中国传统文化的神韵，展现着特殊的东方审美情趣和理想，是人类学、艺术学、历史学、民俗学、民族学、宗教学等学术领域里一座宝藏。本书所揭示的仅仅是傩戏文化露出地表的一部分，更深层次的内容还有待我们继续发掘和探讨。

　　辰州傩戏，是由当地巫师冲傩还愿的歌舞发展而成的祭祀性仪式戏剧，尤以沅陵县七甲坪镇的辰州傩戏保存最为完整。演出中大多穿插着傩祭活动，目的在于驱鬼逐疫，纳吉纳福。辰州傩戏是当地人参与社会生活的一种重要方式，也是在民间靠口头和行为传承下来的一种集体活动，它与傩仪、傩祭、傩技一起构造了一个复合形态的"文化空间"，适应广大民众的宗教心态和民俗心态的诉求。它的表演是在特定的农村环境中进行的，民众的宗教信仰、生活方式及习俗文化都贯穿于傩戏演出的始终。

　　人们对辰州傩戏的喜爱，在于它以一种强烈的集体心理体验的方式使得民众参与其中，通过傩戏的传承和表演来对该地区的社会文化观念给予肯定、质疑或者挑战。傩坛上的戏剧，因其仪式的神圣性和参与者对信仰的保守性而循规蹈矩很少变化，但也不是一成不变的。近现代社会的急剧变迁，使得辰州傩戏这一古老的文化奇葩，曾一度被认为是失落的文明，濒临灭绝的边缘。好在历史的车轮总是在开拓与反思中前进的，近些年来，人们渐渐意识到了传统文化和民间艺术所面临的不容乐观的处境，对传统民间艺术的保护和传承，从历史、文学、艺术、人类学和民俗学

角度来看,都有特殊的价值。从 20 世纪 90 年代起,国内外掀起了傩文化研究的热潮,很多学者提出了保护傩文化资源的一些切实手段和方法。特别是联合国教科文组织关于"人类口头和非物质文化遗产"决议的通过,使得民间艺术的保护与传承有了一个良好的国际环境。

在这样的大环境下,如何用更好的方式来剖析和诠释这种宗教、艺术、民俗的文化综合体,如何利用先进的传媒工具来增强傩文化的传播性,如何能在保持傩文化原始韵味的同时又能将其与新型的旅游产业结合起来,如何能在保证傩文化自身特点的基础上提升它的使用功能以适应现代化的发展,如何能使傩文化在适应现代化发展的同时,又保持它与历史传统、现实生活的联系,保持其理解生活、参与生活的力量,使这些曾经在历史上熠熠生辉的艺术品能够在现在、将来不断地散发出耀眼的光芒,这些都是其当代传承亟待解决的问题。

# 参考文献

(一) 著作类

[1] 德江县民族事务委员会,贵州民院民族研究所.傩戏论文选[M].贵州民族出版社,1987.

[2] 郭英德.世俗的祭礼——中国戏曲的宗教精神[M].国际文化出版公司,1988.

[3] 胡建国.傩堂戏志[M].湖南文艺出版社,1989.

[4] 杨晶鑫.土家风俗志[M].中央民族学院出版社,1989.

[5] 庹修明.傩戏.原始文化的活化石[M].中国华侨出版公司,1990.

[6] 林河.九歌与沅湘民俗[M].三联书店,1990.

[7] 石光伟,刘厚生.满族萨满跳神研究[M].吉林文化史出版社,1990.

[8] 富育光.萨满教与神话[M].辽宁大学出版社,1990.

[9] 周育德.中国戏曲与中国宗教[M].中国戏剧出版社,1990.

[10] 李子和.信仰·生命·艺术的交响——中国傩文化研究[M].贵州人民出版社,1991.

[11] 张劲松.中国鬼信仰[M].中国华侨出版公司,1991.

[12] 中国艺术研究院戏曲研究所.傩戏 中国戏曲之活化石——全国首届傩戏研讨会论文集[M].黄山书社,1992.

[13] 萧兵.傩蜡之风:长江流域宗教戏剧文化[M].江苏人民出版

社,1992.

[14] 顾朴光. 中国傩戏调查报告[M]. 贵州人民出版社,1993.

[15] 李华林. 德江傩堂戏[M]. 贵州民族出版社,1993.

[16] 邓光华. 傩戏与艺术宗教[M]. 中国文联出版公司,1993.

[17] 林河. 傩史：中国傩文化概论[M]. (台北)东大图书公司,1994.

[18] 张子伟. 中国傩[M]. 湖南师大出版社,1994.

[19] 王勇生. 端公戏音乐[M]. 文化艺术出版社,1994.

[20] 湖南省艺术研究所. 湖南傩戏研究论文集[M]. 香港大世界出版公司,1994.

[21] 蔡丰明. 江南民间社戏[M]. 上海百家出版社,1994.

[22] 顾朴光. 中国面具史[M]. 贵州民族出版社,1996.

[23] 黄强. 神人之间——中国民间祭祀仪礼与信仰研究[M]. 广西民族出版社,1996.

[24] 安东尼·吉登斯. 社会的构成[M]. 生活·读书·新知三联书店,1998.

[25] 彭学明. 祖先歌舞[M]. 长江文艺出版社,1998.

[26] 吴仁宗,胡延夺. 傩戏面具[M]. 黑龙江美术出版社,1999.

[27] 刘象愚. 文化研究读本[M]. 中国社会科学出版社,1999.

[28] 麻国钧. 祭礼·傩俗与民间戏剧[M]. 中国戏剧出版社,1999.

[29] 于一. 古傩神韵[M]. 北京：中国戏剧出版社,2000.

[30] 湖南省艺术研究所. 沅湘傩文化之旅[M]. 时代文艺出版社,2000.

[31] 郑英杰. 文化的伦理剖析——辰州伦理文化论[M]. 贵州民族出版社,2000.

[32] 钱茀. 傩俗史[M]. 广西民族出版社、上海文艺出版社,2000.

[33] 林河. 中国巫傩史[M]. 花城出版社. 2001.

[34] 彭继宽. 湖南土家族社会历史调查资料精选[M]. 岳麓书

社,2002.

［35］曲六乙、钱茀.中国傩文化通论［M］.台湾学生书局,2003.

［36］贵州省德江县委宣传部.傩魂——梵净山傩文化论文选［M］.贵州民族出版社,2003.

［37］刘芝凤.戴着面具起舞：中国傩文化［M］.黑龙江人民出版社,2005.

［38］康保成.傩戏艺术源流［M］.广东高等教育出版社,2005.

［39］刘冰清,王文明,金承乾.辰州傩歌［M］.中国文史出版社,2006.

［40］孙文辉.巫傩之祭——文化人类学的中国文本［M］.岳麓出版社,2006.

［41］曲六乙.东方傩文化概论［M］.山西教育出版社,2006.

［42］王文明,刘冰清,金承乾.辰州傩戏［M］.中国文史出版社,2007.

［43］王兆乾,吕光群.中国傩文化［M］.汕头大学出版社,2007.

［44］李岚.信仰的再创造——人类学的视野中的傩［M］.云南出版集团公司,2008.

［45］张子伟.湘西傩文化之谜［M］.湖南师范大学出版社,2008.

［46］徐万邦,等.中国少数民族文化通论［M］.中央民族大学出版社,1996.

［47］熊坤新.民族伦理学［M］.中央民族大学出版社,1997.

［48］林河.古傩寻踪［M］.湖南美术出版社,1997.

［49］湖南省文化厅.湖南省非物质文化遗产名录［M］.湖南人民出版社,2009.

［50］刘冰清,王文明.傩与盘古文化探微［M］.世界图书出版公司,2013.

（二）论文类

［1］禹经安.论辰河戏与巫傩道的渊源关系［J］.怀化师专学报,1995

(4).

　　[2] 张劲松. 傩源流新探[J]. 民族艺术, 1997(3).

　　[3] 刘廷新. 辰州傩堂戏的民俗色彩与宗教意识[J]. 民族艺术, 1997(3).

　　[4] 宋仕平. 傩戏浅说[J]. 民族论坛, 2000(4).

　　[5] 庹修明. 中国西南傩戏述论[J]. 贵州民族学院学报, 2001(4).

　　[6] 符均. 浅谈巫傩面具的艺术特色[J]. 文史杂志, 2002(6).

　　[7] 王晓利. 傩戏：巫文化滋养的戏曲活化石[J]. 零陵学院学报, 2003(1).

　　[8] 陆平. 傩面具文化解读[J]. 苏州大学学报, 2003(3).

　　[9] 熊晓辉. 湘西地区苗族"跳香舞"探析[J]. 湖北民族学院学报, 2003(6).

　　[10] 冉文玉. 道真傩戏傩文化[J]. 贵州民族学院学报, 2004(4).

　　[11] 庹修明. 佛教对西南傩坛、傩戏的影响[J]. 贵州民族学院学报, 2004(4).

　　[12] 钟玉如. 沅陵的巫傩文化[J]. 怀化学院学报, 2004(6).

　　[13] 钟玉如, 刘景慧. 试析巫傩面具的文化内涵[J]. 怀化学院学报, 2005(1).

　　[14] 宋仕平. 内涵与特征：土家族的傩文化[J]. 兰州学刊, 2005(6).

　　[15] 刘廷新. 辰州傩堂戏的传承与社会属性[J]. 中南民族大学学报, 2006(1).

　　[16] 陈玉平. 社会变迁中的贵州傩戏[J]. 民族艺术研究, 2006(5).

　　[17] 刘冰清. 试析沅陵傩文化的人文特征[J]. 广西民族学院学报, 2006(7).

　　[18] 周忠华. 论傩文化创新传承的环境因素——以辰州傩文化为例[J]. 宜宾学院学报, 2006(8).

　　[19] 陈素娥. 湘西傩愿戏的传承及美学价值论[J]. 湖南人文科技学

院学报,2006(8).

[20] 陈玉平.祭礼、空间与象征——贵州土家族傩祭仪式的意义阐释[J].贵州民族学院报,2007(6).

[21] 刘冰清,王文明.辰州傩面具的审美特征探析[J].三峡大学学报,2008(7).

[22] 熊晓辉.湘西土家族傩戏略考[J].中国戏曲学院学报,2009(8).

[23] 谭璐.沈从文湘西小说与傩文化[J].湖北民族学院学报,2009(8).

[24] 王淑贞.沅陵傩文化保护与旅游开发问题与对策[J].邵阳学院学报,2011(7)

[25] 江珂.湘西傩戏音乐的艺术审美研究[D].湖南师范大学,2012.

[26] 李霞.傩面具的美学审视[D].吉首大学,2012.

[27] 曾婷.辰州傩戏的传承研究[D].中南民族大学,2012.

[28] 陈飞.湖南傩面具造型艺术变迁研究[D].中南大学,2010.

[29] 颜芬.论湘西巫傩文化与沈从文的文化意识[D].华中师范大学,2012.

[30] 石萍.湖南新化县广阐宫傩仪音乐研究[D].湖南师范大学,2010.

[31] 隋庆.任庄扇鼓傩戏调查与研究[D].山西大学,2014.

[32] 刘亚.湘西土家族仪式戏曲的音乐文化研究[D].湖南科技大学,2015.

[33] 叶庆园.荆楚文化视野下的孟姜女傩戏研究[D].东华理工大学,2015.

[34] 贾楠.武安傩戏艺术研究[D].天津音乐学院,2016.

[35] 符洪健.湘西"还傩愿"仪式舞蹈的文化阐释[D].吉首大学,2014.

[36] 杨芳. 湘西傩面具艺术与地方性旅游工艺品创新设计研究[D]. 云南师范大学, 2014.

[37] 易德良. 湘西苗族傩戏唱腔艺术研究[D]. 湖南师范大学, 2014.

[38] 刘冰清. 沅陵傩文化的伦理分析[D]. 湖南师范大学, 2003.

[39] 李海平. 中国傩面具及其文化内涵[D]. 兰州大学, 2008.

[40] 张文华. 辰州傩歌的文化内涵[J]. 中国音乐, 2014(03).

[41] 李燕. 高校教学中辰州傩戏的艺术特征探析[J]. 戏剧之家, 2015(10).

[42] 李燕. 湘西北辰州傩戏的特征及其传承价值[J]. 湖南工业大学学报(社会科学版), 2015(05).

[43] 刘冰清, 王文明. 辰州傩戏、傩技古朴神奇的活性美[J]. 湖南文理学院学报(社会科学版), 2008(02).

[44] 刘冰清, 王文明. 辰州傩面具的审美特征探析[J]. 三峡大学学报(人文社会科学版), 2008(04).

[45] 张文华. 辰州傩戏的民俗文化特质[J]. 怀化学院学报, 2010(04).

[46] 张文华. 辰州傩戏特征初探[J]. 中国音乐, 2010(02).

[47] 舒达. 辰州傩戏音乐形态的张力[J]. 湖南工业大学学报(社会科学版), 2010(05).

[48] 田小雨. 湘西北民间原始宗教巫傩信仰——"辰州愿"考析[J]. 怀化学院学报, 2010(09).

[49] 林思洋. 湘西(南)少数民族聚居村落傩戏研究——以湖南省武冈市龙溪镇村落集群为例[J]. 戏剧之家(上半月), 2014(05).

[50] 钮小静, 张敏, 王淑贞, 王文明. 侗族傩戏"咚咚推"的构成与特点新探[J]. 艺术研究, 2014(03).

[51] 陈启贵. 凤凰傩戏的历史沿革及其流派初探[J]. 吉首大学学报(社会科学版), 1991(04).

[52] 钟玉如.沅陵的巫傩文化[J].怀化学院学报,2004(03).

[53] 刘廷新.凤凰傩戏解读[J].人民音乐,2004(03).

[54] 舒达.论文化生态视野下辰州傩文化艺术的传承与发展[J].湖南社会科学,2013(02).

[55] 李玉华.欠发达地区非物质文化遗产可持续开发研究——以辰州傩戏为例[J].怀化学院学报,2013(08).

[56] 苏珂.浅谈傩戏艺术及象征性对其传承演化的影响[J].学术探索,2012(07).

[57] 孙文辉.人类学视野下的湖南傩戏[J].艺海,2009(03).

[58] 蒋浩,姚岚.湘西巫傩舞视觉审美阐释[J].南通大学学报(社会科学版),2013(06).

[59] 蒋晓昀.安顺地戏面具与民间傩戏面具之比较[J].安顺学院学报,2009(6).

[60] 谷遇春,郑英杰.从湘西傩堂戏面具看其宗教文化特色[J].民族论坛,2009(10).

# 后 记

《非遗保护与辰州傩戏研究》是湖南师范大学非物质文化遗产保护与发展中心推出的"非物质文化遗产研究与保护丛书"系列成果之一。本书以辰州傩戏为对象,在查阅文献和田野调查的基础上立论,综合运用民族音乐学、音乐人类学和文化生态学等方法,系统地探讨辰州傩戏的人文历史和生态背景及历史渊源、表演特征、传承人和剧目、传承环境、传承谱系,并结合当地传承情况分析辰州傩戏传承所面临的危机,提出有针对性的保护对策,旨在为传承保护辰州傩戏提供参考。

书稿的撰写得到了许多专家学者的支持和帮助,在此表示感谢。感谢湖南师范大学非物质文化遗产保护与发展中心提供的机会,感谢湖南师范大学音乐学院朱咏北教授、吴春福教授的大力支持,感谢接待我们并给予安排采访事宜的金承乾先生,感谢接受我们采访的七甲坪傩戏艺人,感谢那些在本书中引用到资料和观点的专家学者,感谢为书稿出版付出辛劳的责任编辑薛华强主任等。

愿本书能为辰州傩戏的保护和发展提供些许参考,真诚企盼专家学者和读者的批评,以作进一步完善。

作者
2016.12